LE FACTEUR C

L'avenir passe par la culture

Simon Brault

LES ÉDITIONS
voix para//è/es

Catalogage avant publication de Bibliothèque et Archives nationales du Québec
et Bibliothèque et Archives Canada

Brault, Simon

 Le facteur C
 Comprend des réf. bibliogr.
 ISBN 978-2-923491-22-6

 1. Arts et société – Québec (Province). 2. Arts – Aspect économique – Québec (Province). I. Titre.

NX180.S6B72 2009 701'.03 C2009-941964-5

Directeur de l'édition
Martin Balthazar

Éditeur délégué
Yves Bellefleur

Auteur
Simon Brault

Révision linguistique
Karine Bilodeau

Conception graphique couverture
Cyclone Design

Conception graphique intérieur
Bernard Méoule

Infographie
Interscript

© Les Éditions Voix parallèles
TOUS DROITS RÉSERVÉS

Dépôt légal – Bibliothèque et
Archives nationales du Québec, 2009
Dépôt légal – Bibliothèque et
Archives Canada, 2009
3e trimestre 2009

ISBN 978-2-923491-22-6
Imprimé et relié au Québec

NX
180
S6
B73
2009

L'éditeur remercie le gouvernement du Québec
pour l'aide financière accordée à l'édition de cet
ouvrage, par l'entremise du Programme de
crédit d'impôt pour l'édition de livres, administré
par la SODEC.

L'éditeur bénéficie du soutien de la Société
de développement des entreprises culturelles
(SODEC) pour son programme d'édition et pour
ses activités de promotion.

L'éditeur reconnaît l'aide financière du gouver-
nement du Canada, par l'entremise du Programme
d'aide au développement de l'industrie de l'édition
(PADIÉ), pour ses activités d'édition.

LES ÉDITIONS
voix para//è/es

Président
André Provencher

7, rue Saint-Jacques
Montréal (Québec)
H2Y 1K9

Tél. : 514 285-4428

À Louise Sicuro

Sans toi, la défense de la cause culturelle ne serait pas devenue pour moi une manière de vivre heureux.

TABLE DES MATIÈRES

REMERCIEMENTS

Hugo et Philippe Brault, Lucie Cloutier, Benoit Gignac, Rachel Graton, Isabelle Hudon, Anne-Marie Jean, Luc Larochelle, Rachel Martinez, Jordi Pascual, André Provencher, Robert Sirman et Grace Thrasher m'ont offert des idées, des conseils, des encouragements et différentes formes d'aide. Je les en remercie du fond du cœur.

Enfin, j'ai bénéficié de l'expertise et du soutien attentif et constant de ma première lectrice, Louise Sicuro.

Le nouvel impératif culturel : un signe des temps

Depuis quelques années, les affaires culturelles gagnent en importance et en visibilité au Québec et au Canada. On observe en effet une augmentation marquée du nombre de déclarations publiques soulignant l'importance des arts et de la culture dans le développement urbain et territorial. Ces déclarations émanent des tribunes les plus diverses : chambres de commerce, instituts de recherches économiques, instances de développement régional, commissions scolaires, conseils de bande, Assemblée nationale, Chambre des communes ou conseils municipaux.

On ne s'étonne plus de voir la culture à l'ordre du jour de congrès d'économistes, de sociologues, d'éducateurs, de publicitaires, de comptables, d'urbanistes, de criminologues ou de policiers. On privilégie en effet l'angle culturel pour aborder des sujets aussi variés que le tourisme, la publicité, l'écologie et le développement durable, la lutte contre le désœuvrement et la criminalité des jeunes, la prévention du décrochage scolaire, l'intégration des immigrants, la requalification de quartiers délabrés, l'amélioration des relations interculturelles dans les villes cosmopolites et l'affirmation identitaire individuelle et collective.

De plus, on voit des politiciens de toutes allégeances prendre fait et cause pour l'augmentation des investissements et des dépenses publiques en culture comme stratégie de positionnement. C'est le cas du maire de Québec, Régis Labeaume, qui n'a pas hésité, au

début d'avril 2009, à suspendre les débats à l'hôtel de ville pour rallier l'opposition à sa décision d'engager à coups de millions Robert Lepage et le Cirque du Soleil afin d'animer les cinq prochaines saisons estivales de la Capitale nationale[1]. Il fallait continuer dans la lancée du 400e anniversaire, réussi en grande partie grâce aux spectacles et aux créations artistiques qui ont été mis en scène à l'été 2008. La ville ne veut plus se priver des retombées économiques et touristiques et de la fierté que génèrent de grandes manifestations culturelles.

À Montréal, le maire Gérald Tremblay a présidé le *Rendez-vous novembre 2007 – Montréal, métropole culturelle,* qui s'est conclu avec l'adoption d'un plan d'action ambitieux sur dix ans. Aussi, rien n'allait l'empêcher de démarrer les travaux du chantier de la Place du Quartier des spectacles en 2008. Pas même le fait que les gouvernements étaient encore loin d'être prêts à décaisser, à ce moment-là, les millions qu'ils avaient promis à la métropole désargentée. Culture et volonté politique se conjuguent désormais à l'impératif présent sur la scène municipale.

À Vancouver, on a concocté une programmation artistique et culturelle assez élaborée en prévision des Jeux olympiques d'hiver de 2010[2]. Les gouvernements n'ont pas rechigné au moment de signer les chèques de subventions requis. On présente même le long parcours de la flamme olympique à travers le pays comme un événement quasi culturel. On évoque aussi avec enthousiasme et fierté le milliard de téléspectateurs susceptibles de s'ébahir devant le génie artistique canadien. Les commanditaires seront aussi au rendez-vous.

À Ottawa, tout au long de la première session parlementaire de 2009, le gouvernement minoritaire a dû faire face au tir nourri de l'opposition sur le front culturel[3]. Les députés des trois partis adverses lui reprochaient des décisions budgétaires minant la diplomatie culturelle canadienne, affamant Radio-Canada ou nuisant au rayonnement international des artistes et des organismes culturels du pays. Toutefois, au lieu de recourir au credo d'une responsabilité fiscale rigoriste, les conservateurs ont riposté en arguant qu'ils dépensent davantage pour la culture que leurs prédécesseurs! Leur budget de

l'automne 2009, axé sur la relance de l'économie, contenait d'ailleurs de nouvelles enveloppes destinées notamment aux festivals et à la formation artistique.

Sabrer la culture : un pari politique risqué

Il faut dire qu'il est vraiment mal vu de sabrer les dépenses culturelles depuis la conclusion de la campagne électorale fédérale de l'automne 2008. Difficile, en effet, d'oublier que les conservateurs ont laissé s'échapper une majorité parlementaire lors de ces élections, en partie à cause d'une gestion malhabile des communications entourant des réallocations budgétaires affectant la culture. En effet, n'eût été des premières déclarations lapidaires stigmatisant le mauvais goût et le gauchisme présumés d'artistes subventionnés et de manifestations culturelles présentées à l'étranger grâce aux programmes Routes commerciales et Promart, il est probable que les journalistes ne se seraient pas intéressés au dossier. Mais ils ont vite saisi la balle au bond et interprété ces décisions comme la confirmation d'un programme caché prônant la rectitude morale et la censure. Le mal était fait avant même que ne débute la campagne électorale, mais lorsque le premier ministre Stephen Harper a lui-même critiqué les artistes qui profitaient de galas télévisés subventionnés pour exprimer leurs doléances à l'endroit des coupes en culture, sa campagne a piqué du nez, surtout au Québec.

On venait ainsi d'écrire un nouveau chapitre de l'histoire électorale canadienne en mettant à mal un préjugé tenace selon lequel les enjeux liés aux arts et à la culture n'intéressent qu'une mince fraction des électeurs et indiffèrent, agacent ou indisposent tous les autres. Et même si c'est au Québec que l'embardée aura eu le plus de conséquences dans les isoloirs, la leçon mérite de faire partie de nos annales politiques.

Il sera désormais avisé d'intégrer la dimension culturelle dans les programmes et les discours partisans pour briguer les suffrages à

l'échelle d'une ville, d'une province ou du Canada. C'est un changement significatif dans nos mœurs politiques.

Arts et affaires : de nouvelles alliances conclues
à l'échelle des villes

La prise de conscience du rôle que peut jouer la culture comme levier de développement ne se limite pas à la sphère politique. Elle se répand aussi dans les milieux économiques. Les investissements et les initiatives du secteur privé en matière de développement culturel connaissent en effet une croissance continue depuis une décennie. Au Canada, les dons aux organismes artistiques dépassent maintenant les 200 millions de dollars annuellement et la commandite d'événements culturels fait partie de la stratégie de positionnement de presque toutes les grandes entreprises.

Mais c'est surtout à l'échelle locale que la rencontre entre philanthropie, décisions d'affaires et développement culturel prend de nouvelles proportions.

C'est le cas à Toronto, la métropole économique du Canada, à qui on a longtemps reproché son caractère austère et affairiste et qui revêt depuis peu les atours d'une ville créative qui mise sur les arts. Une poignée de mécènes et de leaders civiques est en effet parvenue à imprimer à la Ville Reine une marche rapide dans cette direction. Leur fait d'armes le plus spectaculaire a été la création en 2007 d'un nouveau festival artistique et urbain nommé Luminato. En quelques mois, les initiateurs de Luminato sont parvenus à réunir les fonds et les appuis nécessaires pour lancer cet événement avec un budget à la hauteur de leurs ambitions. Un an après son lancement, Luminato obtenait une aide spéciale de 15 millions de dollars du gouvernement ontarien pour assurer la qualité de sa programmation grâce à la commande d'œuvres originales. En procédant avec un plan d'affaires méthodique, en embauchant à grands frais une équipe de direction compétente et motivée et, surtout, en ayant recours à une rhétorique efficace sur les villes de classe mondiale,

les leaders économiques torontois ont créé une vitrine pour la création contemporaine. Ce festival dispose déjà de moyens et d'une notoriété comparables à des événements que d'autres villes ont mis des années à faire émerger sous la gouverne d'artistes ou d'entrepreneurs culturels. En juin 2009, Luminato offrait, en grande primeur, des spectacles originaux de Robert Lepage et du Cirque du Soleil.

La nouvelle complicité entre le monde des affaires et celui de l'art ne se limite pas aux régions métropolitaines. Ainsi, tout récemment, à Val-David dans les Laurentides, Jacques Dufresne, le propriétaire d'une épicerie à l'avenir menacé par la concurrence des grandes surfaces, a fait un geste inusité pour tenter de sauver le commerce familial. Il a accepté la proposition d'un des artistes les plus célébrés du Québec, René Derouin, un lauréat du prix Paul-Émile-Borduas, de transformer l'extérieur de son édifice en œuvre d'art vivante et évolutive grâce à ses murales qui seront recouvertes de végétaux grimpants. Dans ce village, l'épicier et l'artiste s'associent pour créer un projet commercialement, écologiquement, artistiquement et touristiquement viable.

Un phénomène mondial

Au Canada, comme partout sur le globe, on assiste depuis l'an 2000 au déferlement du raz-de-marée des « villes créatives », capitales et métropoles culturelles autoproclamées ou désignées ainsi par des instances nationales ou internationales. Ce mouvement de fond est né en Grande-Bretagne au début des années 1990. Il a été accéléré, rentabilisé et habilement mis en marché à partir des États-Unis au tournant du nouveau siècle, notamment grâce au professeur Richard Florida[4] et à son fameux indice bohémien. Intellectualisée et enrichie par les Européens, la stratégie de reconversion de villes plus ou moins tombées dans l'oubli en nouvelles destinations culturelles donne lieu aujourd'hui à une concurrence à la fois féroce et stimulante.

On assiste en effet à une surenchère internationale pour attirer dans sa ville un spectacle permanent du Cirque du Soleil, pour

convaincre des « starchitectes » de donner un coup de baguette magique sur son centre-ville ou son bord de mer, pour obtenir un musée franchisé du Louvre ou de la Fondation Guggenheim ou pour se doter d'un *branding* urbain original et irrésistible. Le label du « Forum universel des cultures[5] » attribué à Barcelone depuis quelques années ou celui, encore plus connu, de « Capitale européenne de la culture » suscitent la convoitise et justifient des investissements publics et privés de plus en plus colossaux dans les villes qui meurent d'envie de se les voir décerner.

Nous sommes de plus en plus convaincus que la culture attire, fait vendre, rassemble, divertit, séduit et impressionne. Elle permet de faire le pont entre le local et l'international, le spécifique et l'universel. Elle permet d'échanger et de partager en misant sur la possibilité d'un dialogue au-delà des langues, des traductions imparfaites, des codes, des croyances, des religions et des différences de toutes natures.

On investit donc de plus en plus d'argent dans la culture. On le fait par calcul, mais aussi avec détermination, fierté, ambition et espoir. Ce qui était autrefois souhaitable ou accessoire pour une ville ou une région devient aujourd'hui incontournable, études de retombées et stratégies sophistiquées de positionnement à l'appui.

Évidemment, les chercheurs et les universitaires qui s'intéressent à l'urbanisme, à la géographie, à l'économie, à la gouvernance ou aux politiques culturelles ne peuvent ignorer tous ces mouvements politiques, financiers et civiques, ni ces changements de perspective par rapport à l'importance des arts et de la culture. Le nombre de projets de recherche portant sur les attributs intrinsèques et sur les impacts directs, indirects et induits de la pratique artistique, de la fréquentation des arts ou des manifestations et des festivals culturels est en forte hausse.

Faire la part des choses

Mais d'où vient cet engouement subit pour les arts et la culture? Quels en sont les tenants et les aboutissants? Et de quelle culture s'agit-il? Qui

en profitera vraiment? Faut-il se réjouir de l'émergence d'une nouvelle conscience culturelle chez nos dirigeants ou décrier des manœuvres qui ne viseraient qu'à utiliser la culture à des fins bassement commerciales, touristiques ou électoralistes? Les réflexes de méfiance des politiciens à l'endroit des artistes sont-ils en voie d'extinction? Est-ce que l'art et l'expérience culturelle sont en train de subir une instrumentalisation sans précédent dans l'histoire de l'humanité? Le rêve d'une véritable démocratisation de la culture est-il en voie de se réaliser? Sommes-nous arrivés au poste frontalier d'un Eldorado culturel ou bien est-ce un effet de mode ou, pire, un feu de paille?

On doit se poser toutes ces questions avec lucidité et réalisme pour éviter de sombrer dans l'engourdissement euphorisant de la pensée magique ou dans la paralysie que provoquent le cynisme et la mauvaise foi.

Mais les réponses qu'on peut formuler doivent être nuancées. Nous vivons dans un monde de plus en plus complexe et changeant. Il serait aussi naïf que dangereux de proposer des réponses toutes faites, des explications tranchantes et des vérités définitives.

Le début d'une nouvelle ère

Les arts, la culture et le patrimoine sont à la base d'un secteur d'activité aussi dynamique que prometteur. Ils s'imposent aussi comme une dimension incontournable de tout projet de société.

L'émergence et l'affirmation d'un nouvel impératif culturel s'inscrivent dans une mouvance internationale. Elles sont en bonne partie le résultat des gestes concrets posés par des leaders artistiques, culturels, politiques et civiques à l'échelle des pays et, de plus en plus, dans ces nouveaux centres névralgiques de l'économie et du développement social que sont devenues les grandes villes.

Chacun peut participer à ce mouvement pour ramener la culture au cœur de l'expérience humaine. Au moment où nous n'avons pas d'autre choix que de nous préoccuper de l'avenir d'une civilisation menacée d'autodestruction, ce mouvement revêt une portée encore

plus importante. Les combats pour la culture, l'éducation, l'environnement, la paix et la justice sociale apparaissent en effet essentiels pour rétablir l'équilibre brisé par l'avidité et l'égoïsme incontrôlés d'une minorité.

J'ai décidé d'écrire ce livre pour partager des réflexions et une analyse liées à des actions, menées depuis une quinzaine d'années, en faveur de la démocratisation culturelle au Québec et de l'inscription des arts et de la culture au cœur du développement de Montréal.

Je le ferai en évitant d'inonder le lecteur de chiffres et de données statistiques. J'aurai recours à quelques citations pour appuyer mon argumentation, mais je m'abstiendrai d'un recensement critique de ce qui s'écrit et se fait dans ce domaine. Je laisse aux experts le soin de le faire. J'aurai plutôt recours à mon expérience et à ma connaissance d'un territoire que j'arpente depuis plusieurs années. Je décrirai quelquefois des gestes que j'ai posés, non pas pour réclamer quelque crédit, mais pour éclairer des affirmations.

Témoigner en trois actes

J'ai divisé cet essai en trois parties. La première porte sur la culture comme secteur d'activité. J'y aborde la question de son impact économique, mais je discute aussi de certains aspects propres à son évolution, comme le financement, la condition des artistes et le rôle structurant des politiques publiques.

La deuxième section traite de la culture comme dimension de notre vie personnelle et collective. J'y traite de l'offre, de la demande et de la participation culturelles. J'y affirme aussi qu'au cours des années à venir, il faudra réviser l'équation culturelle au profit du plus grand nombre si on veut éviter l'implosion du modèle actuel basé sur l'offre.

Enfin, la troisième partie du livre rend compte des tentatives d'inscription dans la réalité montréalaise du pouvoir de transformation des arts et de la culture.

Ma conclusion porte sur l'urgence de s'attaquer au « réenchante-ment » du monde alors que le rideau tombe sur la première décennie du 21e siècle et que rien n'est encore joué en ce qui concerne l'avenir de notre civilisation.

Tout au long de ce livre, je chercherai donc à assembler, avec la complicité essentielle du lecteur, les morceaux épars d'un casse-tête dont l'image encore floue représente la perspective d'un chemin sinueux — mais praticable — vers un avenir meilleur.

La culture, un secteur d'avenir

La culture n'est pas un parasite du développement économique et social. Elle peut en être un moteur. Les diverses possibilités du secteur culturel suscitent un vif intérêt de la part des régions et des villes. Elles motivent de plus en plus de décisions qui procèdent davantage d'une logique socioéconomique que culturelle. À telle enseigne que les artistes s'inquiètent pour leur liberté de création devant ce qui pourrait être une vaste entreprise de récupération et d'instrumentalisation. Ils se demandent aussi si leur propre condition ira s'améliorant grâce à ce virage. Le grand public, lui, se sent encore peu concerné par ces changements de perspective.

La création artistique et le fonctionnement du secteur culturel restent en effet enveloppés d'une aura de mystère qui ne les sert pas. Il faut donc tenter de la dissiper. Même si les enjeux propres au secteur culturel sont complexes, il faut en effet éviter de les régler à coups de décisions unilatérales ou à l'occasion de négociations tenues derrière des portes closes. Le secteur culturel étant en grande partie tributaire des politiques et des dépenses publiques, il n'est que raisonnable qu'on discute de son avenir aussi sur la place publique, d'autant plus que son évolution a un impact direct sur l'avenir de nos collectivités.

Culture, quelle culture?

Il suffit parfois de sortir de son milieu pour s'apercevoir que les mots que nous utilisons tous les jours avec nos collègues n'ont pas

la même signification dans un autre contexte et à une autre échelle. Cette vérité m'a frappé de plein fouet un après-midi de printemps de l'année 1997.

Je participais alors avec quelques autres collègues du milieu culturel à une réunion de remue-méninges dans les bureaux d'une des agences de publicité les plus en vue de Montréal. L'agence venait d'accepter de nous aider à créer le logo, la signature visuelle et la première campagne de communication d'un événement que nous voulions lancer l'automne suivant : les Journées nationales de la culture. L'initiative nous tenait tellement à cœur que nous y avions déjà consacré des mois de démarchage intense, en sus de nos occupations professionnelles respectives.

Le patron de l'agence, accompagné de quelques membres de son équipe de création, commence la rencontre en nous souhaitant la bienvenue. Puis il nous demande d'exposer la philosophie de notre projet et de décrire la façon dont nous voudrions le déployer. Prenant la parole au nom du groupe, je résume à grands traits nos constats sur les succès mitigés de la politique culturelle au Québec. Trop de nos concitoyens n'ont toujours pas accès aux arts et à l'offre culturelle locale, sinon par le truchement de la télévision qui exerce des choix souvent discutables. Et cela s'explique par les barrières économiques, les ratés dans le système d'éducation, l'éloignement géographique des lieux de diffusion et l'insuffisance des investissements et des efforts pour développer la participation culturelle. Le droit inaliénable à la culture qui justifie l'intervention de l'État reste souvent théorique. Je commente les dangers qui guettent un système culturel subventionné qui valorise l'excellence et l'étendue de l'offre, au point d'en oublier presque de développer la demande. Il faut ramener à l'avant-plan les grands principes de la démocratisation culturelle, et vite! Nous souhaitons inviter les citoyens à venir rencontrer, gratuitement et d'une façon conviviale, les artistes à l'œuvre dans leurs studios, leurs ateliers ou leurs salles de répétition. Nous pensons qu'il faut pour une fois braquer les projecteurs sur le processus de création et non sur le produit final. Je conclus mon

intervention en les remerciant de vouloir mettre leur talent et leur expertise de communicateurs au service d'un événement de sensibilisation à la culture qui émanera du secteur culturel québécois, toutes disciplines unies. J'annonce enfin que nous avons la chance de pouvoir compter sur un formidable porte-parole bénévole : Marcel Sabourin. Il est respecté dans la communauté artistique, il est connu et apprécié du grand public parce qu'il a joué dans des émissions pour enfants, au cinéma, au théâtre et dans des séries dramatiques populaires. Il a aussi écrit plusieurs chansons popularisées par Robert Charlebois et c'est un entraîneur-vedette de la Ligne nationale d'improvisation. Sa renommée et sa verve lui permettront d'incarner l'esprit que nous souhaitons donner dès le départ à l'événement.

Marcel Sabourin prend alors la parole. Il déclare d'entrée de jeu que la création est le moteur de la vie. Il insiste sur le fait qu'elle n'est pas et ne doit pas être la propriété exclusive des artistes professionnels. Il la compare à une petite flamme logée au cœur de chaque être humain. Une flamme sur laquelle il suffit de souffler pour qu'elle embrase l'imagination et incite à changer la vie autour de soi. Il nous parle de sa mère, de son enfance et de son parcours d'artiste touche-à-tout. La voix ample et chaude de l'acteur emplit la pièce. Ses gestes emphatiques nous hypnotisent. Son imagination débridée et sa propension aux métaphores percutantes nous brassent l'intellect à haute vitesse. Il termine son plaidoyer passionné en disant que c'est pour lui un honneur et un devoir d'aider à lancer ces Journées nationales de la culture.

Tout cela est enlevant! Les personnes assises autour de la table sont attentives et ouvertes. L'énergie circule bien, jusqu'à ce que le patron de l'agence, Michel Ostiguy, jette intentionnellement un pavé dans la mare. Il s'allume une autre cigarette — eh oui, en 1997 on pouvait encore fumer dans les salles de réunion! — et il sourit. Puis il nous demande à brûle-pourpoint si nous serions disposés à modifier le nom de notre événement. On lui répond que cela serait embêtant. En effet, nous espérons pour bientôt l'adoption d'une motion de l'Assemblée nationale du Québec pour décréter que ces Journées

nationales de la culture se tiendront dorénavant chaque année, le dernier vendredi de septembre et les deux jours qui suivent[6].

Loin de se laisser démonter par notre réponse, notre hôte continue de sourire avec sympathie. Il a quand même l'air d'insister. Intrigués, nous lui demandons d'expliciter sa pensée. Il nous répond qu'à son humble avis deux mots dans l'appellation de cet événement posent un problème sérieux si nous avons l'intention de toucher le grand public : les mots « national » et « culture ». Tout d'abord, le mot « national », un mot qui rime trop spontanément, au Québec, avec « gouvernemental ». Après discussion, nous nous rallions à l'idée de l'éliminer du nom de l'événement. Il faudra en informer les gens du milieu culturel que nous avons déjà consultés, mais surtout l'expliquer à la ministre de la Culture, Louise Beaudoin[7]. Elle appuie avec conviction ce projet depuis que nous le lui avons présenté. Elle en saisit le sens. Elle décidera d'ailleurs d'inclure ces Journées dans la première politique de diffusion des arts de la scène dont elle pilote l'élaboration. Cette politique s'intitulera *Remettre l'art au monde*. Plus qu'un joli titre, c'est un programme ambitieux et une promesse généreuse, même si les moyens de les réaliser ne seront pas encore à la hauteur.

Puis le mot « culture ». Un mot à connotation élitiste. Un mot qui rebute les gens. Un mot à proscrire dans une campagne publicitaire... Quelle douche froide pour nous! Nous étions entrés dans cette pièce galvanisés par la volonté d'actualiser et de relancer la cause de la démocratisation culturelle et nous faisons maintenant face à cet expert en marketing qui nous suggère fortement de ne pas utiliser le mot « culture »...

« Mais pourquoi tenez-vous tant à utiliser le mot "culture"? Qu'est-ce que la culture de toute façon? Qui s'y intéresse à part les amateurs de théâtre, de danse moderne ou de musique classique? C'est vrai que le mot "culture" sonne moins élitiste que le mot "art", mais quand même! Voulez-vous vraiment attirer les gens ou rester entre vous? » Le débat est animé, les idées et les réactions fusent. Nos convictions et nos intuitions sont mises à l'épreuve. On cherche. On explore.

Mais il fallait trancher. Nous avons décidé de conserver le mot « culture ».

Nous comprenons bien que ce mot – même en évitant de lui accoler des qualificatifs comme « classique », « savante » ou « grande » – renvoie immanquablement aux arts et aux œuvres moins populaires. Le défi sera précisément de faire en sorte que le plus grand nombre s'approprie le mot pour appréhender une réalité qui pourrait devenir plus familière, moins distante. La culture doit faire partie du quotidien. Elle doit cesser d'être vue comme une activité réservée à des initiés qui s'accommodent d'un décorum intimidant. Il faut être inclusif et invitant. Il faut surtout que l'invitation soit lancée directement par les acteurs du secteur culturel et non par un gouvernement. C'est ce pari qu'a accepté de relever avec nous l'agence Bos en concevant la première campagne publicitaire des Journées de la culture[8].

Promouvoir l'idée de la culture pour tous à la grandeur du Québec

Dès le début du mois de septembre 1997, les marquises et les devantures des théâtres, des bibliothèques, des musées, des ateliers d'artistes et des centres culturels et communautaires d'une centaine de municipalités dans tout le Québec sont pavoisées aux couleurs des Journées de la culture. Le slogan publicitaire est un clin d'œil. Il reprend une expression populaire en lui ajoutant une touche d'inclusion : « Ça manquait à notre culture ». Le programme des activités est imprimé à 1,2 million d'exemplaires et distribué dans onze quotidiens de la province. Marcel Sabourin déclare en conférence de presse : « Les Journées de la culture n'excluent rien, ni personne. Pas d'exclusion à cause de l'argent, pas d'exclusion à cause de la distance, des origines ou de la gêne... En se mobilisant autour d'un même événement, le milieu culturel prouve que le désir de chaleur et de solidarité transcende toute autre préoccupation. Parce que si jamais il y avait quelque part, caché, à côté de vous, de chez vous,

un Picasso, un Molière, un Borduas, un Félix ou encore un Lao-Tseu qui soudain s'allumait... La culture, c'est comme le bonheur : on ne se rend compte de son importance que quand ça nous manque. »

Le message publicitaire, diffusé à titre gracieux par toutes les chaînes de télévision et de radio, met en scène un Marcel Sabourin qui explique à quel point la culture imprègne notre quotidien. Il évoque la chanson d'amour que chante une mère à son enfant et la beauté du design d'une fourchette. Plus de 150 000 citoyens participeront aux quelque 600 activités gratuites offertes lors de ces Journées organisées dans la fébrilité et l'enthousiasme d'une première. L'événement est lancé. Une corvée collective pour l'accès à la culture s'organise dans tout le Québec. Un mouvement de fond est enclenché. Dans les années à venir, le nombre d'activités offertes à l'occasion des Journées de la culture va doubler, puis tripler. Le nombre de participants va exploser d'année en année[9].

Je repense souvent à cette réunion dans les bureaux au design épuré de l'agence de publicité qui logeait alors boulevard Saint-Laurent. Cette séance de remue-méninges m'a fait réaliser le poids relatif des mots et de nos certitudes. Elle m'a surtout fait prendre conscience de l'état de marginalisation de l'art et du milieu culturel. Elle m'a aussi donné une idée de l'ampleur de la tâche qui consiste à contrer ce phénomène si nous voulons légitimer un secteur culturel qui ne peut pas se développer dans un si petit marché sans l'appui des gouvernements. Pour y arriver, il ne s'agit pas simplement de réussir à vendre plus de billets de spectacles ou de droits d'entrée dans nos musées. Nous faisons face à des enjeux qui dépassent de loin ceux de la mise en marché et qui ne se résument pas à des statistiques de fréquentation. Il s'agit, au fond, de promouvoir une utopie aussi essentielle à notre vie en société que le principe de la justice : la culture pour tous.

C'est en discutant avec des gens informés et créatifs qui sont familiers avec les rouages d'un système basé sur la vente et la consommation de produits et de services que je me suis rendu compte à quel point il nous faut aplanir des montagnes d'idées

reçues pour espérer progresser dans cette voie. Il ne nous suffit pas de renoncer à nous réfugier dans notre tour d'ivoire. Il ne suffit pas davantage d'être animé de bonnes intentions. Il faut formuler des arguments clairs et percutants, communiquer avec imagination et expliquer et défendre ces principes démocratiques sur toutes les tribunes. La répétition étant un aspect fondamental de toute pédagogie, il ne faut pas non plus craindre d'avoir l'air de radoter.

Au moment de lancer les Journées de la culture, il ne fallait surtout pas se laisser intimider par l'indifférence polie ou l'hostilité à peine contenue que nous allions rencontrer parfois dans notre propre milieu. En effet, plusieurs personnes affirmaient que démocratisation et nivellement par le bas allaient obligatoirement de pair. Il a fallu les convaincre du contraire. La quête de l'excellence et l'amélioration de la condition des artistes ne devraient plus être séparées d'une action collective pour promouvoir l'accès au grand banquet que nous préparons chaque saison avec le soutien des impôts versés par les citoyens.

En lançant ces Journées, nous avons décidé d'appeler un chat un chat. Le mot « culture » n'est plus à proscrire. La culture gagne à descendre de son piédestal et à aller se promener – visage découvert et bras ouverts – dans les rues des villes et villages du Québec.

Un mot à géométrie variable

Arrêtons-nous un instant à la définition du mot « culture », non pas pour tenter de régler un débat rendu complexe par le nombre incalculable de philosophes et autres savants qui s'en sont mêlés depuis 100 ans, mais pour expliquer ce que j'entends dans le contexte de ce livre.

Je ne suis pas friand de définitions, mais j'en privilégie spontanément une qui soit suffisamment ouverte et inclusive pour ne pas renvoyer dos à dos l'art, les connaissances, la culture scientifique et les cultures populaires qui de toute façon s'interpénètrent et s'influencent mutuellement. La définition de l'Organisation des Nations Unies pour

l'éducation, la science et la culture (UNESCO) fait autorité quand il s'agit d'expliquer la portée la plus large du mot « culture ». Elle la présente comme « l'ensemble des traits distinctifs, spirituels et matériels, intellectuels et affectifs qui caractérisent une société ou un groupe social et englobe, outre les arts et les lettres, les modes de vie, les façons de vivre ensemble, les systèmes de valeurs, les traditions et les croyances[10] ».

La définition du grand sociologue québécois Guy Rocher va dans le même sens, tout en soulignant encore plus clairement l'aspect collectif du phénomène. Il décrit la culture comme « un ensemble lié de manières de penser, de sentir et d'agir plus ou moins formalisées qui, étant apprises et partagées par une pluralité de personnes, servent, d'une manière à la fois objective et symbolique, à constituer ces personnes en une collectivité particulière et distincte[11] ».

Dans cette première partie du livre, j'utilise cependant une acception beaucoup plus spécifique de la culture. Sauf indication contraire, j'englobe dans la notion de culture les trois réalités suivantes : 1) les arts et les lettres (arts de la scène, littérature, arts visuels, arts médiatiques, etc.); 2) les industries culturelles (cinéma, édition, radio et télévision, design, etc.); 3) le patrimoine (le bâti, les paysages, les traditions orales, les sites commémoratifs, etc.).

Évidemment, il n'y a pas de frontières étanches entre les arts, les industries culturelles et le patrimoine. Il n'y a pas non plus de modèles économiques prescrits, même si, d'une façon générale, on peut associer les arts et les lettres au secteur à but non lucratif et les industries culturelles à la recherche d'un profit, alors que les activités liées au patrimoine participent d'une économie hybride.

Cette acception précise du mot « culture » est utile pour parler d'un secteur d'activité avec ses pratiques, ses organismes, ses associations et ses syndicats, ses contenus, ses mécanismes de production et de diffusion, son système de réglementation, ses emplois et ses retombées économiques.

Une autre acception, plus philosophique, du mot « culture » me permettra de parler d'une « dimension de la vie » avec ses valeurs,

ses impacts individuels et sociaux, ses applications en urbanisme ou en éducation, etc. C'est celle que je privilégierai dans la deuxième partie du livre.

La culture n'échappe pas à l'économie. Elle y joue même un rôle majeur et cela, en dépit du fait que les économistes et les protagonistes culturels ne s'entendent pas toujours les uns avec les autres, et entre eux, pour le quantifier et le qualifier.

Malgré des progrès remarquables accomplis depuis quelques décennies, et qui leur confèrent d'ailleurs une légitimité grandissante, les rapports entre économie et culture restent encore suspects pour beaucoup de gens. Des inconforts subsistent tant dans les rangs des artistes que dans les milieux économiques.

Culture et Économie : un jeune couple qui gagne à être mieux connu

Les relations pour le moins compliquées qu'entretiennent depuis quelques années Culture et Économie continuent de faire couler beaucoup d'encre et de délier les langues. Les conjoints sont observés. On analyse leur comportement. On épie leurs moindres gestes. On commente avec force détails leurs frasques. On craint leurs infidélités. Mais on constate aussi que leur relation survit aux périodes de vache maigre qui succèdent aux intermèdes plus fastes. On cherche à comprendre la chimie particulière qui les unit. On s'inquiète de les voir se disputer en public pour s'émouvoir ensuite de leurs réconciliations souvent médiatisées.

Économie et Culture forment un couple moderne, un couple très en vue, donc envié et jalousé. Certains prennent ombrage de l'attention qu'on leur accorde. Mais tous admettent d'emblée qu'on ne peut plus se passer de leur présence en société. Pour ma part, j'avoue les fréquenter assidûment depuis vingt ans déjà. Quand je les ai rencontrés, leur relation m'a dérangé parce qu'elle me semblait trop inégale. Mais j'ai appris à les connaître et je constate une nette amélioration dans leurs rapports depuis une dizaine d'années. Évidemment,

j'entends toutes sortes de choses au sujet de l'état actuel de leur relation : ragots, soupçons, louanges et exagérations manifestes. On parle beaucoup trop dans leur dos. Les amis riches et influents d'Économie font parfois preuve de condescendance à l'endroit de Culture, comme si son statut social ne dépendait que de sa relation avec Économie. Les intimes de Culture font souvent preuve de complaisance intéressée. Ils espèrent, sans l'avouer, que la fréquentation durable de ce couple va enfin leur ouvrir les portes de l'ascenseur social et servir leurs propres intérêts.

La conversation est peut-être biaisée, mais le sujet n'est jamais épuisé. En parlant d'Économie et de Culture, on en vient à réfléchir sur la trajectoire particulière de chacun des protagonistes et sur les multiples retombées de leur relation. Et cela, en période de prospérité, mais aussi lorsqu'il s'agit de trouver des solutions pour contrer les effets d'une crise financière mondialisée. J'y reviendrai d'ailleurs plus loin en comparant le coût des emplois culturels avec ceux de l'industrie lourde qui périclite.

Nous avons une idée des opinions qui circulent. La table est mise. Continuons la discussion en lançant quelques questions intentionnellement provocantes!

Faut-il défendre et justifier l'importance de la culture en fonction de son impact économique? Y a-t-il un danger à asservir l'art et la culture aux impératifs capricieux du développement économique? L'économie du 21ᵉ siècle peut-elle se passer de l'apport des artistes et des activités foisonnantes du secteur de la culture?

Grandeurs et misères de l'argument économique

Au Canada, dans tous les milieux, on reconnaît volontiers les succès commerciaux de quelques entreprises culturelles d'ici, comme le Cirque du Soleil, Indigo Books & Music, Archambault, l'Équipe Spectra ou le Groupe Juste pour rire. On s'incline aussi devant les réalisations d'artistes comme Luc Plamondon, Margaret Atwood, Robert Lepage, Denys Arcand, Karen Kain, Atom Egoyan, Arcade

Fire ou Michel Tremblay. Mais on a encore tendance à considérer ces réussites comme des exceptions confirmant la règle de l'indigence, de la précarité et de la dépendance envers les pouvoirs publics qui caractériserait le secteur culturel en général.

Même si on note qu'ils régressent depuis quelques années, les préjugés et le scepticisme à l'endroit de la valeur économique réelle du secteur de la culture – surtout des arts en fait – subsistent. Et ils ne sont pas le monopole d'une affiliation politique. J'ai été à même de le constater au fil des ans en plaidant la cause du financement public des arts auprès des libéraux, des péquistes, des néo-démocrates et des conservateurs qui siègent aux gouvernements provinciaux ou fédéraux, majoritaires ou minoritaires, déficitaires ou affichant des surplus budgétaires. Et ces préjugés ne se laissent pas facilement emporter par le torrent que gonfle la pluie abondante de statistiques culturelles qui s'abat sur nous depuis quelques années. L'humeur des décideurs politiques demeure changeante quand il s'agit de reconnaître le potentiel économique du secteur culturel. Cette volatilité explique plusieurs incongruités.

Il n'est donc pas étonnant que plusieurs acteurs et défenseurs des arts se prennent à rêver de posséder un argumentaire économique complet, convaincant et définitif. Le miracle serait qu'un consultant à l'armure étincelante de crédibilité leur remette enfin LE rapport magique faisant la démonstration irréfutable de la validité et de la pertinence des dépenses et des investissements en culture! Il ne leur suffirait dès lors qu'à en distribuer des exemplaires dans les bureaux des ministres et les salles de conseil d'administration des grandes sociétés pour ouvrir les vannes d'un financement adéquat et légitime. Mais ce fantasme ne se réalisera pas, en tout cas pas de sitôt, et les choses ne sont pas si simples.

En effet, rappelons d'abord que l'économie n'est pas une science exacte. Il y a presque autant de théories, d'approches, de modèles, d'hypothèses et de nuances significatives qu'il y a d'économistes. Par ailleurs, les politiciens, les fonctionnaires, les dirigeants d'entreprises et les gestionnaires culturels les adoptent et les interprètent

souvent en fonction de leurs intérêts du moment. Il faudrait aussi tempérer notre impatience à l'endroit de ceux qui affichent leur scepticisme par rapport au rôle économique des arts et de la culture en nous rappelant que la création, la production, la conservation et la diffusion de l'art échappaient presque entièrement à la sphère économique jusqu'à une période plutôt récente de l'histoire humaine. De fait, ce n'est qu'à partir du moment où les industries culturelles comme le cinéma, la télévision, le disque et l'édition ont définitivement pris leur envol et généré le phénomène de la consommation culturelle de masse qu'on a vu se préciser les contours d'un secteur économique digne d'être étudié et dont le poids économique peut être soupesé.

Admettons aussi que certains courants de pensée contribuent à gommer ou à embrouiller les relations entre art, culture et économie. Je pense ici à la vision romantique de la bohême et aux interprétations caricaturales de l'idéal de « l'art pour l'art » qui déresponsabilisent et déconnectent les artistes de la société. Je pense aussi aux variantes de la mythologie américaine du *show business* qui réduisent les enjeux aux succès clinquants ou à la déchéance abyssale de quelques stars.

On ne peut pas non plus passer sous silence les ravages du snobisme de la bonne société et de l'élitisme d'une partie de l'intelligentsia qui considèrent la culture comme une chasse gardée à l'abri des vicissitudes de l'économie et des changements sociaux.

Il faut aussi constater que les artistes et les organisations culturelles résistent souvent à l'idée de présenter leur contribution à la société sous l'angle économique. Ils craignent de voir leurs activités dénaturées ou mesquinement mesurées à l'aune de la seule profitabilité. Cette méfiance est d'ailleurs alimentée par les tentatives d'établir une relation mécanique, une relation de cause à effet, entre des manifestations artistiques et culturelles données et des retombées économiques précises. Évidemment, on peut soutenir que l'organisation de grands concerts gratuits dans un centre-ville stimule la consommation commerciale. Il suffit de se promener en périphérie du site

du Festival international de jazz de Montréal au début de chaque été pour le constater de visu. De là à demander aux artistes de créer des projets pour faire le bonheur des restaurateurs, des commerçants et des hôteliers, il y a un pas à ne pas franchir.

L'art a indéniablement moins besoin d'une validation économique que l'économie du 21e siècle aura besoin de l'apport créatif des artistes. Les arts et la culture ont des effets directs et indirects sur l'économie; dans certaines conditions, ils peuvent même agir comme un puissant moteur économique. Mais ce n'est pas, et ce ne sera jamais, leur première raison d'être.

Le piège des palmarès

Ann Daly[12], une consultante dans le domaine des arts, vit à Austin, la fameuse ville du Texas que Richard Florida a classée, en 2006, comme la première ville américaine sur le plan de la créativité. Elle se demande avec pertinence si les artistes et les institutions culturelles d'Austin sont aujourd'hui objectivement en meilleure position qu'avant la publication du palmarès du gourou de la créativité urbaine. Elle soutient que l'argumentaire sur les impacts économiques de la culture est très utile pour défendre un projet donné, mais qu'il n'est surtout pas magique ni même efficace à long terme pour faire avancer la cause du développement culturel.

Dans cette ville citée en exemple par tant d'édiles municipaux dans toute l'Amérique du Nord, les artistes, les gens d'affaires et les politiciens commencent à dire tout haut que l'énergie culturelle et le foisonnement créatif de leur ville ne sont pas seulement nécessaires et utiles à l'économie, mais qu'ils façonnent son identité même et sa façon de se présenter au monde.

Dans le plan de développement culturel que la ville d'Austin a adopté en 2008[13], on trouve bien sûr une nomenclature des impacts économiques directs du secteur culturel. Mais ce qui est frappant, c'est qu'on y parle des arts et de la culture dans la ville en termes

quasi poétiques. On les présente comme étant à la base d'un écosystème à la fois beau et fragile qu'il faut chérir et protéger...

Servie à fortes doses et à répétition, la rhétorique économique finit probablement par lasser. Elle peut certes capter l'attention de certains auditoires, mais elle doit tôt ou tard déboucher sur des considérations plus larges. Il faut parvenir à interpeller non seulement la raison, mais aussi les cœurs et les âmes.

Il ne faudrait pas pour autant conclure qu'il est futile de faire valoir l'importance économique directe et indirecte du secteur culturel. Ce serait d'autant plus dangereux que nous vivons à une époque où l'économie est une source de validation incontournable pour les décideurs politiques et que la culture est devenue aussi un enjeu politique constant.

Ce qui se compte finit par compter

Il n'existe pas encore de définition normalisée du secteur culturel à l'échelle mondiale, ce qui complique les comparaisons des statistiques culturelles entre des pays, des régions ou même des villes.

On parvient néanmoins à cerner plusieurs des réalités complexes et mouvantes que recouvrent les concepts d'art, de culture ou de patrimoine dans différents contextes. Ainsi, en cherchant un peu, on trouve des données et des descriptions détaillées du fonctionnement de l'industrie des médias, du disque ou de l'édition recensées et analysées par de nombreux observatoires culturels à différentes échelles. Ce champ de connaissance subit donc un labourage intensif depuis quelques années.

Les problèmes de mesure quantitative de l'économie culturelle vont sans doute perdurer, mais ils ne devraient pas servir de prétexte pour nier une évidence : le secteur culturel existe et il génère une part de plus en plus importante du PIB dans les pays développés.

Difficile ici d'éviter de mentionner les statistiques canadiennes les plus souvent citées lorsqu'il s'agit d'affirmer que « la culture, c'est du sérieux ».

Selon Statistique Canada, il y avait, au pays, plus de 609 000 emplois directs dans le secteur culturel en 2005, qui représentaient 3,3 % de tous les emplois. Ces emplois sont concentrés à plus de 64 % dans les trois grandes régions métropolitaines de Toronto, Montréal et Vancouver.

Par ailleurs, dans un rapport intitulé *Valoriser notre culture*[14] publié en 2008, le Conference Board du Canada avance que les contributions directes, indirectes et secondaires du secteur culturel soutiennent au bas mot 1,1 million d'emplois dans l'économie canadienne. Si on ajoute à cette estimation les 729 000 bénévoles[15] qui appuient le secteur culturel à titre de membres de conseils d'administration, d'animateurs dans les bibliothèques ou de guides dans les musées, on constate que 2 millions de Canadiens ont une occupation, rémunérée ou non, qui dépend de la culture et contribue à son économie.

On nous dit aussi qu'en 2004, les dépenses touristiques au Canada ont atteint 57,5 milliards de dollars et que 7 % de ces dépenses étaient directement liées à l'offre du secteur culturel. Par exemple, on estime que près de 40 % des 7,5 millions de touristes ont participé à au moins un événement culturel.

En 2007, les exportations de produits culturels atteignaient un peu moins de 5 milliards de dollars, soit 1 % de l'ensemble de nos exportations. Mentionnons aussi que la valeur de nos exportations culturelles est en très forte progression puisqu'elle a augmenté de 80 % en moins d'une décennie. D'ailleurs, cette tendance pourrait se maintenir, si seulement le gouvernement fédéral décidait de s'y intéresser davantage. Pour le Québec, l'enjeu est de taille puisqu'il exporte beaucoup plus de biens culturels qu'il en importe, contrairement à l'Ontario, par exemple[16].

Les citoyens dépensent de plus en plus pour la culture. En 2005, les dépenses culturelles des consommateurs canadiens étaient de 5 % supérieures à l'ensemble de leurs dépenses pour les meubles, les appareils électroménagers et les outils. Bien que la part du lion soit allée au matériel et aux services de divertissement au foyer et à la lecture,

il est intéressant de noter, par exemple, que les dépenses pour les arts de la scène ont atteint 1,2 milliard et sont maintenant 2,2 fois plus importantes que pour les événements sportifs.

Par ailleurs, les 25,1 milliards de dollars dépensés en 2005 par les consommateurs canadiens en culture représentaient plus du triple de ce qui est dépensé par tous les ordres de gouvernement pour la culture, soit 7,7 milliards de dollars[17] en 2003-2004. Hill Stratégies Recherche[18] conclut que les dépenses pour les biens et les services culturels ont augmenté de 25 % entre 1997 et 2005 si on tient compte de l'inflation, alors que la croissance démographique a été inférieure à 8 %. Pourtant, en analysant des données disponibles jusqu'en 2007, le Conference Board du Canada conclut que la croissance des dépenses réelles des gouvernements au cours de la dernière décennie a été, elle, tout au plus synchronisée avec celle du total de leurs dépenses consacrées à l'achat de biens et de services, sans plus. Seul le Québec fait figure d'exception[19].

Le Conference Board affirme aussi que l'empreinte économique réelle du secteur de la culture au Canada avait une valeur de 84,6 milliards de dollars en 2007, ce qui représentait alors environ 7,4 % du PIB. Pour faire cette estimation, on s'est servi du cadre pour les statistiques culturelles élaboré par Statistique Canada[20]. La définition de la culture comme secteur économique englobe les médias écrits, le film, la radiodiffusion, l'enregistrement sonore et l'édition musicale, les spectacles sur scène, les arts visuels, l'artisanat, la photographie, les bibliothèques, les archives, les musées, les galeries d'art, la publicité, l'architecture, le design, sans exclure le soutien gouvernemental à la culture et les activités des associations culturelles et des syndicats.

Mais si on cherche toujours à mesurer le plus précisément possible la portion du PIB directement attribuable aux activités du secteur culturel, on s'intéresse aussi de plus en plus à l'impact économique de la culture à l'échelle locale, et pour cause. C'est à cette échelle que sont élus les politiciens et que se prennent d'innombrables décisions d'affaires et de consommation.

Des retombées tangibles à l'échelle locale

On sait déjà que la présence d'institutions et la tenue d'activités culturelles contribuent à l'économie locale en encourageant la consommation de proximité (restaurants, hôtels, vente au détail, etc.). Mais on constate aussi que le secteur culturel a des impacts palpables et durables en matière d'emplois. Cette considération vaut son pesant d'or à notre époque.

C'est sans doute ce qui a incité, en 2007, l'association Americans for the Arts, un des lobbys culturels les plus articulés et les mieux organisés au monde, à publier dans son site Internet le « Arts & Economic Prosperity Calculator[21] ». Cet outil facile à utiliser a été conçu par des économistes réputés. Il permet d'estimer sommairement l'impact d'un organisme culturel à but non lucratif sur l'économie d'une localité donnée.

En tenant compte de la population de sa ville ou de sa communauté, on peut évaluer les retombées de chaque tranche de 100 000 $ dépensés par un organisme culturel sur le plan des emplois, des revenus moyens des ménages et des retombées fiscales pour les différents ordres de gouvernement. On établit par exemple qu'un organisme qui dépense 250 000 $ dans une municipalité dont la population se situe entre 250 000 et 499 000 personnes soutient en moyenne 7,5 emplois à temps plein à l'échelle locale.

Avec le même outil, on peut aussi calculer les retombées des dépenses du public qui fréquente les événements culturels. Ainsi, en excluant le coût du billet ou du droit d'entrée, mais en tenant compte des dépenses moyennes de transport, de restauration, de garde des enfants et autres dépenses de même acabit, on estime qu'un théâtre établi dans une municipalité de 300 000 habitants et qui enregistre 25 000 entrées par année soutient 17,6 emplois à plein temps dans sa communauté.

On est donc très en deçà du coût assumé en 2009 par les gouvernements américains et canadiens pour maintenir les emplois dans le

secteur de l'automobile en pleine débâcle, soit environ 2 millions de dollars d'argent public par travailleur. Les tentatives de sauvetage des emplois dans les secteurs traditionnels comme ceux de l'automobile ou de la foresterie nécessitent l'injection de plusieurs milliards de dollars de la part des gouvernements.

Par contre, entre 1991 et 2005, le secteur des arts, de la culture, des sports et des loisirs était au deuxième rang en matière de croissance d'emplois au Canada. Il y a fort à parier que cette performance se maintiendra en dépit de la crise économique actuelle. Il est plus que temps qu'on remarque la contribution du secteur culturel au chapitre de la création et du maintien d'emplois de qualité et qu'on agisse en conséquence.

Éviter l'économisme à tous crins

Il reste beaucoup de recherche à faire pour cerner et comprendre toutes les corrélations entre les activités de création, de production, de diffusion et d'exportation culturelles et les différentes dimensions du développement économique des pays, des nations, des régions et des centres urbains. Heureusement, de nombreux chercheurs de toutes les disciplines et les écoles de pensée s'y emploient avec zèle. Il faut se méfier toutefois des conclusions hâtives qui pourraient avantager pour un temps l'une ou l'autre des différentes forces en présence.

Cependant, le simple fait que nous disposions de preuves pour affirmer que le secteur culturel occupera un espace en constante expansion dans l'économie du 21e siècle est déjà source de promesses. Pour les artistes et les institutions culturelles, l'argument de l'importance croissante de leur secteur facilite l'obtention d'un meilleur financement public, et même privé. Pour les ministères et les organismes subventionnaires à vocation culturelle, l'argument économique permet de sceller de nouvelles alliances avec d'autres ministères responsables des missions de l'État et d'accéder ainsi à des ressources additionnelles. Pour les citoyens, il peut être avantageux

parce qu'il se traduit parfois par la construction de nouveaux équipements de diffusion comme des salles de théâtre, des bibliothèques ou des musées.

À mon avis, toutefois, une approche unidimensionnelle et instrumentale qui consisterait à ne justifier et ne valoriser la création artistique que dans la seule mesure où elle a des retombées calculables serait immensément plus dévastatrice pour notre société que la sous-estimation partielle de la contribution économique du secteur culturel.

Nous avons encore besoin, et peut-être plus que jamais, de politiques publiques et d'instruments de régulation, de protection et de soutien des arts et des activités artistiques, culturelles et patrimoniales qui procèdent de préoccupations démocratiques, éducatives et sociales et qui ne sont pas toujours liées à des objectifs et des priorités économiques.

Le financement du secteur culturel au Canada : mythes et réalités

On entend beaucoup parler des problèmes de financement du secteur culturel, tout comme du manque de ressources des secteurs de la santé et de l'éducation. Mais il faut bien admettre que les mythes et les légendes sont plus faciles à répandre et à perpétuer dans le cas de la culture.

Les dépenses culturelles combinées des trois ordres de gouvernement ont atteint 8,23 milliards de dollars en 2006-2007[22]. C'est un chiffre impressionnant en soi, mais il prend déjà des proportions plus modestes quand on le compare aux 84,6 milliards du PIB attribuables au secteur culturel, selon l'estimation du Conference Board. L'effet de levier des dépenses publiques en culture permet de les comparer avantageusement aux autres interventions sectorielles des gouvernements.

Rappelons ici qu'environ 43 % des dépenses publiques en culture au Canada sont assumées par le gouvernement fédéral, 30 % par les provinces et le reste par les administrations municipales.

Soulignons aussi que 61,1 % des dépenses fédérales totales dans le domaine de la culture en 2006-2007 ont servi à soutenir l'industrie. Près de la moitié de ces dépenses ont été consacrées à la radiodiffusion et à la télévision. Par ailleurs, 25,6 % des sommes ont été allouées au patrimoine, qui comprend les musées, les archives publiques, les parcs historiques et naturels ainsi que les lieux historiques. Le troisième secteur en importance a été celui des arts (qui comprend les arts d'interprétation, l'enseignement des arts, les arts visuels et l'artisanat). C'est donc à peine un peu plus de 7 % des dépenses culturelles fédérales totales en 2006-2007 qui sont allées aux arts.

Les administrations provinciales et territoriales consacrent 37 % de leurs dépenses totales aux bibliothèques et près de 27 % au patrimoine[23]. Comme au fédéral, ce sont les arts d'interprétation (théâtre, danse, musique, etc.) qui accaparent la part du lion des dépenses de soutien aux arts. Cependant, on doit mentionner que le Québec est, de loin, la province qui accorde le plus d'argent à la culture au Canada : ses dépenses par habitant sont trois fois supérieures à celles de l'Ontario ou de la Colombie-Britannique.

Les bibliothèques monopolisent 71,5 % des dépenses municipales en culture.

D'autre part, il faut rappeler que le financement public, sous toutes ses formes, ne constitue qu'une des sources de revenu du secteur culturel. Les dépenses des consommateurs, les revenus de publicité et de commandites commerciales et une kyrielle de revenus liés à l'utilisation des infrastructures et à l'accès à des productions culturelles entrent aussi dans l'équation (boutiques dans les musées, restaurants dans les théâtres, location de salles, etc.). Enfin, les organismes culturels à but non lucratif reçoivent aussi des dons privés d'individus, de fondations et d'entreprises.

L'équilibre entre les différentes sources de revenu varie en fonction des disciplines artistiques, des provinces et des villes. C'est aussi vrai quand on compare la situation entre les pays, mais dans tous les cas, le secteur de la culture bénéficie d'un large éventail de revenus outre ceux versés directement par l'État.

Cependant, il est indéniable qu'il n'existerait pas de secteur culturel digne de ce nom au Québec et au Canada n'eût été de l'action consciente, délibérée et prolongée des gouvernements. C'est certainement vrai pour la filière des arts et des lettres qui ne pourrait pas subsister dans les mêmes conditions sans subventions gouvernementales. Mais c'est aussi vrai, sinon plus, pour les industries culturelles qui sont avantagées par un ensemble de règles, de mécanismes de contrôle et d'outils mis en place par les gouvernements, comme le Conseil de la radiodiffusion et des télécommunications canadiennes (CRTC), les quotas de contenu canadien, les politiques tarifaires, les sociétés publiques de financement, les crédits d'impôt ou les règles sur la propriété canadienne.

Au moment où certains propriétaires des entreprises qui contrôlent aujourd'hui les grands réseaux de diffusion privés au Canada réclament une déréglementation à la pièce qui servirait leur expansion immédiate, il est pertinent de souligner que leurs empires n'existeraient probablement pas s'ils n'avaient pas pu tirer avantage de ces mêmes règles dans le passé. Sans compter qu'ils sont toujours en mesure de faire appel à peu de frais aux talents des créateurs qui évoluent dans le système à but non lucratif subventionné en fonction de critères d'excellence artistique. Au Canada et au Québec, comme c'est le cas en France, en Italie, en Allemagne ou ailleurs, ces entreprises ont pu bénéficier d'un espace culturel national protégé par les politiques publiques pour se développer et atteindre une taille appréciable. En réclamant le beurre et l'argent du beurre, elles semblent oublier qu'elles ont davantage profité des politiques culturelles et sectorielles qu'elles en ont pâti.

Cela dit, l'industrie culturelle fait face à des défis énormes et inquiétants. Les modèles économiques qui prévalent depuis plus

d'un demi-siècle sont fortement ébranlés par l'effet combiné de la mondialisation et de l'évolution rapide de la technologie. Si nous sommes plus familiers, comme consommateurs, avec les bouleversements qui affectent l'industrie du disque à l'ère d'iTunes et du téléchargement de la musique, il faut savoir que cela ne représente que la pointe de l'iceberg.

Par ailleurs, il ne faut pas oublier que, dans un tel contexte, c'est souvent la partie la plus indépendante, risquée, originale et spécialisée de la création qui est menacée de disparaître pour laisser le champ libre à une standardisation des formats qui serait plus viable sur le plan économique. Le cinéma d'auteur, les émissions de télévision qui traitent des arts ou les magazines de création littéraire sont mis en péril par les luttes des titans de l'industrie, même quand ceux-ci chancellent sous les coups de butoir de la concurrence.

La préoccupation planétaire pour la diversité des expressions culturelles doit donc s'exprimer aussi au sein des nations et de leurs industries culturelles respectives.

L'inacceptable condition des artistes

Les artistes sont à la base et au cœur du secteur culturel. Ils sont les créateurs de contenus. Ils sont aussi les interprètes de la création actuelle et de celle qui nous a précédés et qui constitue le patrimoine artistique et culturel de l'humanité. Sans artistes, le système culturel tourne à vide.

Évidemment, les artistes jouent un rôle dans la société qui transcende de loin les besoins et les contours du secteur culturel. Les artistes créateurs explorent constamment la psyché humaine et le rapport de l'homme à la nature. Ils sont des éclaireurs aventureux qui partent sans prévenir vers des territoires qui ne nous sont pas encore familiers et qui en reviennent avec des mots, des images, des mouvements ou des sons qui fascinent, inquiètent, questionnent, dérangent, révèlent, émerveillent ou préparent à des changements de perception, quand ce n'est pas à des changements sociaux. Les

créateurs sont souvent des êtres d'exception en ce sens qu'ils possèdent une capacité d'intuition et des talents peu répandus dans la population. Ils ajoutent leur pierre à cet édifice immense et jamais complété qu'est la culture.

Pour leur part, les artistes qui se consacrent à l'interprétation cherchent à atteindre des niveaux de vérité, de sincérité et de virtuosité qui leur permettent de donner un puissant souffle de vie aux œuvres. Les meilleurs d'entre eux n'ont de cesse d'étudier, de se former, de s'entraîner, de chercher, de répéter et de se surpasser pour parvenir à intéresser, captiver et émouvoir leurs contemporains.

Nous avons besoin des artistes pour avoir accès à des œuvres explorant la condition humaine dans ses replis les plus sombres et les plus tragiques, mais aussi dans ses zones lumineuses, légères, drôles ou extatiques. Il ne s'agit pas ici de glorifier ni de singulariser à l'extrême les artistes professionnels. Il s'agit simplement de tenter d'exprimer à quel point il est essentiel que certains de nos semblables se consacrent à temps plein à l'art, non seulement pour satisfaire leur propre désir d'expression, mais aussi pour refléter le nôtre et proposer des réponses à nos interrogations existentielles et sociales actuelles.

Être un artiste, c'est donc à la fois exercer une profession ou un métier et assumer une destinée liée à la création. C'est un état qui s'inscrit dans la durée. Pourtant, quand on évoque la condition des artistes, on se réfère généralement au premier aspect et on discute les conditions d'exercice de la profession artistique. Le secteur culturel s'intéresse d'abord et avant tout aux artistes comme professionnels qui assument une création ou qui livrent une prestation. Il les reconnaît et les rémunère pour leur activité productive.

La population, en règle générale, ignore ce qui se négocie dans les coulisses d'un secteur qui ne serait qu'une coquille vide sans l'apport des artistes. Les apparences sont plus trompeuses ici qu'ailleurs. Les plaintes des artistes à propos de leur situation économique, auxquelles les médias font parfois écho, sont souvent perçues comme des expressions de la frustration et de la déception de ceux qui réussissent moins bien ou qui ne trouvent pas de travail.

Mais comment traitons-nous les artistes en ce début de 21e siècle alors que l'importance de la culture semble faire de plus en plus consensus parmi les décideurs économiques et que les dépenses privées et publiques pour la culture sont plus élevées que jamais? D'une façon générale, nous les traitons mal. Doublement mal, en fait. Nous les traitons mal sur le plan de la rémunération lorsqu'ils exercent leur profession et nous les traitons mal en ne reconnaissant pas leur contribution à la société. Non seulement un trop grand nombre de poètes, de musiciens ou de danseurs vivent-ils sous le seuil de la pauvreté quand ils ne se consacrent qu'à leur art, mais on dépasse la mesure en niant leur utilité sociale! Je reviendrai sur la question de la reconnaissance des artistes et de l'art dans la deuxième partie de ce livre, mais attardons-nous un instant encore sur la condition économique des artistes comme professionnels.

Je vous fais grâce ici des statistiques détaillées décrivant la situation des 142 000 artistes professionnels que compte le Canada, mais je vous invite à consulter le profil réalisé par Hill Stratégies Recherche à partir des données du recensement de 2006[24]. On y trouve la confirmation qu'en dépit de leur haut niveau de formation et d'un investissement personnel souvent illimité dans le développement de leurs compétences, nos artistes sont très mal payés pour leur travail. Ainsi, en Ontario, l'écart entre les revenus moyens des artistes et ceux de la population active totale est de 38 %. Dans toutes les autres provinces, sauf au Québec, cet écart est de 40 % ou plus. Le Québec demeure la province où l'écart est le moins élevé au Canada, soit 25 %.

Ce profil statistique confirme en tous points l'existence d'un fossé entre l'importance accordée à la culture dans les discours des leaders économiques et politiques et l'amélioration des conditions économiques des artistes au Canada.

Évidemment, je pourrais donner quantité d'exemples pour nuancer le tableau que nous brossent régulièrement les associations de défense des droits des artistes au risque d'entretenir un discours misérabiliste. En effet, je connais plusieurs artistes qui gagnent très

bien leur vie et qui sont même obligés de refuser des offres tellement ils sont sollicités. Certains d'entre eux sont connus du grand public et plusieurs autres œuvrent dans l'ombre comme concepteurs. Ils vivent bien de leurs cachets, des droits de suite (pour les concepteurs des spectacles) ou de leurs droits d'auteur, mais ils savent qu'ils sont dans la pointe de la pyramide des revenus du milieu artistique. Ils font partie d'une minorité puisqu'il n'y aurait que 20 % des artistes au Québec qui gagnent plus de 50 000 $ par année[25]. Je vois aussi de temps à autre des finissants qui obtiennent des contrats assez lucratifs dès leur sortie de l'École nationale de théâtre, alors que bien d'autres, tout aussi bien formés et talentueux, vont mettre des années avant de pouvoir vivre convenablement de leur art. Les variables qui entrent en ligne de compte sont multiples et souvent insaisissables, et les cachets offerts aux artistes vont beaucoup différer selon qu'ils évoluent dans l'univers de l'industrie culturelle ou dans celui des arts subventionnés.

D'une façon générale, les cachets et les droits payés dans l'industrie culturelle sont beaucoup plus élevés que dans le domaine des arts et des lettres. Dans cette industrie, la sanction ultime est celle du marché. La rémunération tient compte de l'accueil réservé aux produits culturels par les consommateurs. Les chiffres de vente et les cotes d'écoute servent à établir les niveaux de rémunération qui peuvent être élevés. Demandez-le aux concepteurs et aux metteurs en scène qui reçoivent leur part des dizaines de millions de dollars que verse chaque année le Cirque du Soleil en droits de suite[26]!

Cela dit, tout n'est pas rose dans l'industrie, loin de là. Comme l'explique le sociologue français Pierre-Michel Menger[27], les inégalités de rémunération sont non seulement tolérées, mais aussi exigées et même applaudies. Une différenciation arbitraire par le talent et une cotation par le public consommateur participent à ces inégalités très prononcées.

Par ailleurs, les droits intellectuels des créateurs doivent souvent être défendus de haute lutte et l'attitude du « jeter après usage », répandue dans certaines maisons de production, expose les artistes à l'arbitraire.

Enfin, on remarque que certains intermédiaires qui font tourner la roue de l'industrie sont beaucoup mieux rémunérés que les artistes.

Dans la filière des arts et des lettres subventionnés, c'est le jugement porté sur l'excellence du travail en fonction de critères esthétiques, artistiques, organisationnels et administratifs convenus et annoncés qui tient lieu de régulateur. Le jugement par les pairs sélectionnés et réunis par les conseils des arts n'est certes pas exempt de subjectivité, mais c'est sans aucun doute le « moins pire » des systèmes pour évaluer l'excellence artistique des projets individuels et des programmations des organisations culturelles.

Évidemment, le public et la critique ont aussi leur mot à dire, mais leur impact direct sur le traitement des artistes est marginal. Cet univers fonctionne d'une façon relativement autonome par rapport au marché pour ce qui est de la rémunération des artistes, bien qu'il y ait des exceptions. Ainsi, quand on fait appel à des artistes qui sont déjà reconnus dans la filière des industries culturelles – des vedettes –, il arrive qu'on leur consente des cachets plus élevés. On invoque alors leur capacité d'attirer un plus large public pour justifier ce traitement de faveur. Il existe aussi des marchés très spécialisés qui poussent vers le haut la rémunération de certains artistes comme les chanteurs d'opéra de renommée internationale ou les musiciens que s'arrachent les plus prestigieux orchestres symphoniques. Et qu'il suffise ici de le mentionner : il existe aussi un corridor très étroit et hautement privilégié sur le plan de la rémunération dans lequel circulent quelques chefs d'orchestre, les rares vedettes de l'art contemporain ou des metteurs en scène de calibre mondial. Mais, évidemment, cela ne concerne qu'une infime minorité et le sort de ces individus a peu d'impact sur les statistiques qui dépeignent la condition des artistes au Canada.

En règle générale, la rémunération offerte dans le secteur des arts et des lettres est plus que modeste et les emplois sont temporaires ou précaires, sauf dans les institutions. Là encore, les artistes sont souvent moins payés que d'autres intervenants.

Il faut aussi noter qu'un certain nombre d'artistes se promènent entre l'univers des arts, régi par la logique de l'excellence et du service public, et celui de l'industrie culturelle qui procède davantage d'une logique de marché. D'ailleurs, les frontières entre ces deux filières ont tendance à s'effacer, ce qui profite à l'une et à l'autre. L'industrie a ainsi accès à un immense réservoir de talents et les artistes qui touchent ses cachets plus élevés peuvent continuer de pratiquer leur art en parallèle dans un univers qui souvent ne peut pas satisfaire leurs besoins économiques. On observe cette dynamique entre la télévision et le théâtre, par exemple.

Toutefois, beaucoup trop d'artistes ne parviennent pas à travailler de façon régulière. Ainsi, dans un portrait socioéconomique publié en 2004[28], on révèle que 44,4 % des artistes québécois ont des revenus de moins de 20 000 $ et se partagent aussi peu que 11,5 % de la masse totale des revenus. Ce type de constat est souvent rappelé par ceux qui prétendent qu'il y a trop d'artistes, trop de compagnies et trop peu de barrières à l'entrée dans les professions artistiques. Mais, à mon avis, il faut se garder de tirer une conclusion aussi peu nuancée. Ce n'est pas en contingentant encore davantage des professions qui le sont déjà beaucoup qu'on va changer la situation[29]. Les concepts de surplus ou de pénurie de main-d'œuvre ne tiennent pas la route dans le cas des artistes. Il y aura toujours une pénurie relative de créateurs de génie et d'interprètes qui transcendent les standards établis par leurs prédécesseurs. Aussi, il y aura toujours des artistes qui ne parviendront pas à percer à cause d'un ensemble de facteurs ayant peu de rapport avec leur talent ou leur compétence technique.

Par ailleurs, il ne faut pas perdre de vue que bon nombre d'artistes professionnels tirent des revenus d'autres occupations qui ne sont pas strictement de nature artistique, comme l'enseignement. C'est ce qui explique que pour l'ensemble des artistes québécois, le revenu total moyen est de 37 710 $, alors que celui de l'ensemble des contribuables québécois est de 28 708 $ (une différence de 9 000 $)[30]. Si ce constat semble dissonant à première vue, c'est que

les profils statistiques sur les revenus des artistes ne tiennent généralement compte que des revenus tirés d'une occupation artistique.

Mais, globalement, et en tenant compte de toutes les nuances possibles, la condition socioéconomique des artistes reste gravement décalée par rapport au caractère essentiel de leur contribution au secteur culturel. Le rattrapage qui s'impose sera le résultat d'un changement de rapports de force au sein de l'industrie culturelle, mais il nécessitera aussi une augmentation des investissements ciblés de la part de l'État.

L'avenir du secteur culturel est inconcevable sans une amélioration de la rémunération et de la valorisation de la création et du travail artistiques. La part consacrée au financement direct des arts doit aussi être augmentée pour assurer l'avenir des industries culturelles et de l'ensemble des activités de ce secteur économique. Quand on sait qu'au fédéral, par exemple, on n'investit que cinq cents pour chaque dollar dépensé dans la culture pour financer le Conseil des arts, il y a de quoi réfléchir... Quand on cherche à expliquer le naufrage de l'industrie automobile nord-américaine, on pointe du doigt le peu de ressources investies dans la recherche et le développement, qui sont sources d'innovation. Il serait ironique que le secteur culturel, qui dépend de la création et fonctionne grâce à elle, s'expose au même risque.

Pour mieux envisager l'avenir, il est utile de chercher à comprendre l'évolution de ce secteur en le replaçant dans un contexte historique et social global.

Un secteur d'activité façonné par les politiques publiques

Au Canada, même si on peut retracer au 19e siècle des décisions gouvernementales et municipales à portée culturelle, notamment dans le domaine des archives, des bibliothèques publiques et de la muséologie, on peut considérer que la politique culturelle s'est vraiment

développée et déployée à partir de la Seconde Guerre mondiale. Ce fut aussi le cas en Europe.

La première revendication collective des artistes canadiens en faveur d'un appui de l'État à la création a lieu en 1941. Plus de 150 d'entre eux se sont réunis à l'Université Queen's, à Kingston (Ontario), pour faire le point sur la situation des arts au pays et créer la Fédération des artistes canadiens[31]. Cette rencontre historique est suivie, en 1944, par la présentation d'un mémoire à un comité parlementaire chargé d'examiner les mesures de reconstruction du pays après la guerre. Intitulé *A Brief Concerning the Cultural Aspects of Canadian Reconstruction*, ce document est aussi désigné comme le « Mémoire des artistes ». Il constitue un plaidoyer en faveur d'un soutien fédéral des arts comme condition essentielle à une véritable indépendance nationale (canadienne). Quelques années plus tard, en 1949, la Commission royale d'enquête sur l'avancement des arts, des lettres et des sciences du Canada[32] commence son travail.

En 1948, les 58 États constituant l'Assemblée générale de l'ONU adoptent à Paris la Déclaration universelle des droits de l'homme. L'article 27 de cette déclaration affirme le droit inaliénable pour chaque être humain de « prendre part librement à la vie culturelle de la communauté, de jouir des arts et de participer au progrès scientifique et aux bienfaits qui en résultent » et le droit de chacun à « la protection des intérêts moraux et matériels découlant de toute production scientifique, littéraire ou artistique dont il est l'auteur ».

L'inscription en toutes lettres du droit à la vie culturelle et des droits des créateurs dans un document destiné à refonder le monde au lendemain d'une deuxième guerre qui l'a déchiré, enlaidi et assombri jusqu'à la noirceur est d'une importance primordiale sur les plans symbolique et historique. Elle exprime en quelque sorte un refus de baisser les bras devant ce que tant d'humanistes considéraient alors comme la preuve désespérante de la faillite de la culture. En effet, après la barbarie sans nom des camps de concentration, comment se convaincre que la culture n'avait pas échoué lamentablement dans son rôle civilisateur? Comment expliquer que les exactions, les

tortures et l'humiliation aient pu se répandre en Allemagne et dans l'Europe instruites et cultivées? Formuler l'article 27 à ce moment de l'histoire humaine équivaut à allumer une torche avant la tombée du jour pour empêcher les loups d'attaquer encore.

La première fois que je me suis arrêté personnellement à l'importance de traduire au quotidien l'esprit de cet article de la Déclaration universelle des droits de l'homme, je me trouvais en Belgique. C'est en 1994. J'accompagnais les finissants de l'École nationale de théâtre qui participaient à l'une des toutes premières pièces de Wajdi Mouawad, intitulée *Voyage au bout de la nuit,* d'après l'œuvre de Louis-Ferdinand Céline. Le spectacle est accueilli par le Théâtre de Poche de Bruxelles. Un soir, avant une représentation, le directeur du théâtre, Roland Mahauden, m'explique qu'il est engagé dans l'association Article 27. Le but de cette association à but non lucratif est de sensibiliser les personnes vivant une situation difficile et de leur faciliter l'accès à la culture sous toutes ses formes. L'association Article 27 regroupe des institutions culturelles, des réseaux d'aide sociale et des gens dans le besoin. Elle permet de distribuer les billets de spectacle invendus et, surtout, d'organiser un accompagnement des gens au spectacle ou dans les expositions. Comme me le faisait remarquer Roland Mahauden, il ne suffit pas de s'asseoir au théâtre, même sans avoir payé, pour apprécier une pièce. Il faut pouvoir la décoder. Il faut accepter les conventions théâtrales. Parfois, il est aussi nécessaire de connaître le contexte social ou historique dans lequel l'œuvre a été écrite. C'est pour cette raison qu'il mobilise des étudiants en théâtre ou en danse pour aller voir les spectacles avec les gens en difficulté. Il les invite à jouer un rôle de médiateur culturel. Idéalement, il faut prévoir un « avant » et un « après » pour que l'expérience d'un spectacle artistique soit la plus signifiante possible.

La ruée vers l'art

En France, la préoccupation pour les droits culturels universels, telle qu'exprimée en 1948, se traduit par une décision marquante

11 ans plus tard. Le général de Gaulle, à l'instigation de l'écrivain André Malraux, crée le ministère des Affaires culturelles. Les intentions du nouveau ministre sont claires. Ainsi, dans une de ses premières interventions à l'Assemblée nationale, il déclare qu'« il n'y a qu'une culture démocratique qui compte et cela veut dire quelque chose de très simple. Cela veut dire qu'il faut que, par ces Maisons de la culture qui, dans chaque département français, diffuseront ce que nous essayons de faire à Paris, n'importe quel enfant de 16 ans, si pauvre soit-il, puisse avoir un véritable contact avec son patrimoine national et avec la gloire de l'esprit de l'humanité. Il n'est pas vrai que ce soit infaisable ». Décentralisation et démocratisation culturelles sont à l'ordre du jour.

C'est le début d'un temps nouveau qui aura un impact profond en France, mais aussi au Québec et ailleurs dans le monde. Les années 1960 sont en effet marquées par une volonté affirmée des gouvernements de professionnaliser les arts et la culture en poursuivant des objectifs d'excellence. On encourage le développement des différentes disciplines artistiques. On favorise l'édification d'établissements culturels majeurs, surtout dans les centres urbains. Les dépenses publiques visent l'accroissement de l'activité culturelle en misant sur l'offre artistique émanant des professionnels.

La conscience d'une nécessaire démocratisation de l'art sous-tend alors un interventionnisme éclairé de l'État. On remet objectivement en cause la chasse gardée des élites culturelles. Des efforts sont déployés pour faciliter l'accès aux formes d'art « préélectroniques », comme le théâtre, la danse, l'opéra ou la musique de concert. De plus, on stimule les domaines du cinéma, de la télévision, de la musique enregistrée ou de l'édition par l'attribution de subsides et la création de sociétés et d'agences publiques s'y consacrant. Ici comme dans de nombreux autres pays, on cherche à faire émerger une expression artistique originale et authentique. On veut ainsi créer des espaces culturels nationaux en réaction à l'impérialisme culturel américain.

Au Canada et au Québec, on met en place en moins de 20 ans des ministères, des conseils des arts, des diffuseurs publics, des bibliothèques, des archives, des musées, des écoles de formation pour les différentes disciplines artistiques, des programmes de bourses pour les créateurs et de subventions aux institutions. On déploie des politiques sectorielles qui vont encourager une activité de création diversifiée. On construit une véritable infrastructure artistique et industrielle.

Pendant ce temps, les artistes et les créateurs s'organisent pour faire valoir leurs droits avec plus d'insistance. Ils réclament collectivement une reconnaissance juridique et économique qui était jusque-là considérée comme accessoire ou incompatible avec la vie d'artiste.

L'ébullition qui caractérise cette époque est intense. Il suffit d'avoir la chance de parler avec des artistes, des penseurs et des mandarins culturels qui faisaient alors figure de pionniers pour se rendre compte de la grandeur et de la profondeur des idéaux et des convictions qui les animaient. Tout était à inventer et les idées ne circulaient pas encore à la vitesse de l'Internet. Les débats d'alors sur l'art et la société ont donné lieu à des discours et des écrits dont les échos résonnent encore aujourd'hui. Ces débats ont aussi été traversés et influencés par les grands enjeux liés à la démocratie, à la paix, à la guerre froide et, évidemment, à la question nationale québécoise et à la question autochtone.

L'âge d'or de la politique culturelle

C'est en 1961 que le premier ministre du Québec, Jean Lesage, procède à la création du ministère des Affaires culturelles. Largement inspirée par le modèle français et la pensée d'André Malraux, la politique culturelle du Québec a permis d'articuler des stratégies et de créer des outils qui vont façonner un système culturel en phase avec des préoccupations nationales, linguistiques, identitaires et civiques.

En effet, il n'est pas exagéré d'affirmer qu'il y a au Québec, dès le départ, une intention claire d'établir un lien direct entre le soutien gouvernemental au dynamisme de la vie artistique et culturelle et le développement d'un ensemble de valeurs socialement partagées. Cette connexion entre le système culturel, l'existence même de la nation québécoise et la promotion du fait français est d'ailleurs ressentie par une bonne partie de la population. Elle s'exprime dans les moments de crise, qu'ils soient d'ordre politique, social ou humanitaire. Quand il faut rassembler la population et la mobiliser, le Québec fait appel à ses artistes.

Le gouvernement fédéral, quant à lui, s'est inspiré à l'origine du modèle britannique et a, de ce fait, institutionnalisé une méfiance de bon aloi par rapport à l'ingérence politique dans l'aide à la culture. Le Conseil des arts du Canada, l'Office national du film et la Société Radio-Canada jouissent d'une indépendance juridique qui les tient à distance du pouvoir. Il faut dire que cette approche a aussi l'avantage de permettre à l'État fédéral de jouer un rôle direct dans les affaires culturelles sans remettre en cause de façon frontale des compétences exclusives des provinces.

En effet, si la Commission Massey applaudissait la naissance de Radio-Canada et considérait la création d'un organisme pour encourager financièrement les arts, les lettres, les humanités et les sciences sociales comme le plus sûr moyen d'assurer une indépendance culturelle par rapport aux États-Unis[33], elle insistait aussi fortement sur la nécessité qu'un tel organisme soit indépendant de toute influence politique et qu'il n'entre pas en conflit avec les compétences exclusives des provinces. Le modèle retenu par la Commission a été celui du Conseil des arts de la Grande-Bretagne, notamment parce qu'il était autonome et permettait de tenir compte des contraintes de la Confédération[34].

Le Conseil des arts de la Grande-Bretagne a été établi en 1945 avec l'intention avouée de séparer les arts de la politique à la différence de ce qui avait prévalu dans l'Allemagne nazie où on avait réduit l'art à un instrument de propagande. Incidemment, le gouvernement

britannique reconnaissait ouvertement le désir des artistes d'être maîtres de leur création et affranchis des interventions bureaucratiques. Cette approche s'inscrivait aussi dans une tradition déjà longue puisque la British Broadcasting Corporation (BBC), créée en 1923, était soustraite au contrôle gouvernemental afin d'assurer la liberté de presse.

Le Conseil des arts du Canada a été établi en 1957 par une loi spéciale. Le Parlement s'est servi des droits perçus sur la succession de deux magnats de l'industrie, James Dunn et Izaak Walton Killam, et a confié au Conseil une dotation de 100 millions de dollars, dont la moitié devait servir à l'attribution de subventions aux universités. Avec l'autre moitié de cette somme, le Conseil devait être financièrement indépendant du gouvernement pour soutenir les arts. Évidemment, cette dotation initiale n'a pas suffi et le Conseil des arts du Canada a reçu une première affectation budgétaire annuelle du Parlement en 1965.

Au fil des ans, le modèle britannique du conseil des arts autonome a aussi été adopté au niveau municipal et par la plupart des provinces au Canada avec des variantes parfois marquées. En plus d'une autonomie limitant l'intervention politique directe, ce système de financement des arts se caractérise par une intégration de spécialistes et de membres de la communauté artistique dans les processus d'évaluation des demandes et d'attribution de l'aide aux artistes, aux organisations et aux institutions artistiques.

Au Québec, les deux approches fondatrices de la politique culturelle – la française à la Malraux et la britannique – auront souvent permis aux acteurs du milieu de la culture de profiter du meilleur des deux mondes. Elles ont aussi encouragé une hybridation progressive des politiques et des outils culturels au Canada.

Pendant les 20 années de déploiement des grandes politiques publiques qui ont établi les fondations sur lesquelles reposent aujourd'hui les secteurs culturels de la plupart des pays développés, les idéaux de démocratisation culturelle, d'expression des

identités et de valorisation de la liberté de création ont donc joué un rôle prépondérant.

Évidemment, des intérêts commerciaux et financiers puissants, essentiellement américains, étaient aussi en jeu. Les accords du plan Marshall pour la reconstruction de l'Europe après la guerre[35] avaient ouvert la voie à une diffusion mondialisée des productions culturelles américaines en imposant par exemple l'ouverture des salles de cinéma françaises aux films américains. Déjà à cette époque, le contrôle des réseaux de diffusion déterminait en grande partie les habitudes de consommation culturelle de la population.

La montée du pragmatisme

Au tournant des années 1970, on assiste, dans plusieurs pays, à un effondrement généralisé des secteurs d'activité axés sur l'extraction et la transformation des ressources naturelles. Les grandes villes industrielles sont plongées dans un marasme dont elles auront de la difficulté à s'extraire. L'impact possible de la culture sur l'emploi devient alors attrayant. Il n'en faut pas davantage pour relancer l'intérêt des gouvernements à l'égard de politiques culturelles sectorielles plus proactives et agressives. On commence à parler ouvertement de main-d'œuvre culturelle et on favorise les industries culturelles et le secteur du divertissement. Il y a des ruptures de tons dans le discours humaniste et universaliste sur les politiques culturelles. Les artistes et les associations culturelles perdent de l'influence dans la prise de décision. Les économistes, les avocats et les urbanistes ont dorénavant voix au chapitre. Les producteurs et les entrepreneurs culturels privés deviennent des joueurs très importants.

À la fin de la décennie, le président des États-Unis Jimmy Carter tente d'infléchir ouvertement les rares éléments de la politique culturelle interne de son pays en insistant pour que les arts et la culture servent prioritairement à l'expression de l'identité noire dans les grandes villes déchirées par les émeutes raciales[36]. Évidemment, dès son arrivée au pouvoir en 1981, le président Ronald Reagan rompt

avec cette approche en déréglementant et en favorisant d'abord et avant tout les industries culturelles et la concentration des médias. Il avait annoncé ses couleurs lors de son discours d'investiture présidentielle en déclarant que « l'État n'est pas la solution à nos problèmes ; l'État est le problème ».

Au Canada, vers la fin des années 1980, des échos des expériences américaines et européennes de revitalisation urbaine lancées, facilitées ou accélérées par la culture, attirent l'attention des spécialistes en politique publique. On commence à envisager que la culture peut être conviée avec succès au chevet des centres-villes souffreteux et désertés, des zones urbaines défigurées ou surpeuplées ou des quartiers gangrenés par la violence et la pauvreté. Les initiatives et les investissements publics nécessaires pour utiliser l'effet de levier socioéconomique de la culture au Canada resteront cependant aussi modestes qu'épisodiques. Il faudra attendre l'entrée en scène de la société civile pour que les choses changent. J'y reviendrai.

Au début des années 1990, George Bush père et la droite religieuse qui l'a porté au pouvoir s'acharnent contre le National Endowment for the Arts (NEA), le pendant américain du Conseil des arts du Canada, mis sur pied en 1965. Prétextant que certaines des œuvres subventionnées sont de nature pornographique et tablant sur la méfiance traditionnelle à l'endroit du principe même de subvention culturelle directe du gouvernement, on sabre le budget de l'agence en 1996, sous les applaudissements nourris de l'American Family Association, pour redistribuer une partie de ses fonds aux États. L'agence doit faire des mises à pied et un long repli défensif sera rendu nécessaire à cause de la guerre incessante que lui livre la majorité républicaine au Congrès, y compris durant le régime Clinton. Le NEA devient un joueur encore plus marginal par rapport aux forces du marché. La part du financement public aux États-Unis, tous niveaux confondus, représente aujourd'hui moins de 7 % des revenus du secteur culturel. En 2005, le budget du National Endowment for the Arts est proportionnellement 10 fois inférieur à

celui du Conseil des arts du Canada. Il est de 125 millions de dollars américains pour l'ensemble des États-Unis.

Cool Britannia

Durant la deuxième moitié des années 1990, les Britanniques commencent à documenter systématiquement les impacts sociaux, directs et indirects, des dépenses publiques en arts et culture. En prenant comme bancs d'essai des centres correctionnels, des hôpitaux, tantôt des quartiers ou des régions, on cherche à démontrer que la fréquentation des arts, la pratique culturelle en amateur ou la participation aux événements culturels favorisent la sociabilité, l'acceptation des identités différentes, le bien-être psychologique, l'élévation personnelle et la réduction des tensions interpersonnelles et interculturelles. On observe que les arts améliorent, chez les enfants comme chez les adultes, le développement de la créativité et de la capacité à résoudre des problèmes complexes.

À la fin des années 1990, on voit apparaître en Angleterre les concepts d'industries inventives et de villes créatives qui seront récupérés en 1997 par Tony Blair avec l'approche de *branding Cool Britannia*[37]. Des stratégies de mise en valeur de la culture et des artistes visent à projeter une image de marque faite de sophistication, de modernité et de parti-pris en faveur de l'innovation. Les dépenses en culture sont davantage présentées comme des investissements.

On assiste à l'éclosion d'un mouvement de fond dans toute l'Europe. Des politiques et des plans de développement culturels sont taillés sur mesure pour les villes et les régions. On conjugue culture avec réorganisation sociale et urbanistique. Le redéploiement économique et touristique passe désormais par le soutien massif à une vie culturelle dynamique. Ce mouvement est soutenu par la décentralisation des États qui confient aux régions et aux centres urbains de nouveaux pouvoirs auxquels sont rattachées des enveloppes budgétaires considérables.

Les villes entrent en scène

Au Canada, le palier fédéral et plusieurs gouvernements provinciaux sabrent les dépenses culturelles tout au long de la dernière décennie du 20ᵉ siècle. Mais les villes commencent peu à peu à prendre le relais. En moins de dix ans, les dépenses municipales liées à la culture augmentent de 20 %.

Au tournant des années 2000, des réseaux comme Les Arts et la Ville et Creative City Network of Canada articulent un discours prônant des percées décisives en matière de politiques et de stratégies culturelles à l'échelle régionale et municipale.

Aux États-Unis, Richard Florida publie en 2002 *The Rise of the Creative Class.* Dans ce livre qui devient presque instantanément un *best-seller* mondial, le professeur d'université expose son concept d'une « classe créative » composée d'urbains qualifiés, mobiles et extrêmement connectés. Dans son essai truffé d'observations, d'anecdotes et de tableaux statistiques, il affirme que l'avenir économique des villes passe par la valorisation du talent, de la technologie et de la tolérance, les trois « T ». Il propose l'utilisation d'un certain nombre d'indices – dont le fameux indice bohémien qui établit une corrélation entre le nombre d'artistes dans une ville et le développement de la classe créative – pour classer les villes.

Il faut dire que le « Ph. D. en *running shoes* » – c'est ainsi qu'on me l'a présenté lorsque j'ai travaillé avec lui en 2004 à Montréal – possède un sens aigu de la formule et une maîtrise impressionnante du marketing et de la mise en scène médiatique. Et cela, au point où il a réussi à créer un véritable tourbillon communicationnel nord-américain et mondial. Ce tourbillon a eu l'avantage d'attirer l'attention de nombreux politiciens de tous les gouvernements en plus, bien sûr, de frapper l'imagination et d'activer l'esprit entrepreneurial des milieux d'affaires.

Sa critique acerbe et documentée de l'intolérance, du refus du changement et du rejet de la diversité qu'incarnait alors l'administration de George W. Bush le rend sympathique auprès des milieux

artistiques et des leaders culturels progressistes du monde entier qui sont en quête de nouveaux arguments pour interpeller les décideurs politiques et privés. Même si la méthodologie et certaines des conclusions de Richard Florida ont été critiquées avec virulence par de nombreux universitaires[38], l'originalité de ses théories et ses qualités personnelles de communicateur ont réactualisé le discours sur l'importance de la vitalité du secteur culturel dans les villes.

Un début de siècle entre inquiétude et espoir

En adhérant à l'Accord de libre-échange Nord-américain (ALENA) en 1994, le Canada a souscrit à la fois à une clause dérogatoire pour les industries culturelles et à une clause nonobstant qui donne la possibilité aux partenaires d'infliger une sanction économique si une mesure culturelle d'un autre pays nuit à sa propre économie nationale. C'est ainsi qu'en 1997, l'Organisation mondiale du commerce (OMC) a avalisé des prétentions américaines à cet effet en condamnant la décision du Canada de taxer les revenus des magazines dont le contenu rédactionnel canadien n'atteint pas le seuil des 80 %.

Cette décision de l'OMC a immédiatement semé l'inquiétude dans tout le secteur culturel au Canada et ailleurs dans le monde. Elle a allumé la mèche d'une mobilisation générale en faveur d'une bataille rangée pour la diversité culturelle. Les gouvernements du Québec et du Canada y ont joué un rôle prépondérant. Il faut dire qu'ils ont été aiguillonnés par de nombreux leaders du secteur culturel provenant tant de sa composante industrielle que du milieu des arts et des lettres[39].

La mobilisation de la communauté politique, en France et dans plusieurs pays, a été très forte, en particulier autour de l'audiovisuel. L'enjeu était fondamental puisque les cinématographies nationales étaient directement menacées. Comme le disait la juriste internationale Monique Chemillier-Gendreau : « Le principe fondateur de la communauté politique est celui du bien public. À ce titre, la protection des biens publics est de la responsabilité de la communauté politique.

L'OMC tente de la réduire à un échange : j'ai produit, tu achètes. Mais la culture se décline sur le mode : nous nous rencontrons, nous échangeons autour de la création de quelques-uns, nous mettons en mouvement nos sensibilités, nos imaginations, nos intelligences, nos disponibilités. Car la culture n'est rien d'autre que le « nous » extensible à l'infini des humains. Et c'est bien cela qui aujourd'hui se trouve en danger et requiert notre mobilisation[40]. »

L'alliance entre la société civile et les gouvernements de plusieurs pays a permis de mettre en marche une campagne mondiale qui a débouché sur l'adoption de la Convention sur la protection et la promotion de la diversité des expressions culturelles par l'UNESCO en 2005. En vertu de cette convention, les gouvernements nationaux peuvent maintenir leurs politiques culturelles et prendre des mesures pour protéger les expressions culturelles et artistiques de leur population. Lors du vote tenu à l'occasion de la 33e conférence générale de l'UNESCO, 148 pays ont soutenu la résolution, 4 se sont abstenus et 2 s'y sont opposés, soit Israël et les États-Unis.

La même année, l'Assemblée nationale du Québec a adopté à l'unanimité une motion pour sanctionner la Convention, une première mondiale. Peu de temps après, le Canada est devenu le premier pays à ratifier la Convention, qui rallie aujourd'hui plus de 80 pays. Et la campagne en faveur de la ratification se poursuit toujours.

Si le 20e siècle a été en bonne partie celui de l'américanisation de la culture mondiale et des tentatives nationales plus ou moins efficaces pour la contenir, il est permis d'envisager qu'il en soit autrement pour le siècle qui commence. La diversité et l'authenticité des expressions culturelles sont partout à l'ordre du jour. L'affaiblissement réel du pouvoir d'influence des États-Unis à la suite de l'éclatement d'une crise financière interne contaminant l'économie mondiale et l'arrivée au pouvoir du président Barack Obama sont des facteurs qui peuvent jouer un rôle positif à court et à moyen terme.

Il est intéressant de noter qu'en mai 2009, Michelle Obama a déclaré, en marge d'un événement mondain au Metropolitan Opera, que les arts ne sont pas un luxe qu'on s'offre quand on a du temps

et de l'argent, mais qu'ils sont essentiels à la pleine émancipation de chaque citoyen américain. Elle a précisé que le président et elle sont convaincus qu'il faut améliorer l'accès aux arts pour tous les enfants, notamment grâce au système d'éducation... Il y a de l'espoir, surtout qu'elle a insisté pour dire que tous les jeunes Américains qui veulent s'adonner à une pratique artistique en professionnels ou en amateurs doivent avoir cette possibilité. Elle ne faisait pas référence à l'industrie du divertissement, puisqu'elle a nommé spécifiquement la poésie, la danse, les arts visuels et la musique. Changement de régime, changement de ton et de priorités au sein d'un pays qui domine le globe économiquement et culturellement depuis 70 ans...

À cause des ravages de la crise économique et financière dans laquelle se conclut la première décennie de ce siècle, on voit poindre une puissante mouvance internationale en faveur d'un retour à des politiques publiques et à des réglementations. Partout, y compris aux États-Unis, on prétend vouloir dompter les forces occultes des marchés. La doctrine du laisser-faire et ses multiples déclinaisons néolibérales n'occupent plus le même espace politique qu'il y a dix ans.

Nous vivons sans doute un moment propice pour remettre à l'avant-plan des principes de politique culturelle qui ont été peu à peu délaissés. En effet, nous n'en avions plus que pour les folles promesses d'une économie mondialisée qu'une concurrence sans contraintes et une compétition sans limites étaient censées pousser constamment vers de nouveaux sommets. Nous nous sommes trompés, manifestement.

Les dangers d'une perte de repères

Le secteur culturel tel que nous le connaissons a donc été façonné par plusieurs tendances et courants depuis une soixantaine d'années. Après l'affirmation des grands principes humanistes, on a assisté à l'émergence d'un certain utilitarisme économique et social, puis à la promotion de la diversité des expressions culturelles. Chacun de ces mouvements a ajouté une couche supplémentaire de programmes

et de mesures qui font aujourd'hui partie de l'environnement dans lequel évolue le milieu culturel au Québec et au Canada.

D'autre part, on assiste ici, depuis moins de dix ans, à une multiplication sans précédent de programmes et d'initiatives à fort contenu culturel qui ne sont pas conçus en fonction de la politique culturelle et qui ne sont pas placés sous la gouverne de ministères ou d'entités à vocation culturelle. Ainsi, les ministères qui gèrent les portefeuilles à teneur économique, éducative, touristique, sociale, et même ceux de la justice ou du transport, s'intéressent davantage aux impacts de la culture et débloquent des fonds pour les optimiser. Les administrations régionales et municipales font de même et tentent d'en tirer des avantages pour leurs citoyens. Comme le disent les fonctionnaires culturels qui voient tout cela d'un bon œil : la culture devient transversale et interpelle les autres missions de l'État.

Le nombre d'instances et de structures qui se dotent de budgets et de capacités d'initiatives culturelles augmente donc chaque année. Les motivations sont plurielles. Elles sont parfois même contradictoires.

Divers phénomènes politiques et structurels favorisent cet éclatement de l'approche culturelle centralisée et verticale. D'abord, les gouvernements ne peuvent plus ignorer la montée des revendications régionales et l'affirmation du pouvoir des grandes villes. Pour sa part, la société civile, de plus en plus diversifiée à la suite des flux migratoires, refuse de jouer le rôle passif dans lequel on la cantonnait jusqu'ici lorsqu'il était question d'ajuster l'architecture des systèmes culturels. À maints égards, la notion même de politique culturelle se dilue dans une mer d'intentions plus ou moins réalistes et réconciliables à long terme.

Les intervenants du secteur culturel doivent donc apprendre à composer avec des logiques variables et, surtout, à négocier avec une multitude de nouveaux partenaires.

Longtemps orphelin, puis placé en garde partagée entre le fédéral et le provincial, le milieu culturel a maintenant de très nombreux parents adoptifs qui sont remplis de bons sentiments, mais qui n'ont

souvent pas encore eu le temps de développer toutes les compétences parentales requises. Pour le moment, c'est l'intention et la volonté qui comptent. On parle de progrès et d'occasions. Les silos éclatent. Les passerelles entre les châteaux forts se multiplient. Les ministres de la Culture ne sont plus condamnés à prêcher éternellement dans le désert et ils partagent la scène avec ceux de l'industrie et du tourisme.

Déjà, au Canada, les acteurs du secteur culturel ont développé une véritable expertise pour traiter avec deux grandes approches de la politique culturelle, avec au moins deux gouvernements, avec de nombreuses sources de financement, avec la coexistence de ministères et de conseils des arts, de sociétés de financement et de nombreuses instances réglementaires, avec les services culturels municipaux et parfois les conseils des arts des villes. Le système culturel était déjà très complexe, mais il prend de l'expansion, se ramifie et se morcelle encore plus.

Je ne sais pas s'il y a là matière à consolation, mais nous devons constater que nous ne sommes pas les champions mondiaux du pullulement des structures et des initiatives culturelles locales. Le cas de la France est légendaire sur ce plan. Je note toutefois dans mes échanges avec des collègues de plusieurs pays que c'est un phénomène assez généralisé. Plusieurs se réjouissent de cet état de fait en arguant qu'il ouvre de nouvelles possibilités et protège objectivement la liberté de création et d'expression. Plus personne ne pourrait en effet imposer sa perspective tellement les sources de financement et les exigences qui y sont rattachées se fragmentent. Qui plus est, le système culturel subventionné, qui avait tendance à se refermer sur lui-même pour protéger le peu de ressources qui lui étaient consacrées, bénéficie d'un appel d'air frais. Les artistes de la diversité et de la relève peuvent y accéder par de nouvelles portes. Il y a certains déblocages et un début de désengorgement pour une relève qui piaffe d'impatience, et pour cause.

Le secteur culturel peut et doit saisir ces nouvelles occasions. Mais la perte rapide de centralité et l'aplanissement subit de la pyramide

déjà floue de la politique culturelle, définie à partir des canons de la démocratisation et des droits des créateurs, entraînent aussi une part de risques et de dangers. À trop vouloir rentabiliser la culture sur les plans économique et social, même avec les meilleures intentions du monde, on pourrait perdre de vue que la création artistique est un moteur essentiel et irremplaçable du développement culturel et qu'elle requiert une protection à toute épreuve et un soutien financier éclairé, constant et indépendant des forces du marché.

Par ailleurs, il faut remarquer qu'à l'échelle mondiale et à celle des nations, la reconfiguration de la politique culturelle est surtout précipitée par l'accélération des changements technologiques et par les pressions des groupes financiers qui contrôlent les réseaux de distribution de contenus culturels. Or, les artistes, les créateurs et les travailleurs culturels continuent d'être regroupés dans un nombre excessif d'associations, de syndicats, de structures et de comités[41], ce qui fragmente leurs voix, pendant que les individus et les groupes qui contrôlent l'industrie culturelle sont, eux, moins nombreux et de mieux en mieux organisés. Les créateurs et les artistes risquent d'être laissés pour compte encore une fois.

Nous avons besoin d'un secteur culturel fort et viable, mais son avenir est trop important pour que tout se règle par des négociations entre des individus en situation d'inégalité ou par des tractations discrètes avec les gouvernements.

Je suis convaincu qu'il faut tout faire pour empêcher une perte complète de repères en matière de développement culturel, sans pour autant décourager les nouvelles initiatives. Il faut donc trier entre les différentes finalités visées et rétablir une hiérarchie de valeurs respectueuses des besoins des créateurs et des intérêts des citoyens.

Il faut aller sur la place publique et convier les citoyens à s'intéresser à la culture comme dimension de leur vie individuelle et, surtout, comme dimension incontournable de leur vie collective.

La culture comme dimension essentielle de l'expérience humaine

La culture constitue une dimension essentielle de notre humanité dans son expression individuelle et sociale. Elle est la clé pour accéder à trois apprentissages fondamentaux : apprendre à connaître, apprendre à être et apprendre à vivre ensemble.

Sortir du cadre sectoriel

Comme j'ai tenté de le démontrer dans la première partie du livre, la culture peut être entendue comme un secteur d'activité aux contours définis. Au cours des 60 dernières années, ce secteur s'est doté d'une organisation et de modes de fonctionnement qui lui sont propres. Son véritable moteur est la création artistique, qu'elle soit contemporaine ou passée. Ce secteur possède et gère des infrastructures physiques et virtuelles spécialisées. Son poids et son impact économiques sont mesurables, même s'il reste beaucoup à faire pour que la mesure soit précise et acceptée par tous. Il réagit et s'adapte aux pressions du marché, aux préférences des consommateurs, aux avancées technologiques et aux changements démographiques. C'est un domaine d'activité qui est favorisé, soutenu ou affecté négativement par une kyrielle de lois, de règlements et de décisions politiques qui procèdent de logiques plus ou moins compatibles.

Ne nous leurrons pas : l'art et la culture ne sont pas et ne doivent pas être l'apanage du secteur culturel, si important et dynamique soit-il.

Ce sont d'abord et avant tout des attributs fondamentaux de l'être humain. La culture constitue une dimension de la vie qui précède et dépasse des préoccupations sectorielles et économiques. En ignorant cette considération, en la repoussant du revers de la main ou en l'abandonnant par dépit aux anthropologues ou aux philosophes, on réduirait *de facto* la discussion sur la culture à des préoccupations essentiellement financières et commerciales. De surcroît, en agissant de la sorte, on hypothéquerait le développement du secteur culturel lui-même en l'isolant des dynamiques sociopolitiques qui le façonnent et qu'il peut lui-même influencer.

Élargir la perspective

Il est tout à fait légitime que les individus, les institutions, les associations, les syndicats, les structures et les entreprises qui font partie du secteur culturel cherchent à tirer leur épingle du jeu. Mais j'insiste : il faut résister à la tentation d'assimiler le débat sur la culture à celui portant sur l'avenir du secteur culturel ou de n'importe laquelle de ses composantes. Y succomber m'apparaît comme une des meilleures façons de creuser davantage le fossé entre le milieu culturel et la population.

Ce fossé existe bel et bien, même s'il est désagréable d'avoir à l'admettre. Il est le résultat de plus d'un siècle et demi de survivance de la pensée et des attitudes élitistes. Dans sa version la plus crue, l'élitisme considère l'accès aux arts et à la culture savante comme un facteur de discrimination sociale, comme une façon d'affirmer la supériorité de certains par rapport à la masse.

L'élitisme sous toutes ses formes, et malgré ses déguisements les plus subtils, agit comme repoussoir à la participation culturelle de la majorité. Le fossé qu'il creuse risque de se transformer en abîme si rien n'est fait. Mais ce fossé ne peut pas être comblé en y pelletant des tonnes de bons sentiments. La tâche est plus complexe et ardue. Elle requiert application, patience et persistance. Heureusement, on peut s'y attaquer en ayant recours à l'immense pouvoir de

transformation, de réinvention, de régénération, d'élévation et d'émancipation que recèlent l'art et la culture. Ce pouvoir leur est intrinsèque. C'est d'ailleurs cette constatation qui a conduit tant d'artistes et d'intellectuels qui nous ont précédés à considérer que la culture, tout comme l'éducation, est non seulement un facteur de formation et de définition de chaque être humain, mais aussi un facteur de civilisation et de progrès.

La culture comme ligne de vie

Notre rapport à la culture commence en bas âge, soit dès que nous avons la conscience des autres. Il devient crucial et déterminant à l'adolescence, puisque c'est à cette époque de la vie qu'apparaît l'urgent besoin de se comprendre soi-même. Nos antennes sont dressées. Et nous affichons souvent des signes d'indifférence, de rejet ou de rébellion pour camoufler une sensibilité et une disponibilité qui nous rendent perméables et influençables. Nous cherchons à nous abreuver de sons, d'images et de mots pour étancher une brûlante soif d'apprendre sur la vie et ses possibilités. Nous façonnons notre personnalité et notre propre identité par rapport au monde. La rencontre personnelle, intime et parfois même de nature fusionnelle avec des œuvres créées par d'autres êtres humains, généralement des artistes, détermine en partie ce que nous deviendrons. Dis-moi ce que tu as choisi d'entendre, de voir et de lire pendant ta jeunesse et je pourrai commencer à comprendre qui tu es...

Nos choix culturels sont parfois instinctifs et spontanés, mais ils sont souvent influencés par la famille, les amis ou certains professeurs. La pression exercée par les multinationales du divertissement, la publicité, Internet, la télévision et par la fabrication de marques, de tendances et de modes est aussi constante, sinon tyrannique. Il se dépense en effet chaque année des milliards de dollars dans le monde en campagnes et en stratégies publicitaires pour toucher les adolescents et les jeunes adultes. La culture sert d'hameçon pour la consommation, sans compter que les produits culturels eux-mêmes sont à vendre.

Nous vivons dans un monde où il est presque impossible de ne pas être sollicités par des propositions culturelles de toutes natures, de tous formats et de qualité très inégale. L'offre de produits et d'expériences culturelles connaît une croissance exponentielle, si bien qu'elle crée une cacophonie tonitruante, surtout dans les grands centres urbains des pays riches. C'est, encore une fois, un phénomène récent dans l'histoire de l'humanité.

Mais ce foisonnement de l'offre ne signifie pas pour autant que l'enjeu de l'accès à la culture soit réglé. La rencontre intime et marquante avec une œuvre ne dépend pas de la facilité et de la rapidité des modes de communication et de transaction. La culture n'est pas un repas emballé sous vide ou un élixir embouteillé qui sont censés plaire à tous, qu'on commande par Internet, et qu'il suffit d'avaler d'un trait pour être immédiatement satisfait.

Dans le meilleur des scénarios, les œuvres que nous choisissons de fréquenter nous apaisent, nous stimulent, nous incitent à la réflexion ou mettent à distance une réalité oppressante. Elles reflètent et accentuent des émotions, nous questionnent ou nous éclairent. En effet, nous sommes des êtres uniques et complexes, aux prises avec des mystères, des questions et des situations qui nous troublent ou nous dépassent souvent. Nous ne vivons pas nos vies en suivant une prescription quelconque qui nous aurait été fournie par les dieux qui se penchent sur notre destin. Nous cherchons sans relâche des miroirs, des échappatoires, des ancrages et des chemins praticables. Nous sommes aussi en quête de raccourcis pour la beauté, pour le plaisir et pour le bonheur.

Nous avons donc objectivement besoin de pouvoir faire des choix à partir de propositions qui sont suffisamment porteuses de sens pour avoir un impact durable. Et même si nous pouvons l'interpréter, le transformer et le compléter en y investissant une part de nous-mêmes, le sens émane au départ des œuvres elles-mêmes. L'accès réel et continu à une variété d'œuvres, de propositions et d'expériences culturelles signifiantes à l'adolescence, et tout au long de la vie, est donc un enjeu d'une importance primordiale. On ne peut pas choisir ce qui nous est inaccessible.

Les créations qui nous marquent peuvent être extrêmement différentes les unes des autres. Elles sont les produits d'époques, de cultures et d'univers variés et contrastés. Elles appartiennent à des disciplines artistiques et à des formes d'expression qui ont leurs propres codes. Elles sont rattachées à des modes de production et de diffusion qui vont de l'artisanat jusqu'au plus grand perfectionnement technologique possible. Mais il demeure que nous venons toujours à la rencontre des œuvres à un moment précis de notre vie, dans un présent défini.

C'est ce que j'observe chez les autres, mais c'est aussi ce que j'ai vécu à l'adolescence et lors du passage à l'âge adulte. J'ai développé en quelques années un appétit insatiable pour le rock, la poésie et la peinture surréalistes, l'humour absurde, le cinéma d'auteur — français et québécois surtout —, pour les chansonniers engagés et Léo Ferré et pour l'écriture poétique. Entre autres choses... Le buffet n'était jamais trop copieux et je ne m'en éloignais qu'à regret. Évidemment, Internet n'existait pas encore. Il me fallait donc obligatoirement fréquenter les bibliothèques, les librairies, les musées, les cinémas et les salles de spectacle pour assouvir ma faim. Ma famille vivait dans le quartier Villeray à Montréal. Malgré nos conditions économiques modestes — j'étais l'aîné de huit enfants et mon père était professeur de cégep —, j'avais accès à l'offre culturelle foisonnante d'une grande ville.

L'intensité de la rencontre avec des œuvres et des univers culturels durant la jeunesse laisse des traces profondes dans nos mémoires et creuse des ornières lumineuses dans nos consciences. Ces œuvres constituent des repères. Ainsi, il me suffit de relire les poèmes de Gaston Miron dans *L'Homme rapaillé* pour revivre, comme à 20 ans, les sentiments d'aliénation fissurée, de rébellion amoureuse et d'espoir obstiné qu'ils provoquaient chez moi. La lecture répétée de ces poèmes a contribué à ciseler des pans entiers de mon identité. Il me suffit aussi de revoir défiler les images en noir et blanc du film de Gilles Carle *La vie heureuse de Léopold Z* pour ressentir le poids des histoires de tempêtes de neige urbaines dans mon univers onirique de Montréalais.

Cependant, aucune hiérarchie des œuvres et des habitudes culturelles ne s'est finalement imposée d'elle-même. L'éclectisme me convenait sans doute mieux. Encore aujourd'hui, si je veux m'isoler et plonger en moi-même, j'ai tendance à sélectionner les chants de protestation de The Clash ou le baroque électrique de Jimi Hendrix dans mon iPod. Je m'abandonne plus spontanément au son strident des guitares amplifiées et au rythme pesant de la basse et des percussions qu'à l'écoute recueillie de la musique classique. Aurais-je dû être davantage exposé à la musique de concert dans ma jeunesse? Est-ce un signe de ma relative inculture? Peut-être. Mais le rock dans toutes ses déclinaisons fait aussi partie de plein droit de la culture en dépit qu'il soit sous le joug manipulateur du commerce. Comme le hip-hop, le rock joue un rôle essentiel pour des centaines de millions de jeunes qui se connectent au monde à travers ses œuvres et ses artistes. Et, comme dans tous les mouvements culturels, la magnificence côtoie la plate vulgarité, la virtuosité se démarque du routinier et du prévisible et l'originalité cherche à percer malgré les normes, les formats et les conventions imposés par les diffuseurs.

Toutefois, mon inclination pour la musique rock ne m'empêchera quand même pas d'être profondément touché et transporté en écoutant la soprano Emma Kirkby et le contre-ténor Daniel Taylor interpréter le *Stabat Mater* de Pergolèse. La fréquentation assidue d'un univers culturel précis n'exclut rien par définition, à condition de rester ouvert. Je m'en rends davantage compte depuis 25 ans, alors que je baigne dans l'univers du théâtre, un monde auquel je n'accordais pas tant d'importance avant d'en devenir un citoyen actif et engagé à la suite de mon embauche par l'École nationale de théâtre.

La liberté, la possibilité et la responsabilité de choisir

À moins d'être un artiste professionnel, un collectionneur méticuleux ou un grand spécialiste, notre rapport individuel à l'art et à la culture n'est pas systématique. Il est plutôt fonction des circonstances de la vie. Il est fragmenté et éclaté.

Comme vous, j'ai glané au fil des ans des morceaux de plusieurs univers culturels dont j'ai eu besoin pour grandir et vivre. Ils sont parfois en dormance dans ma mémoire. Ils sont éparpillés. Et pourtant, je refuserais que qui que ce soit mette tout cela en ordre en prenant soin de distinguer ce qui fait partie de la culture savante et ce qui dérive de la culture populaire ou commerciale. Je ne voudrais pas qu'on tente d'évaluer la qualité de l'émotion que je ressens en écoutant Lucinda Williams chanter *Fancy Funeral* ou Arcade Fire jouer les premières mesures de *Crown of Love*. Je ne souhaiterais pas non plus qu'on mesure la profondeur du trouble que suscitent chez moi la mitraille des mots de Wajdi Mouawad ou les chaos chorégraphiés de Dave Saint-Pierre. Je veux avoir le droit de m'arrêter et de sourire sans gêne quand je revois les vaches en bronze de Joe Fafard qui broutent le béton dans le quartier des affaires de Toronto. Je ne veux pas connaître la mesure du vertige qui m'étreint quand je me perds dans une toile de François Vincent ou l'ampleur exacte du sentiment de sérénité que j'éprouve quand je me laisse bercer par la voix grave de Leonard Cohen chantant son *Hallelujah*.

Je veux aussi croire que des œuvres et des créations artistiques qui n'existent pas encore ou que je n'ai pas encore fréquentées marqueront plus tard de pierres blanches le chemin qu'il me reste à parcourir sur cette terre. L'art et la culture recèlent des promesses d'autres visions. Ils renouvellent l'invitation à rester ouvert et disponible au monde.

Une culture universelle?

En réfléchissant à l'espèce de bricolage continu de ma propre culture, je comprends que l'affrontement historique des deux grandes écoles de pensée que sont le relativisme et l'universalisme n'est pas concluant, même si mon éducation me fait davantage pencher en faveur de cette dernière.

L'approche universaliste situe les expressions culturelles sur une ligne continue qui part de la sauvagerie jusqu'à l'état de civilisation

le plus avancé. Cette perspective amène à comparer et à apprécier les cultures les unes par rapport aux autres. On cherche ainsi à établir une hiérarchie qui valorise la culture la plus moderne, celle qui fait place à la raison, aux droits et aux valeurs qui seraient universels. Par extension, on peut procéder ainsi à une classification des œuvres en fonction de leur degré d'universalité. Certains théoriciens et hommes politiques, en France notamment, ont poussé très loin ce raisonnement. Il suffit de relire leurs discours du début des années 1990 sur l'exception culturelle française pour s'en convaincre. Mais il faut aussi admettre que c'est en partant de cette position que ce pays s'est engagé dans la bataille qui s'est conclue par l'adoption de la Convention sur la protection et la promotion de la diversité des expressions culturelles.

Cela dit, l'approche universaliste prête flanc à des critiques dont il faut tenir compte. L'universalisme peut alimenter une forme d'ethnocentrisme prétendant que les créations artistiques des Blancs occidentaux, sinon même européens, devraient être considérées comme la référence culturelle universelle. La doctrine universaliste a aussi facilité, tout au long du 20ᵉ siècle, un habile camouflage de la pensée élitiste du siècle précédent. Ainsi, les gens les plus riches et instruits pouvaient continuer d'avoir des habitudes culturelles les distinguant de la masse de leurs contemporains sans avoir à se justifier outre mesure puisqu'elles étaient désormais considérées comme universelles. Évidemment, cela a contribué à instituer la méfiance ou l'indifférence d'une bonne partie de la population à l'égard d'activités culturelles qui semblent réservées à une minorité qui en détient les codes et qui peut s'en payer l'accès.

L'homme de théâtre français Antoine Vitez avait bien résumé l'importance d'en finir avec le lourd héritage d'une culture qui devrait être réservée à l'élite en inventant une formule-choc : « la culture élitaire pour tous ». Ce quasi-slogan constitue toujours, à mon avis, une proposition politique valable et un idéal à défendre.

Tout ne se vaut pas

À l'opposé du discours universaliste, les tenants du relativisme rejettent d'emblée toute comparaison entre les cultures et plaident pour la sauvegarde de chaque culture particulière dans son intégralité. La perspective relativiste valorise la culture populaire par opposition à une culture qui serait réservée aux classes dominantes. Cette prétention devient évidemment très utile pour favoriser la commercialisation et la consommation des produits culturels à grande échelle sous prétexte de démocratie culturelle. Le relativisme ouvre aussi toute grande la porte à de détestables comportements comme le populisme, la démagogie et le patriotisme primaire.

L'affrontement entre l'universalisme et le relativisme ne domine plus d'une façon aussi nette le débat actuel sur la culture. Mais nous devons admettre que les contributions positives et les dérives dogmatiques de l'une et de l'autre de ces perspectives influencent encore profondément nos jugements, nos décisions et nos attitudes.

Ainsi, dans les milieux où je travaille, on est plutôt vite sur la gâchette quand on perçoit le danger d'une confusion entre ce qui émanerait de la culture populaire et ce qui procède d'une culture qui serait plus élevée. Cette frilosité tient sans doute au fait qu'une culture commerciale mondialisée s'impose comme étant la culture populaire alors que la culture des significations, que valorise l'art, est objectivement poussée vers la marge par la dynamique de commercialisation et de consommation. Ce qui était autrefois la culture d'élite devient donc progressivement une culture marginalisée. Ce mouvement ne pourra être ralenti que si l'on mise sur la démocratisation culturelle, au lieu de faire la grimace devant ce qui est populaire, comme si tout ce qui est populaire était, par définition, sans valeur artistique.

Il faut donc faire preuve de discernement au lieu de se livrer à un étiquetage qui tient de moins en moins la route. C'est la réflexion que je me suis faite récemment à l'occasion d'une escarmouche sans conséquence qui s'est produite par courriels interposés. Dans une

lettre d'opinion publiée dans les journaux, j'avais affirmé que nous avions plus que jamais besoin d'entendre la parole de nos artistes au-delà et en dépit du vacarme d'une crise économique qui s'avère une profonde crise de valeurs. J'avais mis dans une même phrase des noms de poètes, d'auteurs, de chorégraphes et de metteurs en scène réputés. Mais j'avais aussi inclus dans ma courte liste le nom d'un auteur-compositeur et chanteur populaire dont l'écriture et la musique me semblent fortes et originales. Il n'en fallait pas plus pour que deux artistes soutenus par le Conseil des arts du Canada m'envoient des courriels me reprochant de mélanger les genres en associant un chanteur à succès avec des créateurs de renom reconnus par leurs pairs et donc légitimement subventionnés. On m'accusait presque de faire preuve de relativisme culturel. J'imagine à peine les réactions si j'avais aussi inclus le nom d'un humoriste capable de nous faire réfléchir avec intelligence et talent...

Pourtant, c'est complètement faux de prétendre qu'un artiste n'est pas un artiste s'il n'évolue pas dans l'univers sans but lucratif que soutiennent les conseils des arts!

L'individu qui cherche à entrer en contact avec une œuvre ne s'intéresse pas au classement des artistes en fonction de leur position dans le palmarès du système culturel subventionné. La relation qu'entretient le public avec un artiste est une relation émotive et même parfois passionnelle. Il y a bien sûr, et fort heureusement, des connaisseurs et un public averti pour chaque forme d'art. Mais les artistes et les œuvres qu'ils apprécient ne leur appartiennent pas pour autant. Le sentiment d'exclusivité n'apporte rien à l'art. Toute propension à l'exclusion ou à la déconsidération de ceux qui s'y connaissent moins met sa légitimité en péril.

Vous l'aurez compris, je refuse de joindre, les yeux fermés, le camp de ceux qui déplorent, avec des effets de toge spectaculaires et une pointe de condescendance, ce qu'ils qualifient de relativisme culturel ambiant. Selon leurs dires, ce triomphe du relativisme aurait remplacé la hiérarchie souhaitable et correcte des œuvres. Il aurait ébranlé la pyramide idéale du bon goût et de la connaissance.

Il aurait fissuré d'une manière presque irréparable les bases d'une construction parfaite à laquelle seuls quelques privilégiés pouvaient être initiés grâce à l'ancien cours classique ou à la rédaction d'une thèse de doctorat.

Je me méfie de l'obsession de la classification des œuvres et des productions culturelles à l'aide d'étiquettes jaunies sur lesquelles on a soigneusement inscrit des mots comme « classique », « contemporain », « actuel », « avant-garde », « marginal », « ethnique », « traditionnel », « émergent », « populaire », « urbain » ou « commercial ». L'art et les véritables artistes n'ont pas besoin de ce classement, surtout quand il n'est qu'un prétexte pour affirmer l'érudition de ceux qui y procèdent.

Tout être humain qui présente avec sincérité à ses contemporains ce qu'il a de meilleur à offrir mérite le respect. Mais, évidemment, toutes les œuvres ne se valent pas. Tous les artistes ne sont pas excellents. Ainsi, il faut bien pouvoir distinguer ce qui est original, authentique et maîtrisé de ce qui est objectivement banal, routinier, répétitif et pauvrement rendu. En tout cas, il faut le faire avec rigueur avant d'accorder une subvention ou un prix d'excellence. Les comparaisons et les distinctions faites en fonction de critères artistiquement et socialement convenus sont essentielles pour l'avancement de chaque discipline artistique et, aussi, pour protéger la légitimité d'un système culturel financé en grande partie par les deniers publics. Mais il s'agit toujours de juger l'objet et non le sujet. Un poème peut contenir des lieux communs, mais le poète peut être sincère, et ceux qui l'écoutent peuvent être touchés. Il n'y a rien à redire. Le mépris ne sert pas l'art et il ne met pas en valeur l'excellence.

Toutefois, si je refuse de me lamenter sur la montée du relativisme culturel en invoquant les canons de la culture classique, je refuse tout autant d'être dupé par les propos consensualistes que nous servent certains programmateurs pour justifier un manque d'imagination et d'audace. Je ne veux surtout pas faire preuve de complaisance envers les conglomérats qui s'apprêtent à déverser un flot continu de produits culturels de toutes sortes et de qualité

parfois médiocre grâce au puissant pipeline technologique que sont les nouvelles multiplateformes médiatiques. C'est bien pratique de prétendre rassembler tout le monde autour de la culture alors qu'on ne cherche en fait qu'à nous faire consommer des produits formatés qui sont à la culture ce que les calories vides sont à la saine alimentation.

L'offre, la demande et la participation culturelles

Nous vivons dans une ère de surabondance de propositions et de produits culturels. L'illusion de l'accès à la culture pour tous n'a jamais été aussi forte, réconfortante et... commercialement rentable.

L'offre domine outrageusement dans l'équation culturelle actuelle. Mais qu'advient-il de la demande? Et de quelle demande culturelle faut-il s'occuper? Comment faire en sorte que cette demande soit l'expression de vrais besoins culturels et non le résultat d'une incitation systématique à la consommation? Comment favoriser la découverte et la formulation des aspirations et des besoins culturels de chaque être humain? Comment valoriser une participation culturelle qui met les citoyens en contact avec l'art? Il me semble qu'il faut poser ces questions et tenter d'y répondre avec encore plus d'attention au moment où les promesses de la technologie pourraient avoir pour conséquence de réduire la participation culturelle à la consommation.

Connaissant mon intérêt pour le sujet, une collègue américaine m'a fait parvenir il y a quelques années une étude que j'ai trouvée particulièrement éclairante parce qu'elle aborde la question de la participation culturelle... du point de vue des participants.

Réalisé pour la Commission sur le tourisme et la culture du Connecticut, avec l'appui de la Fondation Wallace, le rapport publié en 2004 s'intitule *The Values Study*[42]. On y expose les conclusions tirées de l'analyse minutieuse d'entrevues en profondeur réalisées avec 100 citoyens de cet État. Ces personnes ont été sélectionnées au départ par une vingtaine d'organismes culturels (cinq par institution)

répartis sur le territoire du Connecticut. Les sujets retenus pour les entrevues devaient avoir des degrés de participation culturelle variés, allant de la fréquentation assidue des activités offertes par ces organismes jusqu'à la non-participation absolue. On a essayé de refléter dans la sélection une diversité en ce qui concerne les revenus disponibles, l'âge et les origines ethniques.

En analysant les réponses et les commentaires exprimés lors des entrevues, les auteurs de l'étude ont pu segmenter la participation aux arts et à la culture en catégories. Ils ont cerné les caractéristiques de cinq formes de participation culturelle en fonction du degré de contrôle créatif exercé par l'individu impliqué : 1) le mode inventif (*inventive*); 2) le mode interprétatif (*interpretative*); 3) le repérage et la collection (*curatorial*); 4) l'observation (*observational*); 5) l'appréciation du milieu ambiant (*ambient*).

Le mode inventif sollicite et engage activement le corps et l'esprit de la personne dans une activité de création artistique, peu importe son talent et sa maîtrise réelle de la discipline à laquelle elle s'adonne. C'est le mode des amateurs qui composent, écrivent, improvisent, chorégraphient, dessinent, sculptent, etc.

Le deuxième mode de participation, l'interprétatif, est basé sur des activités d'interprétation d'œuvres préexistantes qui engagent l'individu, seul ou en groupe. C'est le mode adopté par les personnes qui font du chant choral, du théâtre, de la danse, qui jouent d'un instrument de musique, etc.

Le repérage et la collection sont évidemment un mode de participation culturelle très répandu. On parle ici de l'activité qui consiste à sélectionner et à acquérir des livres, des tableaux, des objets d'art, de la musique, y compris en la téléchargeant, pour son usage et son plaisir personnels.

L'observation est le mode participatif qui consiste à choisir une pièce, un concert, une exposition ou un festival en fonction de ses attentes et de ses préférences. C'est aussi regarder des films à la maison ou écouter des émissions culturelles à la radio ou à la télévision.

Le cinquième mode de participation est l'appréciation du milieu ambiant. L'individu ne fait pas de choix autre que celui d'être plus ou moins ouvert ou attentif aux œuvres d'art ou aux propositions culturelles qui viennent à sa rencontre. Ce mode participatif est souvent négligé, mais il est pourtant extrêmement important et prisé par beaucoup de gens qui sont sensibles à l'art public, au design, à l'architecture ou à la présence de musiciens dans le métro.

Cet exercice de distinction et de gradation de divers modes de participation permet de mieux comprendre les motivations et les attitudes des citoyens par rapport au large spectre de l'offre culturelle.

Les entrevues ont aussi permis de dresser une liste des valeurs et des attributs spontanément associés à la fréquentation des arts. Ainsi, au-delà de l'expérience esthétique qu'on dit rechercher d'abord et avant tout, on mentionne les valeurs cognitives puisque le cerveau est stimulé et l'imagination, sollicitée. On parle aussi des émotions qui sont provoquées ou ressenties. Les individus qui s'adonnent à la danse, au théâtre et à d'autres arts d'interprétation notent des impacts importants sur la connexion entre le corps et l'esprit. Plusieurs évoquent des valeurs socioculturelles comme la compréhension et l'appréciation des différences ethniques ou générationnelles. Certains insistent sur les valeurs politiques parce que l'art permet d'exprimer des opinions ou d'illustrer des prises de position sociales. Des valeurs spirituelles sont aussi associées à l'art lorsqu'on se sent transformé ou renouvelé à son contact. La plupart des participants à l'étude ont aussi évoqué les notions d'identité, d'estime de soi, de fierté et de dignité pour exprimer ce qu'ils retirent de leur participation à des activités culturelles.

Enfin, les auteurs de ce rapport ont aussi formulé un certain nombre d'observations utiles pour tenter d'encourager une participation culturelle plus diversifiée, satisfaisante et enrichissante pour le plus grand nombre.

J'en ai retenu trois que je résume et commente très succinctement. Premièrement, on note que c'est l'engagement actif dans des activités de création et d'interprétation qui permet d'apprécier le plus

intensément toutes les valeurs et les attributs énumérés plus haut. On insiste sur le fait que cette expérience dépend peu des niveaux de connaissance, d'habileté technique ou de maîtrise de la forme d'art pratiquée.

La deuxième observation que j'ai retenue, c'est que la très grande majorité des participants à l'étude ont parlé de l'importance de l'éducation et de la familiarisation aux arts durant l'enfance. C'est un thème récurrent partout dans le monde. Mais qu'attend-on pour agir résolument sur ce front?

Enfin, plusieurs entrevues ont fait ressortir qu'un rapport direct avec des artistes professionnels, grâce à des membres de la famille, aux voisins ou autres, pouvait réveiller un intérêt latent et inspirer une participation culturelle plus active.

Mais ce qui m'a frappé à la lecture du rapport, c'est que presque toutes les personnes qui avaient des pratiques de création artistique ont insisté pour dire qu'elles ne se considèrent nullement comme des artistes. Même les individus les plus talentueux et créatifs ont pris la peine de formuler des commentaires négatifs à l'égard de leurs propres capacités d'exécution, ce qui met en évidence l'importance de valoriser la création artistique en tant que telle, qu'elle soit ou non le fait de professionnels.

Encore là, on n'y échappe pas : on constate qu'une distance intimidante s'est instituée entre la population et les artistes professionnels, y compris chez les personnes qui apprécient les arts au point de s'adonner elles-mêmes à une pratique en amateur. Cette distance est d'ailleurs parfois entretenue par les artistes eux-mêmes, comme je l'ai constaté à l'occasion des 7es Journées de la culture en 2003. En effet, certains artistes professionnels avaient été choqués par la campagne publicitaire déclinée à partir du slogan « Sortez l'artiste en vous ». « Vous laissez entendre que n'importe qui peut-être un artiste », nous reprochait-on! Encore une fois, un enjeu sectoriel légitime comme la reconnaissance du statut de l'artiste professionnel était mis en opposition avec une tentative d'incitation à la participation culturelle. Pourtant, tout le monde ne peut pas, et surtout

ne souhaite pas, être un artiste professionnel. Il n'y a pas de danger! Mais puisque nous savons que la création artistique, aussi imparfaite soit-elle, est enrichissante pour toute personne qui s'y adonne, pourquoi renoncerions-nous à la promouvoir?

L'important, c'est de participer

On remarque une accentuation du phénomène des « non-publics », en particulier dans les grandes villes. Les « non-publics » représentent cette partie de la population qui est complètement indifférente ou qui n'est pas rejointe par l'offre culturelle encouragée par l'État dans une logique de démocratisation. Les facteurs qui contribuent à cet état de fait sont nombreux et souvent interreliés : pauvreté, illettrisme, scolarisation incomplète, maîtrise insuffisante de la langue, situation familiale non propice, manque de temps, problèmes de mobilité, etc. Les obstacles économiques et sociaux à aplanir pour faire reculer l'exclusion culturelle sont énormes.

Les ressorts de la participation culturelle sont multiples. La fréquentation des arts peut prendre différentes formes. Son intensité peut varier. Mais, chose certaine, elle doit être encouragée, accompagnée, soutenue et socialement valorisée. Tout cela suppose de l'éducation, de la médiation, du temps, de la répétition, du renforcement, de l'insistance et une adaptation aux besoins, aux affinités, aux circonstances et au rythme de chaque personne.

La famille, l'école, les activités parascolaires et les loisirs organisés devraient jouer un rôle prépondérant pour favoriser cette participation. Il faut continuer de mener toutes les batailles pour que ce soit le cas. Cependant, à l'instar du milieu de la santé, qui ne peut plus se contenter de soigner sans faire de prévention, le milieu culturel a le devoir de prendre fait et cause pour la démocratisation et la participation culturelles.

Objectivement, les ressources dont les organismes culturels disposent pour mener cette croisade démocratique sont marginales, dérisoires presque. Et rien n'indique que cette situation puisse

changer radicalement à court ou à moyen terme, bien que le thème de la médiation culturelle commence à prendre de l'importance, au Québec par exemple. Les investissements publics ainsi que les dons et commandites privés favorisent encore presque exclusivement l'offre culturelle. Mais le vent est en train de tourner. Des projets prometteurs émergent et sont souvent mis en évidence grâce à un événement annuel dont j'évoquais plus tôt la genèse : les Journées de la culture.

Les Journées de la culture : un pacte novateur

Depuis 13 ans, l'organisation et le déploiement des Journées de la culture sur tout le territoire du Québec ont permis d'attirer l'attention d'une façon pratique sur l'enjeu de la participation culturelle. En le sortant un peu des universités et des officines gouvernementales pour ramener cet enjeu au niveau de la rue, on a réactualisé la réflexion et la discussion vivante sur la démocratisation culturelle. L'organisation de ces Journées a mobilisé, au fil des ans, des milliers d'artistes, d'artisans, d'animateurs, d'étudiants en art et de travailleurs culturels dans une action symbolique, collective et prolongée en faveur d'un accès démocratisé à l'offre artistique et à la vie culturelle. On a misé sur des activités simples, conviviales, éducatives et interactives offertes gratuitement pendant le même week-end automnal à la grandeur du Québec. En orchestrant de vastes campagnes de communication pour inviter la population à une rencontre directe et sans filtre avec les artistes, les compagnies et les institutions, on a mis au point une formule qui nous met au défi de susciter la participation culturelle. On est aussi parvenu à unir dans un même élan des artistes de toutes les disciplines et des organismes de toutes les tailles. On a aussi atténué les tensions entre la métropole, la capitale politique et les régions du Québec pour réaliser une opération concertée dont le tout vaut bien plus que la somme des parties. Le crédit en revient d'abord à l'organisme Culture pour tous et au dévouement de son équipe, sous la direction éclairée et tenace de sa fondatrice et présidente-directrice générale, Louise Sicuro.

Ce succès repose aussi sur un pacte d'un nouveau genre conclu en 1996 entre le milieu culturel, des élus et les dirigeants de quelques entreprises privées déjà activement engagées dans le soutien à la culture. En vertu de ce pacte, appuyé dès le départ par le gouvernement du Québec, nous mettions en commun notre intelligence, notre expertise, notre volonté politique et nos ressources au service d'une cause qui donnerait un sens et une nouvelle portée à l'activité que chacun mène à longueur d'année. Depuis lors, nous renouons avec l'idéal démocratique de la culture pour tous en nous obligeant à l'expliquer et à l'actualiser à chaque rentrée culturelle.

Ces Journées sont un antidote concocté collectivement à l'amnésie sélective qui relègue aux oubliettes l'enjeu de l'accès du plus grand nombre à la culture. En prime, la concoction est festive. Elle ne contient aucun ingrédient secret ou breveté et les effets bénéfiques s'accroissent avec l'usage. Cependant, il ne faut pas interrompre le traitement sous peine de rechute!

Aujourd'hui, en plus de diversifier ses activités au Québec, l'organisme Culture pour tous joue un rôle de conseiller auprès d'organismes artistiques et d'instances gouvernementales qui souhaitent s'inspirer du modèle des Journées de la culture pour lancer un mouvement similaire dans les provinces canadiennes. Le titre de travail de ce projet est *Culture Days*.

Une finalité qui justifie des moyens

Les Journées de la culture constituent un modèle original d'action concertée en faveur de la démocratisation culturelle. Elles sont aussi un modèle évolutif qui a l'avantage de mettre en rapport direct une très grande diversité d'acteurs culturels, politiques et financiers. Déjà éprouvé et validé, tant par sa durée que par sa croissance continue dans un espace géographique et culturel précis, ce modèle emblématique a un avenir prometteur. Il constitue une réponse locale et solidaire à un enjeu mondial qui pourrait nous échapper.

Il faut aussi saluer et encourager une multitude d'initiatives de démocratisation et de médiation émanant des institutions et des regroupements culturels. Ainsi, les objectifs que poursuivent désormais la Journée internationale de la danse au Québec ou la Journée des musées montréalais se situent au-delà de la promotion sectorielle ou disciplinaire et font écho à des préoccupations plus larges de participation culturelle.

Depuis longtemps déjà, les bibliothèques publiques sont au cœur d'une action quotidienne de démocratisation du savoir et de la culture. Elles sont toujours à la base de l'intervention culturelle municipale et continuent d'être un poids lourd dans le budget des ministères de la Culture des provinces. La bonne nouvelle, c'est qu'elles sont aussi les équipements culturels les plus fréquentés par la population et cela, tant dans les régions rurales et semi-rurales que dans les grandes villes cosmopolites. Elles sont très souvent le point d'entrée des enfants et des immigrants dans le système culturel. Au fil des décennies, elles sont devenues bien autre chose que des lieux de stockage et de prêts de livres. Grâce à des programmes normalisés, mais surtout grâce à la vision de bibliothécaires allumés et engagés, certaines bibliothèques publiques sont devenues des centres névralgiques de médiation culturelle. Elles reçoivent des écrivains, des poètes et offrent différents programmes de sensibilisation à la pratique artistique. Elles collaborent avec les écoles et les organismes communautaires et artistiques établis sur leur territoire. Je plaide d'ailleurs depuis plusieurs années pour un rapprochement systématique entre les bibliothécaires, les artistes et les autres intervenants culturels parce que chacun de ces groupes possède des outils et des savoir-faire qui peuvent être mis au service de la promotion de la participation culturelle[43].

Par ailleurs, la synergie entre les bibliothèques de quartier et les nouvelles grandes bibliothèques et médiathèques édifiées dans les métropoles du monde depuis une vingtaine d'années a donné un second souffle à des stratégies axées sur la fréquentation de ces carrefours de culture et de connaissances. Au Québec, nous avons

eu la chance de voir émerger, au cours des dernières années, la Grande bibliothèque du Québec (GBQ) sous la gouverne éclairée et déterminée de Lise Bissonnette, l'ex-directrice du quotidien *Le Devoir,* qui est très consciente de la démocratisation culturelle. L'orientation qu'elle a imprimée à la GBQ est exemplaire à tous égards. Et la fréquentation intensive des lieux par les Montréalais de toutes origines sociales et ethnoculturelles le confirme.

Les musées et les diffuseurs en arts de la scène investissent aussi davantage pour concevoir des catalogues, des programmes ou une signalisation qui renseignent le public sur les intentions des artistes et la signification des œuvres présentées. On organise des discussions avant ou après les spectacles pour encourager un échange entre les spectateurs, les artistes et les concepteurs. Les musées offrent des programmes éducatifs et sortent des expositions de leurs murs pour aller à la rencontre du public.

Même les spécialistes en art contemporain cherchent à communiquer dans une langue vivante et accessible qui s'éloigne du jargon spécialisé et opaque qui prévalait il y a quelques années à peine. On se réfère davantage à des concepts comme l'*open work*, qui traduit l'idée qu'une œuvre n'est pas complète ou complétée tant que ne s'est pas produite la rencontre avec le public. Ainsi, dans le catalogue de l'exposition estivale présentée en 2009 à l'Espace Shawinigan par le Musée des beaux-arts du Canada, la commissaire Josée Drouin-Brisebois commentait les œuvres sélectionnées en soulignant « qu'il y a dans ces sculptures et installations une déclaration incontestable du rôle du participant, qui devient aussi important, sinon plus, que celui d'auteur rempli par l'artiste ». Elle affirme que l'art inclut le spectateur et qu'il dépend parfois de lui.

La scénographie d'exposition, l'interactivité et la mise en contexte imaginative et ludique des œuvres sont aussi des moyens utilisés pour parvenir à augmenter la participation culturelle. Sur le site Web du Ballet national du Canada, on peut voir Karen Kain expliquer la démarche des chorégraphes qu'elle invite. L'usage de l'Internet permet aussi de créer des communautés virtuelles autour des activités

des compagnies artistiques. La diffusion en direct des productions du Metropolitan Opera dans les salles de cinéma ou la présentation gratuite et en plein air des productions des maisons d'opéra de Montréal et de Toronto sont aussi des façons de démocratiser l'art lyrique. Incidemment, l'utilisation des surtitres à l'opéra est un bel exemple d'une invention canadienne[44] qui s'est répandue dans le monde après avoir suscité initialement la bouderie de certains puristes. Les surtitres sont maintenant employés par les Robert Lepage et autres qui souhaitent faire voyager le texte théâtral dans d'autres langues. C'est aussi ce que fait depuis peu le Théâtre Français de Toronto, soucieux d'accueillir les spectateurs anglophones à ses productions.

Il faut aussi applaudir les efforts qui sont déployés pour offrir aux spectateurs et aux visiteurs une expérience culturelle plus satisfaisante, engageante et complète parce qu'en phase avec des besoins quotidiens. L'ouverture de restaurants, de bars dans les théâtres et les musées, qui permettent des rencontres avant et après l'événement, l'organisation de garderies animées pour les enfants et la formation du personnel qui accueille davantage qu'il ne contrôle sont autant de stratégies valables pour parvenir à réconcilier les arts et la culture avec la vie de tous les jours.

Les institutions culturelles sont de plus en plus conscientes de l'importance des enjeux de la démocratisation. Elles constatent qu'il en va de leur avenir. Même quand elles répondent au départ à des ambitions avouées de marketing, leurs tentatives d'établir des ponts avec de nouveaux publics contribuent à promouvoir la participation culturelle d'un plus grand nombre. Mais les institutions et les acteurs culturels ne peuvent relever seuls cet immense défi.

Stimuler la créativité de chacun

Il reste en effet beaucoup à faire pour susciter la participation culturelle de la majorité des citoyens. Or, ce chantier demeure relativement négligé par les pouvoirs publics. Les arguments démocratiques et

humanistes ne semblent pas suffire à créer la pression nécessaire pour changer les choses. Le développement et le financement à grande échelle de programmes innovateurs destinés à augmenter la participation aux arts et à la vie culturelle tardent en dépit des cris d'alarme des chercheurs qui mesurent la croissance des « non-publics » dans les villes dont les taux d'immigration récente sont très élevés, comme Montréal ou Toronto.

Les mentalités évoluent trop lentement et cela, tant au sein du système d'éducation que dans les conseils des arts, les ministères et les services municipaux responsables de favoriser le développement culturel. Pourtant, il y a là un potentiel formidable, ne serait-ce qu'en matière d'emploi. Nous avons besoin d'animateurs et de médiateurs culturels qui travaillent en étroite collaboration avec ceux qui conçoivent et réalisent l'offre artistique et culturelle soutenue par l'État. On rencontre aussi de plus en plus d'artistes intéressés à intégrer les citoyens au cœur de leur travail de création.

La logique de l'offre tient le haut du pavé depuis 60 ans. Elle dicte encore la plupart des choix d'investissements publics en matière de contenus et d'infrastructures. Je ne propose pas de virage radical. Si nous ne soutenons pas une offre artistique et culturelle originale, différenciée et abondante, nous renoncerons à la définition et à l'expression de nos identités. Nous laisserons aussi le champ complètement libre à une production culturelle dont la seule sanction sera celle des marchés. Ce serait mettre en péril des acquis précieux pour la suite du monde. L'art doit être encore mieux soutenu, mais je suis convaincu qu'il faut aussi stimuler la participation culturelle au-delà de la stricte consommation. Si nous ne le faisons pas, nous nous exposons à des fractures socio-culturelles de plus en plus prononcées et coûteuses, en particulier dans les grandes villes. Nous précipiterons aussi le système culturel subventionné dans une crise de légitimité insoluble. Comment en effet soutenir que les impôts de tous devraient servir à financer un système qui pratiquerait l'ignorance intentionnelle à l'endroit de la majorité de la population?

À mon avis, on peut faire progresser la cause de la participation culturelle en insistant davantage sur ses impacts directs sur le développement de la créativité de chaque être humain. La créativité est un puissant moteur de progrès et ce constat est largement accepté.

En effet, si on ne génère pas d'idées nouvelles ou de solutions originales à nos problèmes, il n'y a pas de développement possible. Il n'est pas possible non plus d'accroître les richesses et le capital social à partager.

Nul doute : la créativité a la cote. Depuis quelques années, la quantité de travaux scientifiques et de découvertes portant sur le rapport entre les arts et la créativité explose. À preuve, on trouve sur Google des centaines de milliers de références à ce sujet. Et comme chaque fois qu'on découvre un nouveau filon, des prospecteurs désintéressés accourent et partagent généreusement leurs trouvailles, mais ils sont suivis de près par des gens moins scrupuleux qui flairent la bonne affaire. Ainsi, je vois des annonces publicitaires de séminaires et d'ateliers sur l'art et la créativité dont les coûts prohibitifs sont souvent l'aspect le plus créatif...

La créativité est un processus complexe. Elle ne s'impose pas par décret. Elle ne requiert pas de diplôme ni de permis. Elle ne s'achète pas. Elle n'est pas le fruit d'une illumination soudaine (les muses ont aussi leurs limites!). Elle n'est pas exclusive à une nation, à une ethnie, à un groupe social ou à une ville et n'est pas non plus le résultat spontané de la vie en société. Elle ne peut être que le résultat d'une démarche émotive, réflexive et intuitive où l'imaginaire est intensément sollicité. Elle est aussi influencée par le contexte.

On ne fait pas grandir une fleur en tirant dessus. La créativité se cultive. Les capacités créatives de tout être humain peuvent être stimulées et renforcées par l'interaction avec les œuvres d'art et le patrimoine culturel parce qu'ils sont de purs produits de l'inspiration et de la créativité humaines.

La fréquentation et l'expérience des arts contribuent à renforcer des éléments qui facilitent, enrichissent et accélèrent le processus créatif : le sens critique, la capacité de solliciter son imaginaire sur

demande, la volonté de transgresser les frontières mentales rigides, la capacité de rêver, la distanciation émotive, la transposition, la rupture avec des modèles intellectuels et physiques convenus et prévisibles. La pratique de la danse développe plus particulièrement certains attributs de la pensée créatrice, comme l'originalité, la fluidité et la capacité d'abstraction. Le théâtre nous apprend à saisir rapidement des enjeux complexes et nous fait réfléchir sur les motivations de nos semblables, en plus d'aiguiser les habiletés interpersonnelles. L'apprentissage de la musique augmente la capacité de raisonner et fait appel à une forme d'abstraction semblable à celle que requièrent les mathématiques.

Il y a quelques années, l'Arts Council of England publiait un guide intitulé *Reflect and review: the arts and creativity in early years*. Ce guide propose différentes approches simples pour développer la créativité des enfants grâce à la peinture, au dessin, à la photographie, à la musique, à la danse, au théâtre et au conte. Plus près de nous, au Canada et au Québec, on assiste à une multiplication d'initiatives qui vont dans le même sens. C'est le cas par exemple de GénieArts (ArtsSmarts), un ambitieux projet financé par la Fondation de la famille J. W. McConnell qui vise à améliorer les capacités d'apprentissage et la créativité des enfants par l'intégration d'activités artistiques dans les programmes scolaires.

La corrélation entre la participation culturelle et le renforcement de la créativité, à toutes les étapes de la vie, est de plus en plus documentée et démontrée. Pour chacun d'entre nous, c'est une incitation supplémentaire à s'investir dans la fréquentation des œuvres et des manifestations artistiques et à encourager nos proches à en faire autant. Transposé à l'échelle des politiques publiques et des grands ensembles comme le système d'éducation, le constat de cette corrélation milite en faveur d'une panoplie de mesures incitatives à la pratique des arts et aux autres formes de participation culturelle.

Le fruit est sans doute mûr pour cela. On le constate en observant ce qui bouge sur ce front dans un très grand nombre de villes, ici et un peu partout sur la planète. Les grandes villes sont désormais

d'immenses laboratoires à ciel ouvert où on expérimente des prototypes de réingénierie sociale. Certaines d'entre elles sont appelées à jouer un rôle de premier plan dans la reconfiguration des dynamiques culturelles fondamentales.

Villes et nouvelle citoyenneté culturelle

Ce qui se passe présentement dans les grandes villes est en effet d'une importance déterminante pour l'avenir de la culture et de la civilisation. La progression rapide et continue de l'urbanisation constitue un phénomène international d'une telle ampleur qu'elle est en train de forcer la réinvention du vivre-ensemble par l'entremise d'une revalorisation de la dimension culturelle.

Les Nations Unies nous ont révélé en 2007 que plus de 50 % de la population mondiale vit désormais dans les villes. Le Canada n'échappe pas à cette tendance, loin de là. En effet, si, à la fin du 19e siècle, 80 % de la population canadienne habitait les régions rurales, aujourd'hui la situation est complètement inversée puisque plus de 80 % de la population canadienne habite dans les centres urbains.

La planète compte 3,3 milliards de citadins, soit quatre fois et demie plus qu'en 1950, alors que le taux d'urbanisation n'atteignait pas 30 %. Les Nations Unies estiment que nous serons plus de 5 milliards d'humains à vivre dans des villes dans à peine 20 ans, alors que le taux d'urbanisation franchira la barre des 60 %.

Au 21e siècle, l'enjeu du vivre-ensemble est d'abord urbain. Il se cristallise dans les grandes villes. Et elles sont nombreuses : 4 % de la population mondiale vit dans les 25 mégapoles regroupant plus de 10 millions d'habitants. Il n'y en a aucune au Canada. On dénombre aussi 440 régions métropolitaines de plus d'un million d'habitants (le Canada en compte six). Par ailleurs, 433 régions métropolitaines dans le monde regroupent entre 500 000 et 1 million de citadins (il y en a trois au Canada).

Les grandes villes sont les premières affectées par les flux migratoires. Elles gagnent ou perdent des habitants au rythme

des mouvements brusques et des transformations accélérées de l'économie mondiale.

Ces zones métropolitaines concentrent à la fois les possibilités inouïes et les problématiques aiguës dont il faudra tenir compte pour reconfigurer avec succès presque tous nos systèmes mis à rude épreuve par un développement encore mal maîtrisé. Les enjeux liés à la pollution, à la propreté, à la santé publique, au transport, aux infrastructures, à la sécurité, à l'interculturalisme ou à la lutte contre la pauvreté et l'exclusion sont partout d'une complexité croissante.

La qualité de la gouvernance locale et du leadership politique et civique pèse très lourd dans la balance quand il s'agit d'expliquer les succès et les échecs relatifs des villes. Le rôle des gouvernements nationaux aussi. Leur éloignement du terrain pose souvent problème, à tel point d'ailleurs que les grandes villes qui ne sont pas aussi des capitales politiques, comme c'est le cas de Montréal, s'en trouvent désavantagées.

La concurrence et la rivalité entre les villes sont aussi des réalités qu'on ne peut pas ignorer. Elles se manifestent à l'échelle des régions, des pays, des continents et de la planète. Même s'il faut éviter de dramatiser, il n'en demeure pas moins qu'elles sont coûteuses pour les perdants de l'heure. Les villes cherchent à attirer des capitaux, des projets, de la main-d'œuvre qualifiée et des touristes. Elles sont en constante quête d'attention et de reconnaissance dans tous les domaines. Le pouvoir d'attraction des villes vaut son pesant d'or. Les missions commerciales, le maraudage et le lobbying s'intensifient. Certaines villes déploient une imagination, une audace et une inventivité remarquables pour parvenir à tirer leur épingle du jeu.

Les grandes villes ont souvent été à l'origine de la formation des États dont elles font aujourd'hui partie avant d'être reléguées dans une situation de subordination fiscale par les gouvernements. Les grandes décisions politiques et les initiatives de dépenses leur ont échappé dans presque tous les domaines, notamment en matière de développement culturel. Et cette situation perdure au Canada. Comme le soulignait la grande urbaniste canadienne Jane Jacobs

dans son dernier livre : « [...] les dispositions anachroniques en vertu desquelles les municipalités sont sous la tutelle des provinces demeurent en vigueur. En 1982, la Constitution a été rapatriée – de britannique, le document est devenu canadien – et on l'a assortie de mécanismes de protection des droits civils, sans rien faire, en revanche, pour modifier les relations entre les provinces et les municipalités[45]. »

Tout au long du 20e siècle, les villes, à quelques exceptions près, se sont contentées de jouer un rôle de second violon alors que les gouvernements battaient la mesure. Elles ont surtout encouragé les formes artistiques plus traditionnelles en distribuant des subventions ou en exploitant des salles de spectacle et des musées municipaux. Elles ont aussi construit et administré les bibliothèques publiques.

Mais comme je l'ai mentionné plus haut, plusieurs villes européennes ont commencé à réinvestir massivement le champ culturel dans les années 1970 à cause de préoccupations urgentes en matière de revitalisation urbaine, de relance du tourisme et de développement économique. Certains centres, dont on entendait à peine parler jusque-là, ont alors fait un choix clair et assumé en faveur des arts et de la culture comme vecteurs d'un nouveau développement et comme emblèmes d'une identité qu'il s'agissait de décliner en vue d'augmenter leur pouvoir d'attraction et leur rayonnement. La recette a souvent donné des résultats spectaculaires. Ce mouvement a rejoint les États-Unis et le Canada un peu plus tard. Il est en plein essor.

Toutefois, il ne faut pas oublier que d'autres villes ont expérimenté de nouvelles approches culturelles à partir de motivations qui n'étaient pas économiques au départ, mais carrément politiques. En effet, la montée de nouveaux mouvements sociaux urbains plus radicaux dans le sillage de Mai 68 a conduit, en Europe notamment, à l'élection d'administrations municipales de gauche qui ont profondément modifié la donne culturelle. Ce fut le cas à Rome pendant la décennie entamée en 1976 alors que le Parti communiste italien détenait le pouvoir. Ce fut aussi le cas à Londres au début

des années 1980 à l'époque où l'aile gauche du Parti travailliste dirigeait les destinées de la mégapole. Le même phénomène s'est produit dans quantité d'autres villes comme Barcelone, Montpellier ou, plus récemment, Lille.

La décision de revoir l'action culturelle des villes à partir d'une grille sociopolitique a donné lieu à plusieurs expériences dont certaines ont perduré en dépit des changements d'administration. En alignant, même partiellement, les interventions culturelles municipales sur les mouvements urbains féministes, antiracistes, antipauvreté ou écologistes, ces administrations ont favorisé des centaines d'initiatives qui méritent d'être analysées et dont on peut s'inspirer. Plusieurs de ces tentatives concernent l'inclusion et la participation culturelles. Elles n'auraient sans doute pas vu le jour si les dépenses et les investissements en culture avaient été complètement contrôlés par les gouvernements nationaux procédant selon la logique traditionnelle de l'offre comme moteur du développement culturel.

D'autre part, la collision entre le social et le culturel dans les années 1970 et 1980, encouragée ou non par une volonté politique locale, a aussi favorisé l'émergence de nouvelles pratiques artistiques dont certaines ont été plus tard reconnues par les instances culturelles supérieures. Le théâtre expérimental et d'intervention, le cinéma documentaire indépendant, la vidéo contestataire, la multiplication de petites maisons d'édition, la publication de magazines indépendants, l'ouverture de stations de radio communautaires ouvertes aux nouvelles expressions artistiques et tant d'autres phénomènes ont alors déferlé dans les grandes villes du monde et provoqué un immense brassage politique, social et culturel.

L'art est descendu dans la rue et la culture de la rue a changé l'art et les habitudes culturelles.

C'est évidemment dans les métropoles qu'on trouve les grandes institutions et les infrastructures de formation, de création, de production, de conservation et de diffusion artistiques et culturelles. Et c'est dans les cités densément peuplées, très cosmopolites et

hautement diversifiées qu'on trouve les conditions les plus favorables au foisonnement artistique le plus débridé et, éventuellement, le plus signifiant et durable sur les plans culturel, sociologique et économique. L'invention et l'innovation artistiques mûrissent et jaillissent, sans crier gare, du cerveau des artistes, des microcellules de création, des institutions de toutes tailles ou des couloirs réels et virtuels de l'industrie culturelle. La proximité et la disponibilité des ressources de production et la possibilité de trouver rapidement un public permettent aux courants artistiques émergents de s'affirmer. C'est dans ces villes que se côtoient et s'interpénètrent le secteur à but non lucratif et le secteur commercial entre lesquels les artistes des métropoles circulent comme des électrons libres. Ils se déplacent aussi d'une métropole à une autre grâce aux réseaux de festivals et autres circuits plus ou moins officiels.

Mais c'est aussi dans les métropoles que continue de se poser avec le plus d'acuité l'enjeu de la participation culturelle. Les formidables capacités de création artistique des grandes villes seront gaspillées et menacées si la majorité de leurs citoyens ne s'y intéressent pas ou ne peuvent pas y accéder.

Les efforts consentis à l'échelle locale pour accroître la participation des citoyens à la vie culturelle donnent une bonne mesure d'avenir des métropoles.

C'est un des constats que la planète culturelle a faits à Barcelone en 2004 et qui a débouché sur l'adoption de l'*Agenda 21 de la culture*, un document phare.

L'Agenda 21 de la culture : *un guide de survie urbaine pour le siècle qui commence*

C'est en 1992, à l'occasion du Sommet de la Terre à Rio, que nous avons entendu pour la première fois l'expression « *Agenda 21* ». Ce plan mondial pour le 21e siècle adopté par 173 chefs d'État a mis en évidence la notion du développement durable et le rôle des collectivités locales pour s'attaquer à des problèmes mondiaux aussi divers que

la santé, la pauvreté, le logement, la pollution, la désertification ou la gestion de l'agriculture.

L'*Agenda 21 de la culture,* comme son nom l'indique, traite de développement culturel. Il a été adopté à Barcelone le 8 mai 2004 dans le cadre du premier Forum universel des cultures. C'est un document important en raison de la pertinence de ses constats et du caractère pratique de ses recommandations. Il illustre à quel point, partout dans le monde, les axes du développement culturel sont maintenant redéfinis à partir des villes et des gouvernements locaux. Enfin, il soutient que le développement culturel doit intégrer les impératifs que sont les droits de la personne, la diversité des expressions culturelles, la démocratie participative et la création de conditions pour la paix.

L'*Agenda 21 de la culture* affirme que les villes et les territoires locaux sont le cadre privilégié pour une véritable reconstruction culturelle dans la mesure où on décide d'y favoriser un dialogue créatif entre identité et diversité, entre individu et collectivité. Il souligne l'urgence de trouver un point d'équilibre entre la vocation publique de la culture et son institutionnalisation. Il plaide pour une limitation du rôle du marché comme unique décideur de l'attribution des ressources culturelles. Il rappelle que l'initiative des citoyens (y compris les artistes, évidemment), pris individuellement ou réunis en associations ou en mouvements sociaux, est le véritable fondement de la liberté culturelle.

L'*Agenda 21* traite d'accès à la culture et de l'importance d'évaluer correctement les apports de la création et de la diffusion des biens culturels, qu'ils soient le fait d'amateurs ou de professionnels, qu'ils soient de nature artisanale ou industrielle, individuelle ou collective. Il rappelle que la culture est un facteur grandissant de création de richesse et de développement économique. Finalement, il établit une liste d'une trentaine d'engagements que peuvent prendre les pouvoirs locaux pour développer des politiques culturelles à l'ère de la mondialisation.

L'*Agenda 21 de la culture* est soutenu par quelque 350 villes, gouvernements locaux, réseaux, associations et organisations. Plus de 125 villes et gouvernements, dont Montréal, Toronto et le gouvernement du Québec, ont officiellement entériné le document. Son site Internet officiel (www.agenda21culture.net) présente un « Plan de la ville imaginaire» que je vous invite à consulter pour visualiser l'enchevêtrement des réseaux composant ce mouvement.

Il y a encore beaucoup à faire pour que la culture soit considérée comme une dimension incontournable de nos trajectoires personnelles et de l'organisation de nos collectivités, mais cette compréhension progresse. On le sent, on le constate, mais surtout, on peut contribuer à accélérer les choses.

On peut agir localement pour changer le monde, y compris sur le front culturel.

La culture comme ligne d'horizon pour une métropole : l'expérience de Culture Montréal

L'impérieuse nécessité de miser sur la culture, comme secteur d'avenir et comme dimension essentielle de nos vies et de nos projets collectifs, doit se traduire dans la réalité. Les analyses, la réflexion et les discours doivent être bien articulés, mais ils ne suffisent pas. Il faut donc, tôt ou tard, passer par l'organisation, la mobilisation et l'intervention publique et politique pour provoquer les changements souhaités. Pour ce faire, on peut joindre les rangs d'un parti politique et solliciter l'appui de l'électorat. Mais on peut aussi faire le choix d'agir au sein de la société civile et d'interpeller les élus du moment pour qu'ils prennent des décisions favorables au progrès culturel.

La relation dynamique d'aller-retour entre le civil et le politique apparaît essentielle pour parvenir à inscrire la culture au cœur du développement humain et social au 21e siècle. En effet, si on ne doit pas l'abandonner aux forces du marché pour des raisons évidentes, le sort des arts et de la culture ne devrait pas davantage dépendre exclusivement des élus qui sont au pouvoir pendant quelques années. Il ne devrait pas non plus être tributaire des relations de

coopération, de confrontation ou de négociation entre, d'une part, les gouvernements, les ministères, les agences, les conseils des arts et les services culturels et, d'autre part, les syndicats, les guildes, les associations et les organismes de service du secteur culturel. Les contributions de ces derniers sont légitimes, nécessaires et sollicitées pour l'évolution et la bonne gouvernance du système culturel, mais elles procéderont toujours d'une logique plus sectorielle que sociale et plus corporative que citoyenne.

Il faudrait donc chercher à faire émerger un nouveau leadership culturel civique capable de convier les artistes et les acteurs culturels à s'investir, au-delà de leurs préoccupations professionnelles et immédiates, dans la réinvention de nos collectivités pour et avec les citoyens qui y vivent.

À cause de l'ampleur des défis auxquels elles doivent faire face et de l'enchevêtrement dense des réseaux de personnes et d'institutions qui les tissent, les grandes villes posent des enjeux de taille pour l'émergence et l'exercice de ce nouveau leadership culturel dont elles ont par ailleurs plus que jamais besoin. Mais elles offrent aussi de riches possibilités pour expérimenter de nouvelles approches.

Pourquoi s'intéresser à la ville? Pourquoi Montréal?

C'est à Montréal que je vis depuis toujours. C'est là que j'ai élevé mes enfants. J'y travaille depuis plus de trente ans. C'est là aussi qu'est établie l'École nationale de théâtre du Canada (ÉNT), bien que ses étudiants et les artistes qui sont invités à y enseigner proviennent de partout au pays et même de l'étranger.

Mes responsabilités institutionnelles, en dehors des murs de l'ÉNT, m'amènent à transiger d'abord avec le gouvernement fédéral et avec celui du Québec. L'École étant soutenue par les gouvernements et des donateurs dans toutes les autres provinces, je fais aussi affaire avec elles. De plus, je m'engage sur la scène nationale, non seulement comme dirigeant de l'École, mais aussi, depuis quelques

années, comme vice-président du Conseil des arts du Canada. J'ai depuis longtemps des rapports avec le Conseil des arts de Montréal, mais l'Hôtel de Ville a très peu à voir avec les responsabilités que j'assume. J'aurais donc très bien pu ne jamais m'engager autant à l'échelle de ma ville. En fait, c'est arrivé presque par accident. J'y reviendrai dans quelques pages…

Cela dit, j'œuvre depuis plus de 25 ans dans un organisme qui a formé, depuis 1960, des centaines d'artistes et de spécialistes de la production — acteurs, auteurs, metteurs en scène, concepteurs scéniques, éclairagistes, directeurs techniques — dont au moins la moitié[46] participe à l'ébullition créative de Montréal, non seulement sur la scène théâtrale, mais aussi sur les scènes littéraire, musicale, circassienne, médiatique, télévisuelle, radiophonique ou cinémato-graphique. L'École nationale de théâtre, comme toutes les grandes institutions culturelles, a non seulement pignon sur rue dans la ville, mais elle participe aussi à sa respiration et se nourrit de sa vitalité artistique. Je n'ai pas choisi Montréal, c'est plutôt l'inverse qui s'est produit.

Il faut dire que Montréal présente plusieurs caractéristiques qui en font un laboratoire tout désigné pour relancer et réinventer une grande ville en misant sur les arts et la culture. En effet, son histoire, sa situation géographique, sa réalité linguistique distinc-tive, la diversité et la densité de sa population, l'importance et la productivité de son secteur culturel, la création intarissable de ses artistes et le leadership civique qui s'y affirme la favorisent comme ville créative et l'incitent aussi à assumer un destin de métropole culturelle si elle veut se développer et rayonner sur son continent et dans le monde.

C'est ce que soutient par exemple Max Wyman dans son essai *The Defiant Imagination*[47], paru en 2004. Ce livre est un plaidoyer passionné et fort bien documenté pour l'inscription de la culture au cœur de l'expérience canadienne. En se référant à l'ouvrage *Cities in Civilization*[48], dans lequel l'auteur britannique Peter Hall analyse l'âge d'or des cinq plus grandes villes culturelles d'Europe (Athènes

au 5ᵉ siècle avant J.-C., Florence au 15ᵉ siècle, Londres à la fin du 16ᵉ siècle, Paris et Vienne au tournant du 19ᵉ siècle et Berlin dans les années 1920), Wyman tente de dégager certaines caractéristiques qui étaient présentes dans toutes ces villes au moment où elles irradiaient le plus comme métropoles culturelles.

J'ai retenu cinq des facteurs qu'il mentionne : 1) un niveau de richesse suffisant pour que les citoyens puissent bénéficier des arts; 2) un haut degré de fierté civique; 3) le fait que la ville traverse de profondes transformations économiques et sociales, créant une atmosphère d'incertitude stimulant la recherche et la création; 4) la possibilité de faire des découvertes intellectuelles fortuites en raison de la densité de la population urbaine et de la circulation constante d'étrangers; 5) la présence d'un bon nombre de créateurs attirés par la ville et refusant toute limitation de leur liberté artistique.

Wyman poursuit sa réflexion en cherchant à voir si de telles caractéristiques se trouvent dans les villes canadiennes afin d'évaluer leur chance de connaître un âge d'or sur le plan culturel. Il affirme que Montréal, surtout durant la période de 1960 à 1990, ressort comme la ville qui s'en est le plus approchée. Wyman appuie son constat sur plusieurs observations. Évidemment, il mentionne le grand élan d'affirmation économique et identitaire et le mouvement d'affranchissement du joug de l'Église catholique qui a traversé le Québec – et surtout Montréal – à l'époque de la Révolution tranquille[49] et du « Maîtres chez nous » de Jean Lesage.

Il souligne le rôle d'éclaireur des consciences joué par les artistes montréalais regroupés autour de Paul-Émile Borduas et qui ont signé en 1948 le manifeste du *Refus Global*[50]. Il poursuit en expliquant combien les auteurs de théâtre, les chansonniers, les cinéastes, les écrivains, les artistes en arts visuels ou les chorégraphes montréalais ont été en symbiose avec le mouvement d'émancipation populaire et urbain qui a marqué les années 1970. Il insiste aussi sur les nombreuses relations qui se sont forgées à partir des années 1940 entre la communauté artistique montréalaise et des artistes de la France et des pays d'Europe de l'Est. Il parle de leur influence directe sur la

création artistique émanant de la ville. Wyman dit que la relation qui s'est établie entre la population et plusieurs artistes renommés et influents a créé une situation à nulle autre pareille au pays. Il note aussi que le soutien financier du gouvernement du Québec a suivi et que la classe d'affaires montréalaise avait une certaine conscience des enjeux culturels.

Les observations faites par Kevin Stolarick et Richard Florida lors des travaux qu'ils ont réalisés à Montréal en 2004[51] confirment aussi que Montréal a des attributs qui peuvent en faire une ville créative majeure en Amérique du Nord. En effet, les chercheurs ont mis en évidence le fait que Montréal est au troisième rang en matière de densité de population parmi les 25 plus grandes agglomérations urbaines au Canada et aux États-Unis. Elle n'est surpassée à ce titre que par New York et Boston. Montréal occupe le second rang parmi ces grandes agglomérations en ce qui a trait au nombre d'emplois dans les domaines les plus créatifs. La combinaison de la densité urbaine et de la concentration de son secteur créatif produit des avantages majeurs sur le plan des interactions menant à l'innovation. Stolarick et Florida soulignent aussi que la situation linguistique de Montréal, soit la prédominance du français et le bilinguisme fonctionnel de la majorité de ses citoyens, et sa situation géographique lui confèrent un rôle de pont entre l'Europe, le Canada et l'Amérique. Leur rapport insiste aussi sur l'exceptionnelle vitalité de l'*underground* artistique montréalais qui agit comme incubateur de nouvelles tendances parce qu'il est en phase avec les préoccupations de la jeunesse, tout en tirant profit de conditions matérielles avantageuses pour les créateurs indépendants comme le grand nombre de salles de répétition et de spectacle disponibles à bas coût.

Évidemment, je pourrais moi-même tenter d'inventorier et de décrire plusieurs autres caractéristiques de Montréal, mais je m'en tiendrai pour l'heure à ces regards partiels posés par des observateurs externes pour affirmer que les efforts politiques et civiques destinés à faire de Montréal une métropole culturelle ne sont pas d'emblée condamnés à l'échec, au contraire.

L'histoire de cette ville, plus particulièrement la dynamique qui s'est établie pendant les deux décennies commencées en 1960 entre ses artistes et sa population et la rencontre constante entre les mouvements de transformation sociale et la culture, nous porte à croire que le rêve d'en faire une métropole culturelle exemplaire peut se matérialiser.

Mais encore faut-il que ce rêve soit réactualisé au sein du secteur culturel et parmi les artistes montréalais, qu'il soit soutenu par les autres secteurs de la ville et surtout qu'il soit largement partagé par les citoyens. Il faut, de surcroît, qu'il se traduise dans l'action grâce à la convergence des leaderships politiques et civiques que recèle la cité.

Comment en arriver là? C'est cette question qui est devenue le fil conducteur d'un engagement individuel et d'un parcours collectif que je commente dans les pages qui suivent.

Construire en ville

Au printemps 1993, je suis accaparé par le chantier de restauration du plus vieux théâtre de Montréal, le Monument-National. Nous sommes dans le dernier droit d'une course contre la montre commencée 18 mois auparavant. L'immeuble rénové doit rouvrir à l'été. Les délais et les budgets sont serrés et les imprévus s'accumulent. La pression monte à chaque jour qui passe. Les heures sont longues. Mais je n'ai pas encore 40 ans et j'ai de l'énergie à revendre.

Aux yeux de l'architecte, des ingénieurs, des scénographes et du chef de chantier qui veillent à la réalisation des travaux, je représente le client. En effet, depuis presque deux décennies, l'École nationale de théâtre du Canada est propriétaire de cet édifice plus que centenaire situé boulevard Saint-Laurent, au cœur du *Red Light*.

Cette année-là, il y a très peu de grues dans le ciel de Montréal. Les grands projets immobiliers liés au 350ᵉ anniversaire qui vient tout juste d'être célébré sont terminés[52]. Les lendemains de la fête ne sont pas glorieux. La crise des finances publiques et une économie anémique contribuent au climat de morosité qui pèse comme une chape

de plomb sur la ville. Les politiciens discourent sur le manque de productivité. Les porte-parole patronaux pointent du doigt le gaspillage des gouvernements et les taux de taxation trop élevés, tout en proposant la fin de l'État-providence. Les spécialistes en gestion y vont de leurs prescriptions en matière de régimes minceurs pour la fonction publique et les entreprises. Le taux de chômage officiel à Montréal frôle les 14 % et le Conseil du patronat prétend que le taux réel est plutôt de 23 %. Nous sommes dans un creux de vague. La métropole du Québec a du plomb dans l'aile.

Dans un tel contexte, je suis encore plus conscient de ma chance et de ma responsabilité. Je viens tout juste d'être promu à la direction administrative d'une école d'art que j'ai appris à connaître et à aimer depuis une dizaine d'années. Je suis monté dans le train en marche de la rénovation du Monument-National grâce à la vision et aux efforts de mes prédécesseurs. En effet, on avait déjà fait une première annonce officielle de ce projet... en 1989!

Je me trouve au cœur d'un des rares projets de construction alors en cours à Montréal. Le contact quotidien avec l'architecte et le chef de chantier pour le suivi des travaux est stimulant et instructif. J'apprends au milieu d'experts dans un domaine que je ne connais pas. Chaque décision ou correction de plan entraîne une action immédiate dont je peux constater rapidement le résultat grâce au savoir-faire des ouvriers. L'organisation et le fonctionnement d'un chantier de construction sont à des années-lumière de ceux d'une école de théâtre où l'intuition, l'inspiration, le provisoire et le recommencement sont au cœur des processus d'apprentissage et de création.

Je suis fasciné par l'histoire même du Monument-National que me fait découvrir le professeur Jean-Marc Larrue qui nous a aidés à réaliser l'étude de faisabilité en vue de la rénovation et qui prépare alors un livre[53] sur cet immeuble construit par la Société Saint-Jean-Baptiste de Montréal en 1893. En effet, conçu au départ comme centre culturel et administratif, le Monument-National est devenu un haut lieu des arts de la scène, mais aussi

une université populaire et un lieu de rassemblement politique. En fouillant dans les documents d'archives, on constate qu'il a été le creuset du Montréal moderne. On y a enseigné les beaux-arts, la diction, l'économie. S'y sont réunis les premières associations féministes et les syndicats d'artistes. Des orateurs de toutes les tendances politiques ont harangué les foules dans sa grande salle. Grâce à une entente de location conclue en 1897 avec Louis Mitnick, directeur d'un théâtre yiddish, le Monument est devenu un centre culturel juif de premier plan. Montréal est ainsi devenu un des centres mondiaux de la culture yiddish. Certaines saisons, on jouait une pièce yiddish chaque soir de la semaine et toutes les grandes *stars* du théâtre américain ont foulé la scène de la salle Ludger-Duvernay. Je réalise que c'est beaucoup plus qu'un théâtre que nous sommes en train de rénover et qu'il faudra bien trouver un moyen de ne pas effacer son histoire en l'adaptant aux besoins de l'École[54].

Je fais aussi mes classes en accéléré. Tout ce qui est plus ou moins en périphérie de ce chantier installé sur le tronçon le plus délabré d'une artère mythique de la métropole est source d'apprentissage. Je suis en contact avec les voisins, les groupes communautaires, les travailleurs de rue et les commerçants. Je les ai entendus formuler des attentes et exprimer leurs espoirs au sujet de notre projet et de ses retombées éventuelles. Je me suis pris à rêver qu'une telle initiative culturelle redynamise ce quadrilatère tombé en désuétude en agissant comme rappel de sa gloire passée et comme phare pour l'avenir.

Je réaliserai, bien des années plus tard, en voyant s'installer le Club Soda (2000) et la Société des arts technologiques (2003) en face du Monument et en prenant connaissance des projets immobiliers de la société de développement Angus[55] en 2009, que la requalification de ce quartier demande des efforts, des investissements, des ralliements et des volontés politiques beaucoup plus imposants que ceux que nous avions réussi à mobiliser à cette époque. Mais il a fallu commencer quelque part...

Héritage Montréal : un partenaire inspirant

En amont du chantier, je rencontre, pour la première fois, les représentants d'Héritage Montréal, un organisme qui porte bien haut, depuis presque deux décennies, le flambeau de la sauvegarde et de la valorisation du patrimoine bâti. Cet organisme le fait envers et contre tout, dans une ville qui néglige trop souvent son passé pour tenter une fuite en avant illusoire. Les fondateurs d'Héritage Montréal ont joué un rôle décisif en 1976 pour inciter le gouvernement du Québec à classer le Monument-National et à établir une aire de protection. Cette reconnaissance a sauvé l'édifice historique de la spéculation et du pic des démolisseurs. Héritage Montréal est un allié incontournable pour mener à bien le projet de rénovation du Monument. Ses leaders, comme Phyllis Lambert et Dinu Bumbaru, me font forte impression. Au-delà de leur expertise et de leur connaissance de l'histoire de la ville, c'est leur détermination à toute épreuve qui me frappe dès le départ. Ils n'hésitent pas à descendre dans les tranchées avec les citoyens et les représentants des milieux socioéconomiques de la ville quand il le faut. Je le constate en regardant les bulletins de nouvelles qui traitent de la lutte pour sauver l'hôpital de l'Hôtel-Dieu de la fermeture. Ils sont sur la ligne de feu. Dans maints dossiers, ils interviennent sur la place publique tout en multipliant les représentations discrètes et efficaces dans les officines du pouvoir. Ils déploient aussi une activité continue d'éducation et de sensibilisation des citoyens, des propriétaires d'édifices et des médias. Je suis vivement intéressé par ce modèle d'organisation qui fait le pont entre les universitaires, les spécialistes en architecture et en urbanisme, les élus et les citoyens.

Encore aujourd'hui, Héritage Montréal est le chien de garde d'un urbanisme responsable. Ses aboiements dérangent souvent les promoteurs. Ils lui valent aussi des accusations de dogmatisme rarement méritées. Mais Montréal doit beaucoup au militantisme de cet organisme. Les urbanistes de Toronto et d'ailleurs nous le rappellent d'ailleurs de temps à autre... sur un ton envieux!

Regards croisés sur le même projet

Plusieurs mois avant le début du chantier, je prends part à des discussions animées avec les petites compagnies de théâtre de Montréal qui s'indignent de voir 16 millions de dollars en fonds publics consacrés à la réfection d'un édifice appartenant à une école de théâtre. Il faut dire que la plupart de ces compagnies sont alors dans un état d'indigence relative, en plus d'être sans domicile fixe. Nous gagnerons leur appui à la rénovation au prix d'une transformation de notre projet initial. Après les voir entendus, nous nous engageons à accueillir des compagnies de théâtre professionnelles dans le nouveau Monument-National. L'architecte doit revoir ses plans pour y ajouter une billetterie, un vestiaire et d'autres services connexes. Ce qui devait être au départ un outil pédagogique réservé à l'usage quasi exclusif des élèves de l'École nationale de théâtre deviendra, le 21 juin 1993, un complexe culturel ouvert dans lequel cohabitent des fonctions de formation, de production et de diffusion des arts de la scène. Et c'est tant mieux!

Je participe aussi à des négociations complexes avec les gouvernements de Québec et d'Ottawa pour finaliser les ententes de financement. Le contexte ne favorise pas les grands travaux. Il faut invoquer des circonstances urgentes comme les menaces de fermeture de l'immeuble par le service des incendies et les risques relatifs pour la sécurité des passants causés par l'effritement de la façade. Il faut bien sûr faire valoir les besoins de l'École nationale de théâtre et miser sur sa réputation d'excellence. Mais ces arguments ne suffisent plus : il faut dorénavant développer un projet culturel qui soit socialement et politiquement défendable au moment où on ferme des hôpitaux.

J'observe et je commence à décoder comment les fonctionnaires de la culture évaluent l'économie d'un projet et en paramètrent la réalisation en fonction de programmes normalisés. En parallèle à ces processus administratifs, les multiples rencontres avec le personnel politique et les ministres concernés avant et pendant la construction

m'ouvrent les yeux sur leur façon de chercher constamment à concilier le très court terme avec un avenir dont ils ne sont jamais certains de faire partie à cause des échéances électorales.

La primauté du facteur humain en toutes circonstances

Évidemment, le Monument-National ne peut pas subir la cure de jouvence tant souhaitée sans un apport substantiel du secteur privé. C'est une condition *sine qua non* imposée par les deux gouvernements. Je fais donc mes premières armes en matière de sollicitation de dons et de commandites. C'est un passage obligé pour un dirigeant d'organisme culturel.

Pendant que les travaux progressent sur le chantier, je participe à la tournée des fondations et des grandes entreprises de la ville avec des membres du conseil d'administration de l'École. Je réalise vite que le facteur humain prime, là comme ailleurs. Les calculs de rendement sur les commandites et les analyses de conformité avec les politiques de dons d'entreprise sont certes des prérequis, mais l'émotion, la passion et les coups de cœur comptent pour beaucoup quand vient le moment de trancher.

C'est ce que je comprends à l'occasion d'une rencontre de travail dans les bureaux d'Imasco à l'automne 1992. Nous négocions depuis des mois avec ce holding dont le siège social est à Montréal et qui détient les deux tiers du marché de la cigarette manufacturée au pays. Nous leur demandons de commanditer un studio-théâtre situé au sous-sol et à l'étage du Monument-National. Les membres du conseil d'administration de l'École ont fait leurs représentations auprès des dirigeants d'Imasco. Notre dossier suit son cours, mais il reste tout de même beaucoup de détails à régler avant la signature d'une entente. C'est dans ce contexte que nous avons rendez-vous avec la directrice des dons et des commandites. J'ai fait mes devoirs. Je sais qu'Imasco a récemment fait un don majeur pour la construction d'un théâtre sur les berges du lac Ontario[56]. J'ai aussi en tête les statistiques sur la consommation des produits d'Imperial Tobacco à Montréal et je

compte utiliser cet argument si l'occasion m'en est donnée. Cette aide est primordiale pour terminer les travaux et nous espérons obtenir un montant très élevé. De fait, aucun théâtre montréalais n'a jamais reçu une commandite aussi élevée jusqu'alors...

La réunion commence et très tôt dans la conversation, la directrice nous confie que sa famille maternelle était abonnée aux spectacles des Variétés lyriques présentés au Monument-National au début des années 1940. Elle ajoute que sa mère a même dû quitter précipitamment la grande salle Ludger-Duvernay après le premier acte d'un spectacle pour lui donner naissance dans un hôpital du voisinage. La suite de la rencontre prendra une autre couleur... Inutile d'ajouter que Louise Rousseau nous a aidés par la suite à régler tous les détails d'une entente qui a été profitable à Du Maurier et à l'École. J'ai retenu la leçon : il faut s'intéresser à son interlocuteur au lieu de se concentrer exclusivement sur son message. Plus les gens sont sollicités, plus c'est important.

Rétrospectivement, je réalise que ma participation au projet de réhabilitation du Monument-National a été fondatrice de mon engagement dans la dynamique culturelle et citoyenne de Montréal. Elle m'a permis, dans un très court laps de temps, de rencontrer des dizaines de personnes actives, intéressées, renseignées et influentes dans la ville et de commencer à tisser des liens avec elles. Elle m'a fait comprendre l'importance déterminante des réseaux de personnes à l'intérieur des organismes et entre eux. Elle m'a surtout fait réaliser que la culture est une carte de visite reconnue et une façon de convier les individus appartenant à différents milieux à chercher des points de rencontre pour rêver la ville autrement.

Avoir droit de cité

Deux mois avant l'inauguration officielle du Monument-National restauré, le président du conseil d'administration de l'École, Bernard A. Roy, me suggère d'assister à un colloque international portant sur la gestion des organisations qui se tient à Montréal. Il y

voit une occasion de nourrir notre réflexion sur la nécessaire réorganisation de l'administration de l'ÉNT en prévision de la réouverture du Monument comme centre de formation et de diffusion. Les orateurs annoncés sont réputés pour leurs publications – comme Hervé Sérieyx et Albert Jacquard – ou parce qu'ils dirigent ou conseillent des multinationales comme Hewlett Packard, Xerox ou FedEx France.

Les conférenciers se succèdent à la tribune et insistent, chacun à leur manière, sur l'importance de reformuler les missions et de leur donner du sens pour parvenir à mobiliser les équipes dans des entreprises qui ont subi des fusions, des acquisitions, des compressions et des réingénieries à répétition. J'écoute leurs propos et je réfléchis à la situation paradoxale du milieu culturel. Nos organisations n'ont sans doute pas besoin d'une telle opération de recentrage : les entreprises culturelles n'ont pas de problème à convaincre leurs effectifs de la validité de leur mission. Elles sont plutôt aux prises avec un surplus de sens, de valeurs, d'ambitions et de visions grâce aux artistes et aux créateurs qui les animent. Le déficit est évidemment du côté des ressources financières et organisationnelles.

À la mi-temps de ce colloque réunissant plus d'un millier de personnes, un sondage interactif et en direct nous est proposé. Un des commanditaires de la conférence souhaite sans doute faire valoir ses nouveaux outils technologiques. On tente notamment de déterminer, en direct et en temps réel, la provenance des participants. Il faut simplement appuyer sur une télécommande pour indiquer son niveau de responsabilité au sein de l'entreprise et son secteur d'activité : finance, santé, construction, éducation, fonction publique, services aux entreprises, etc. Il n'y a aucune catégorie pour les arts et la culture! J'œuvre donc dans un secteur qui n'est pas suffisamment important pour être identifié. Moi qui commençais à me convaincre que nous sommes en mesure de contribuer à la quête de sens et de valeurs qui semble maintenant si pressante dans tous les autres secteurs...

Au cours de la pause suivant ce sondage qui m'a classé dans la catégorie « autre », je partage mes impressions avec deux participants à la conférence que je connais à peine, mais que je sais appartenir à mon secteur. Le directeur régional du ministère de la Culture, Robert Fortin, et le vice-président affaires publiques et sociales au Cirque du Soleil, Gaétan Morency, font le même diagnostic que moi : le secteur culturel ne vit pas la même crise de valeurs dont parlent les conférenciers, mais, par contre, il souffre d'un manque flagrant de reconnaissance. Nous émettons l'hypothèse que nous sommes peut-être en partie les artisans de notre propre malheur : nous avons tendance à rester entre nous, ce qui nous condamne à demeurer en marge de la société. Nous nous disons qu'il est plus que temps de faire savoir aux autres secteurs que nous existons et que nous pouvons être partie prenante des solutions aux problèmes de gestion et de mobilisation analysés dans ce colloque.

Ce bref échange sera l'amorce d'un tout autre type de chantier que celui dont j'étais parvenu à me soustraire pendant 48 heures, un chantier lancé sans plan précis, faute d'architectes et d'ingénieurs compétents et disponibles. L'intuition et la motivation allaient nous permettre de dessiner à plusieurs mains des esquisses préliminaires. La construction serait une œuvre collective et modulable en fonction de l'évolution de nos réflexions et des forces en présence. Ce chantier sans échéance fixe consisterait à faire émerger un nouveau leadership culturel à Montréal. Ce chantier est toujours en activité au moment de l'écriture de ces lignes. Et sans doute pour longtemps encore.

La genèse de Culture Montréal

Quelque temps après cette conversation impromptue dans le corridor d'un grand hôtel, nous convenons d'une initiative toute simple pour pousser plus loin la réflexion à peine entamée. Nous allons organiser des repas à la bonne franquette dans nos bureaux ou nos appartements pour favoriser des rencontres et des discussions sur

le rôle des milieux culturels dans la métropole. Il faut chercher à combler un déficit de leadership, mais il faut d'abord sonder les esprits et évaluer les volontés d'engagement. Les convives pressentis sont des acteurs culturels montréalais, artistes ou gestionnaires, qui veulent faire les choses autrement et qui sont susceptibles de s'intéresser à des problématiques plus territoriales que sectorielles ou disciplinaires.

Le noyau de base est vite constitué[57]. S'y grefferont des personnes de différents horizons. Il y aura certes des flottements dans la participation, mais les affinités constatées lors des premières rencontres suffisent pour nous lancer. Nous décidons de nommer et de structurer un peu plus la démarche en créant le Groupe Montréal Culture (GMC).

Nous énonçons dès le départ un souhait qui deviendra notre leitmotiv : le secteur culturel devrait chercher à contribuer à la société au lieu de rester campé sur une position revendicatrice. C'est en faisant la démonstration de sa volonté et de sa capacité à participer au développement économique, social et culturel que notre secteur sera reconnu et que ses besoins seront considérés et ses demandes appuyées par les autres. La ville nous apparaît comme le lieu propice pour prendre ce virage parce qu'elle permet une proximité et une collaboration quotidienne avec les autres acteurs du développement.

Les questions débattues au sein du GMC portent donc d'abord sur les relations du milieu culturel avec la ville. Il nous faut appréhender la réalité municipale. Nous lisons les nombreux rapports des comités consultatifs qui se sont penchés sur la situation économique et sociale de Montréal au cours des 20 dernières années. Nous souscrivons aux constats qui en ressortent sur le lent déclin de la métropole commencé il y a presque trois décennies.

Il faut se rendre à l'évidence : Montréal n'est plus la métropole du Canada depuis le début des années 1960, alors que Toronto émergeait comme la première ville canadienne. Montréal avait gagné ce statut en bonne partie grâce à ses infrastructures de transport et à une industrie lourde dont la croissance a été surstimulée par

la guerre, mais qui deviennent de plus en plus anachroniques et déclassées dans une économie moderne. Le secteur financier de la ville est décimé depuis quelques années par le déménagement de plusieurs sièges sociaux à Toronto et à Calgary. Les stratégies économiques mises de l'avant pour stopper le déclin de la ville ne fonctionnent que partiellement, ou pas du tout, faute de cohérence et de vision dans les interventions. L'aéroport Montréal-Mirabel et les installations olympiques sont les rappels bétonnés de cette réalité. Les prévisions que les démographes révisent à la baisse entraînent un réalisme peu emballant pour l'avenir de Montréal.

En ce début de l'année 1994, Montréal est tout au plus la métropole du Québec, par défaut. Une métropole déconsidérée, mal-aimée et isolée. D'ailleurs, les gens d'affaires doivent supplier les politiciens de reconnaître ouvertement que Montréal est la locomotive du Québec. Ils souhaitent que la métropole obtienne le titre de « ville internationale » et qu'on lui confère un statut linguistique spécial. David Powell, le premier président de la nouvelle Chambre de commerce du Montréal métropolitain[58], est cité dans *La Presse* : « Nos membres nous pressent d'être plus actifs, plutôt que réactifs, de prendre en main le développement de Montréal. Les meilleurs vendeurs à ce chapitre sont souvent les entrepreneurs qui mènent des affaires dans la ville[59]. »

L'économie, les institutions et la démographie de Montréal sont en transformation accélérée, mais il est encore très difficile d'apercevoir ne serait-ce qu'une lueur au bout du tunnel. Le gouvernement du Québec rationalise ses dépenses. Le couteau frotte sur l'os et ses raclements intimident ceux qui songeraient à lancer de nouvelles initiatives. On vient d'annoncer la fermeture imminente de sept hôpitaux. La région métropolitaine de Montréal occupe le dernier rang des 24 métropoles d'Amérique du Nord au chapitre de la création d'emplois. La pauvreté augmente et gangrène des quartiers où elle avait moins de prise autrefois, comme Villeray, Ahuntsic et Rosemont. Les ventes au détail stagnent, les faillites commerciales et personnelles sont à la hausse et l'endettement des

particuliers atteint des records historiques. Le portrait d'ensemble n'est pas très reluisant.

L'exception culturelle et communautaire

Malgré tout, Montréal se démarque toujours nettement des autres métropoles nord-américaines en raison du dynamisme exceptionnel de son secteur culturel et du caractère novateur de l'entrepreneuriat social et communautaire qui émerge dans ses quartiers. Cela dit, le leadership exercé au sein du secteur communautaire par Nancy Neamtan, du Regroupement économique et social du Sud-Ouest (RESO), et par Françoise David, de la Fédération des femmes du Québec, nous semble beaucoup plus affirmé que ce que nous observons au sein de notre propre milieu. Le leadership communautaire mobilise les gens et intervient. Il a un impact public, politique et social. On en aura la preuve en 1995 avec le succès de la marche Du pain et des roses[60], menée par Françoise David, puis avec la création en 1996 du Chantier de l'économie sociale[61], dirigé par Nancy Neamtan.

Le GMC est persuadé que le destin de Montréal peut être celui d'une métropole culturelle grâce à l'ébullition créative de ses artistes et à l'entrepreneuriat culturel exceptionnel qui s'y manifeste, notamment avec la montée des festivals et l'émergence du Cirque du Soleil comme entreprise de calibre mondial[62]. On insiste aussi sur la force de la chaîne culturelle montréalaise et de chacun de ses maillons que sont la formation, la recherche, la création, la conservation, la production, la diffusion et l'exportation. Nous invoquons l'argument du rayonnement exceptionnel des créations artistiques montréalaises sur la scène mondiale pour appuyer ce discours.

Mais nous admettons aussi d'emblée que si la ville continue de stagner sur le plan économique et d'être marginalisée sur le plan politique, sa vitalité culturelle va inévitablement péricliter. Il y a des limites à l'inventivité et à la résilience!

Quoi faire?

Nous nous attaquons donc aux questions du « quoi faire » et du « comment ». Comment faire stopper le déclin de Montréal et raviver son statut de métropole? Comment les milieux culturels peuvent-ils s'allier aux forces sociales, économiques et communautaires qui cherchent aussi à lui redonner un avenir? Comment peut-on prétendre que les milieux culturels montréalais doivent passer d'un mode de revendication à une attitude plus coopérative sans s'aliéner plusieurs leaders montréalais à la tête des syndicats et des associations qui s'intéressent d'abord et avant tout aux conditions de pratique des artistes?

Il n'est pas facile de formuler des réponses convaincantes à ces questions. Pendant deux ans, nous nous échangeons des textes et des livres. Nous étudions différents modèles de régénération urbaine dans lesquels le facteur culturel joue un rôle de fer de lance, comme à Boston, Pittsburgh, Bilbao, Glasgow et Dublin. Nous tentons aussi de cartographier le secteur culturel montréalais de façon à repérer des chefs de file pour donner l'impulsion à une dynamique de ce genre et la soutenir. Nos critères sont simples : nous cherchons des individus préoccupés par des enjeux qui dépassent leur seule organisation. Nous identifions les membres de conseils d'administration et les dirigeants des organismes culturels susceptibles de s'intéresser aux débats que nous voulons soulever.

Au fil des mois, nous développons un vocabulaire commun et des réflexes d'intervention. Nous étendons nos réseaux. Nous lançons et entretenons de multiples conversations avec des chercheurs. Nous tissons aussi des liens internationaux. Inévitablement, les milieux culturels et politiques tant montréalais que québécois commencent à remarquer l'existence du GMC et certains éléments de sa réflexion.

Mais pour éviter que ne s'installe un esprit de clique et, surtout, pour être conséquents avec nos intentions de changer les choses, nous décidons d'ouvrir et d'élargir la démarche.

Passer à l'action

Entre 1996 et 1999, le GMC organise quelques rencontres thématiques auxquelles participent chaque fois entre 100 et 150 acteurs du secteur culturel montréalais : artistes, dirigeants d'organismes, universitaires, experts et fonctionnaires culturels des gouvernements et de la Ville de Montréal. Pour souligner notre parti-pris en faveur d'un passage à l'acte, ces rencontres sont annoncées sous le nom de Forum d'action des milieux culturels du grand Montréal.

Les rencontres du Forum portent sur la définition du concept de métropole, sur le rayonnement international ou sur l'organisation municipale. On y invite des conférenciers susceptibles de faire avancer la réflexion et de provoquer des débats, comme c'est la pratique dans toutes les rencontres de ce type.

Mais dès le premier Forum[63], nous innovons en invitant directement les participants à faire des gestes concrets. On ne veut surtout pas transformer ce qui était devenu plus ou moins un club de discussion et de réflexion (le GMC) en démarche permanente de thérapie collective au sein du milieu culturel! Nous proposons donc une analyse de la conjoncture politique et nous identifions des événements et des dynamiques qui devraient être considérés comme des rendez-vous incontournables pour les milieux culturels. C'est ainsi qu'on décidera, par exemple, de participer à la préparation du Sommet sur l'économie et l'emploi du gouvernement du Québec dès le printemps 1996. Le premier ministre Lucien Bouchard[64] y a convié l'ensemble des acteurs de la société civile, notamment les dirigeants de grandes entreprises et d'associations patronales et de syndicats et les représentants des grands mouvements sociaux et communautaires. Mais il n'y a aucune délégation culturelle comme telle, ni même de projets spécifiquement culturels annoncés, si ce n'est l'idée de créer un nouvel événement touristique à Montréal qui deviendra le Festival Montréal en Lumière[65]. Il nous semble important de présenter un projet culturel emblématique au moment où on propose des choix de société qui auront un impact à long terme. On

décide donc de s'engager dans le Chantier de l'économie sociale présidé par Nancy Neamtan et on y développera le projet des Journées de la culture.

Lors d'une autre réunion du Forum, on décide de participer à des consultations sur l'organisation métropolitaine et à la mise en place de mécanismes de concertation comme le Conseil régional de développement de l'île de Montréal (CRDÎM). Nous sommes très conscients de l'importance des réseaux auxquels les participants au Forum peuvent avoir accès. Le leadership se mesure aussi en fonction de l'influence.

La préparation et l'animation des rencontres du Forum obligent le GMC à élargir sa composition et à approfondir sa réflexion stratégique. Plusieurs personnes collaborent avec nous et apportent leur expérience et leur perspective. Il nous faut articuler une pensée et pratiquer l'art de la persuasion et de la mobilisation. La réponse spontanée d'un bon nombre d'acteurs culturels montréalais est très positive. On sent chaque fois un besoin de débattre de ces questions qui nous touchent. On sent surtout un besoin de se coaliser pour s'inscrire dans les grands débats urbains, économiques et sociaux auxquels le milieu culturel est trop rarement convié ou auxquels il n'a pas le réflexe de s'inviter.

Quel leadership?

Chaque réunion du Forum donne l'occasion d'émettre des idées et de formuler de nouvelles propositions. Certaines font leur chemin, mais plusieurs bonnes idées s'évanouissent tout simplement parce que nous ne sommes pas assez bien organisés pour les mettre en œuvre. Les questions des mécanismes de suivi et du leadership reviennent de plus en plus souvent sur le tapis.

Toutefois, les membres du GMC plaident en chœur pour une démarche organique. Nous opposons la logique des réseaux aux formes d'organisation hiérarchiques ou électives. On ne veut surtout pas s'embourber dans les structures et les processus décisionnels

formels. Sachant que le milieu culturel est divisé et très compétitif, on pressent que son unité ne pourrait se réaliser qu'au prix de compromis qu'on ne souhaite pas considérer. On cherche de nouveaux modèles. On prône l'émergence d'un leadership rotatif qui se cristalliserait en fonction des circonstances, des expertises et des talents requis et disponibles. On souhaite s'inspirer du type de leadership et de la morphologie organisationnelle des nouveaux mouvements sociaux. On observe la montée des altermondialistes et les coups d'éclat du mouvement écologiste en plein essor et on s'intéresse aux nouvelles formes d'organisation et de communication qui en surgissent. On veut provoquer un élan de changement au sein des milieux culturels montréalais et non créer une nouvelle structure.

Mais ce discours idéaliste et spontanéiste atteindra ses limites à l'aube de l'an 2000. Nous frappons un mur! La difficulté d'assurer la continuité entre les rencontres épisodiques du Forum est patente. Même celles et ceux qui se sont associés depuis le début au Forum d'action des milieux culturels commencent à douter de sa pertinence et de son efficacité. Il y a un risque de démobilisation et de dispersion des forces. Certains évoquent l'idée de créer un nouveau parti politique municipal qui serait à la culture ce que les Verts sont à l'environnement!

Il nous faut passer à une forme d'organisation plus évoluée et plus efficace. Le temps presse.

Concertation et organisation : un passage obligé et salutaire

Le GMC décide donc de collaborer étroitement avec le Collège arts et culture du Conseil régional de développement de l'île de Montréal (CRDÎM), l'instance officielle de concertation territoriale mise en place et financée par le gouvernement du Québec. Le plan stratégique du CRDÎM prévoit déjà la création d'un réseau culturel montréalais et nous proposons d'y collaborer.

Cette collaboration sera d'une importance déterminante pour la suite des choses. Le Collège regroupe plusieurs dirigeants culturels déjà engagés dans une réflexion sur les enjeux territoriaux. Il sera élargi avec l'arrivée du GMC et de quelques personnes qui se sont illustrées dans des actions décidées par le Forum d'action des milieux culturels. Il y a donc beaucoup d'expertises et de personnalités fortes réunies autour de la table. Cette nouvelle alliance nous donne aussi accès à une enveloppe budgétaire pour embaucher une chargée de projet qui sera logée dans les bureaux du CRDÎM et qui bénéficiera d'un soutien logistique de base pendant deux ans.

Nous rompons donc avec l'informel, le spontané et l'organique. Nous entrons sur le territoire de la concertation et de l'organisation.

Pour un rassemblement des milieux culturels montréalais

En janvier 2001, nous embauchons la coordonnatrice du projet Culture Montréal, une jeune artiste en arts visuels et médiatiques qui possède déjà une expérience d'organisatrice culturelle. Eva Quintas connaît bien le milieu montréalais de l'émergence artistique auquel elle appartient et s'identifie. Une de ses contributions les plus importantes quant à l'esprit de la démarche en cours tient à sa position critique face aux grands organismes et aux associations qui occupent le haut du pavé du système culturel, comme l'École nationale de théâtre, la Place des Arts, le Musée des beaux-arts, la Cinémathèque, le Cirque du Soleil ou l'Union des artistes. En effet, c'est de cet univers que proviennent tant les membres du Collège que les nouveaux venus issus de la mouvance du GMC. Eva Quintas nous tiendra souvent sur le qui-vive, en assimilant certaines de nos positions à celles d'une élite culturelle et générationnelle dont nous voulons pourtant nous démarquer. Ce sera profitable, comme l'est toujours la pensée critique.

Au printemps 2001, nous annonçons la tenue de 12 rencontres d'idéation et de consultation avec des professionnels du théâtre, de la danse, de la musique, de l'architecture et du développement urbain,

de l'histoire et du patrimoine, des arts visuels, des arts médiatiques, du cinéma et de la télévision, de la littérature et de l'édition, du multimédia et des nouveaux médias, des industries du disque et du spectacle, des pratiques interdisciplinaires et interculturelles. Nous tenterons d'ausculter différentes composantes du secteur culturel de la ville. Près de 150 personnes acceptent notre invitation à triturer un document martyr intitulé *Culture Montréal : pour un rassemblement des milieux culturels de Montréal*[66].

Chacune des rencontres commence par l'exposé de quelques constats relatifs à la faible participation des milieux culturels dans les grands débats et les mouvements qui façonnent la ville. Pour changer cet état de fait, on propose que les artistes et les travailleurs culturels s'intéressent aux questions de l'identité, du patrimoine, de la création artistique dans la ville, de la citoyenneté, de l'urbanisme, de la gouvernance métropolitaine et des nouveaux modes de financement de la culture. On sollicite aussi les avis sur le projet de créer une organisation citoyenne, non partisane, fondée sur des idées, proposant une vision large de développement culturel pour Montréal et s'intéressant à tous les grands enjeux collectifs de la nouvelle ville. La structure et le mode de fonctionnement organisationnels envisagés se veulent souples, flexibles et inclusifs. La formule d'adhésion devrait refléter une ouverture à tous les milieux et à toutes les personnes interpellées par le développement culturel.

Chacune des rencontres permettra d'ajuster nos propositions et de nuancer nos affirmations. Mais nous sentons un fort courant en faveur de l'approche envisagée. Montréal pourrait bien être à la fine pointe de la nécessaire reconfiguration des rapports entre les professionnels de la culture et les citoyens dans une métropole.

Le 20 juin 2001, nous convoquons une assemblée plénière au Marché Bonsecours dans le Vieux-Montréal pour rendre compte des résultats du processus de consultation et pour envisager la suite des choses. Les débats sont quelque peu houleux. Certains participants voient d'un mauvais œil la création éventuelle d'un organisme dont la mission ne serait pas d'abord revendicatrice, dont l'adhésion ne

serait pas limitée aux seuls professionnels et dont le fonctionnement ne serait pas calqué sur le modèle de représentation et de délégation qui prévaut depuis longtemps dans le milieu associatif. Culture Montréal n'existe pas encore et bouscule déjà des habitudes et des comportements bien ancrés dans le milieu culturel québécois.

Mais en dépit des inquiétudes et des oppositions exprimées, la plénière se conclut par un vote majoritairement favorable à la création d'un rassemblement des milieux culturels. Les contours de la plate-forme et le principe d'une formule d'adhésion individuelle et ouverte sont avalisés. On vote aussi en faveur de la tenue d'un Sommet de la culture prévu pour octobre 2001. Ce sommet devrait être l'occasion de discuter d'un plan stratégique et d'adopter la proposition de créer Culture Montréal.

Il faut dire que le contexte politique qui prévaut alors incite au regroupement des forces. En effet, le gouvernement du Québec vient d'adopter la loi 170 décrétant la fusion des 29 municipalités de l'île de Montréal en vue de créer une grande métropole, sans oublier les élections municipales du 4 novembre 2001. Tout nous porte à croire que nous sommes à la veille d'un rendez-vous historique. Montréal s'apprêterait à renouer avec son destin de métropole. Les enjeux culturels pourraient être mis à l'avant-scène si nous nous organisons.

La culture au sommet

Le 10 octobre 2001, le Sommet de la culture de Montréal s'ouvre dans la grande salle de l'Organisation de l'aviation civile internationale (OACI). Le comité organisateur n'a pas choisi ce lieu au hasard : c'est le propre d'une métropole d'abriter des organismes internationaux.

Le contenu de l'annonce que nous avons fait circuler depuis la rentrée et publié dans les journaux a été remarqué et a fait beaucoup jaser dans le milieu culturel. Sous le titre non équivoque « La culture, c'est l'affaire de tous! », nous avons annoncé un événement gratuit ouvert à toute personne intéressée par la culture et le développement

de Montréal. Nous invitions les gens à participer à un forum pour adopter un plan d'action pour la culture à Montréal et pour créer une organisation capable de le concrétiser : Culture Montréal. Nous avons aussi annoncé une réflexion sur la culture, la ville et le citoyen et une présentation de modèles internationaux de villes culturelles. Finalement, nous avons annoncé que le sommet serait l'occasion d'entendre Pierre Bourque et Gérald Tremblay, les candidats à la mairie, défendre leur point de vue sur le rôle de la culture dans la nouvelle ville de Montréal. Tout un programme pour une seule journée! Nous espérons ne pas rebuter les gens.

Notre approche s'est avérée la bonne. Environ 400 personnes ont répondu à l'appel et nous ne connaissons pas la moitié d'entre elles. Nous sommes enfin sortis du cercle restreint des habitués! La foule qui se presse pour s'inscrire au Sommet est différente de celle qui fréquentait nos consultations du printemps passé ou le Forum d'action des milieux culturels. Les questions et les interventions de la salle nous le confirmeront dans quelques heures. Il y a là des enseignants, des propriétaires de bar, des amateurs d'art, des retraités, des musiciens de la scène alternative et des fonctionnaires culturels provenant des villes qui seront bientôt amalgamées pour former la nouvelle métropole. Il y a, ce matin-là, dans l'enceinte de l'OACI, des gens de différentes générations et qui reflètent à l'évidence la diversité montréalaise. Il y a aussi bien sûr un bon nombre de professionnels œuvrant dans le secteur culturel, dont plusieurs figures connues comme Pierre Curzi, le président de l'Union des artistes. Il y a de la fébrilité dans l'air.

Le discours d'ouverture est prononcé par Robert Palmer, un expert culturel international qui occupe, à cette époque, la fonction de directeur de Bruxelles 2000, capitale européenne de la culture. S'appuyant sur sa vaste expérience internationale et sur sa participation à de nombreuses tentatives de repositionnement de villes grâce à des stratégies culturelles, Robert Palmer est assez catégorique. Il affirme que peu importe notre analyse de la situation de la culture à Montréal, peu importe le résultat des élections imminentes, peu importe la forme de

l'organisation que nous choisirons de créer, nous ne réussirons qu'à condition de bien nous ancrer dans notre réalité et notre identité distinctives. Nous pouvons nous inspirer de ce qui se fait ailleurs, mais nous devons trouver notre propre voie. La discussion qu'il provoque est passionnante. Déjà, on entrevoit que Culture Montréal sera internationaliste tout en étant en phase avec la réalité locale.

En fin de matinée, on présente en plénière la mission et la structure organisationnelle proposées pour Culture Montréal avant qu'elles fassent l'objet de discussion en ateliers. La proposition de Culture Montréal s'articule autour de trois grands objectifs : 1) l'accès à la culture pour tous les citoyens de la ville; 2) la prise en compte de la culture dans tous les aspects du développement de la ville; 3) l'affirmation de Montréal comme métropole culturelle internationale. Pour assurer la mise en œuvre permanente de ce programme, on propose que Culture Montréal rassemble, informe et sensibilise les gens, et intervienne publiquement. La structure organisationnelle retenue doit favoriser l'engagement citoyen et individuel. Tout le monde pourra être membre à condition d'adhérer aux objectifs de Culture Montréal et d'acquitter sa cotisation. Pour que le fonctionnement soit le plus démocratique possible, les dirigeants seront élus directement par les membres et non par des collèges électoraux.

Les discussions en ateliers et en plénière sur le contenu du programme et les modes d'intervention se déroulent bien. Des tensions prévisibles s'expriment autour de la définition de la culture. Certains craignent qu'une conception aussi large entraîne une dilution des enjeux spécifiques au secteur culturel. Au terme des débats, on convient que la plate-forme proposée et les moyens de la déployer sont certes perfectibles, mais qu'ils suscitent une forte adhésion.

Les débats seront beaucoup plus difficiles, et même acrimonieux par moment, en ce qui a trait à la structure organisationnelle proposée. Certains représentants des associations professionnelles nationales argumentent avec force que Culture Montréal ne doit pas être une organisation aussi ouverte. Ils craignent que l'inclusion des citoyens et le ralliement éventuel de leaders des milieux

socioéconomiques finissent par marginaliser les revendications pour l'amélioration des conditions de vie et de pratique des artistes. Ils souhaitent la mise en place d'une structure territoriale qui ne soit représentative que des intérêts professionnels du secteur culturel. Évidemment, nous répliquons que ce serait en contradiction avec le programme et les objectifs mêmes de Culture Montréal. Nous soulignons aussi qu'il existe déjà un grand nombre d'associations dont le but est de défendre les droits de leurs membres. Culture Montréal reconnaîtra leur contribution et collaborera avec ces organisations chaque fois que ce sera pertinent, mais nous plaidons avec passion pour un nouveau modèle, pour une approche citoyenne engagée. Ce plaidoyer trouve un écho positif auprès d'une grande majorité des participants, même si certains restent sur leurs positions. Ce qui n'empêchera pas les participants au Sommet de la culture de voter massivement en faveur du principe de la création de Culture Montréal.

Une naissance attendue

Dans les mois qui suivent cet acte de fondation symbolique, plus de 200 membres fondateurs de Culture Montréal se regroupent en huit comités pour développer sa plate-forme en approfondissant des sujets comme l'émergence, la relève, l'éducation, l'identité, la démocratie, la vie économique, les projets artistiques pour animer la nouvelle ville et la réorganisation municipale. Un fort vent de renouveau souffle. On évoque avec enthousiasme Porto Alegre[67] pour saluer les espoirs que suscitent cette démarche et l'esprit citoyen et inclusif qui la caractérise.

Le comité organisateur continue son travail jusqu'à l'assemblée officielle de fondation qui se tient le 28 février 2002. Dans la lettre publique de convocation, on rappelle que « le Sommet de la culture a appuyé le projet de créer une organisation ouverte, transdisciplinaire, transculturelle, dont la structure doit être aussi mouvante que l'est le phénomène culturel lui-même... » On précise aussi que « Culture Montréal est une invitation à la convergence,

au décloisonnement et au dépassement des enjeux disciplinaires et corporatifs propres à chaque secteur, afin de porter la culture comme facteur d'enrichissement collectif. »

Au moment de son assemblée de fondation, Culture Montréal compte 325 membres en règle. Une quarantaine d'entre eux se présentent aux élections pour les 17 postes libres. Le premier conseil d'administration est formé d'une majorité de personnes qui ne s'étaient jamais rencontrées avant la création du nouvel organisme[68], même si la plupart occupent des emplois au sein du secteur culturel.

La nouvelle de la création de Culture Montréal se répand comme une traînée de poudre. L'originalité et l'ouverture de sa plate-forme intriguent et intéressent. Dans les trois mois qui suivent mon élection à la présidence, je prononcerai cinq communications majeures dans des colloques à Montréal, Toronto et Moncton. Un de ces colloques, organisé par la Chambre de commerce du Montréal métropolitain, est intitulé « Montréal 2017 : une cité du monde de 375 ans ». En y participant, nous réalisons que cet organisme regroupant les milieux économiques de la ville s'apprête à prendre un virage culturel.

En peu de temps, nous recrutons de nouveaux membres du secteur culturel, mais aussi dans les milieux communautaire et des affaires. Le discours de Culture Montréal porte. Les médias s'y intéressent. Les politiciens aussi.

Le baptême du feu pour Culture Montréal

Ainsi, au début du mois de mai 2002, le maire de Montréal, Gérald Tremblay, me demande de présider la délégation culturelle à l'occasion du Sommet de Montréal qui aura lieu les 4, 5 et 6 juin 2002 et qui vise à établir de grandes priorités pour la nouvelle ville. C'est une délégation très forte et... relativement œcuménique. Elle regroupe en effet un grand nombre de leaders culturels de la ville[69] dont quelques-uns se sont opposés ouvertement à la fondation de Culture Montréal en créant un organisme parallèle qui tente de prendre son envol : le Conseil de la culture de Montréal. Qu'à cela ne tienne! C'est l'occasion

d'essayer de convaincre tout le monde de la nécessité de développer un discours commun capable d'intégrer toutes les nuances souhaitées. Nos divergences ne sont pas si fondamentales. Nous devons être unis si nous voulons influencer le destin de la nouvelle métropole.

Lors de sa première réunion tenue à la fin du mois de mai, la délégation culturelle convient d'articuler ses interventions au Sommet de Montréal à partir de cinq grands thèmes : la métropole culturelle, le développement de la vie culturelle, la diversité culturelle, la démocratisation culturelle et la démocratie participative. Les membres de la délégation décident aussi de défendre au moins quatre grands projets : la Cité des arts du cirque, le Quartier des spectacles, l'augmentation significative du budget, du mandat et de l'indépendance du Conseil des arts de Montréal et, enfin, l'amélioration du réseau des bibliothèques, des maisons de la culture et des centres culturels à la grandeur de l'île.

Dans le communiqué de presse émis au lendemain de cette rencontre, Culture Montréal déclare : « Dans le contexte de ce Sommet, il faut privilégier une approche globale et ne pas s'enferrer dans les détails ou s'enfermer dans une logique sectorielle étroite. Il faut miser sur un travail patient d'explication, faire preuve d'écoute et conclure des alliances avec les autres délégations qui sont aussi là pour construire la nouvelle ville. La délégation compte tout ce qu'il faut d'expertise, de talent et de passion pour que nous soyons en mesure de faire émerger la vision d'une métropole culturelle dynamique, inclusive et capable d'affirmer notre présence à l'échelle internationale ».

Le Sommet de Montréal regroupe plus de 1 000 personnes provenant de 27 arrondissements et réunies au sein de 14 délégations représentant tous les secteurs d'activité et segments de la population. L'exercice consiste à dégager des priorités pour la nouvelle Ville de Montréal résultant des fusions municipales.

Mais le processus d'élaboration de cet événement a été long et quelque peu chaotique. Le scepticisme des journalistes à l'endroit de l'entreprise risquée que pilote le maire Tremblay est évident[70]. Le Sommet sera finalement un exercice de mobilisation réussi. Et la

délégation culturelle n'a pas été étrangère à ce succès. En effet, elle est parvenue à jouer un rôle actif et rassembleur lors du Sommet de 2002. Sa présence a été appréciée par les autres délégations et par les observateurs politiques présents. Ses prises de position et son travail ont été largement reflétés dans les médias d'information. Le concept de Montréal comme métropole culturelle a passé la rampe. Le projet de créer un Quartier des spectacles a rallié l'adhésion des milieux économiques, sociaux et politiques. Nous sommes aussi intervenus dans des débats sur l'aménagement du territoire, l'éducation, le logement et la sécurité.

La dynamique d'apprivoisement et de coalition qui prévaut durant les trois journées que dure ce Sommet nous permet de jeter les bases d'alliances durables avec les délégations du monde des affaires, du développement communautaire, etc. Ces alliances seront consolidées de diverses manières dans le sillage du Sommet, notamment dans l'instance de suivi créée par le maire et regroupant une trentaine de personnes qui avaient agi comme chefs des délégations sectorielles pendant le Sommet.

Une catalyse des leaderships

Le succès incontestable remporté par la délégation culturelle pèsera très lourd dans la balance à l'heure de régler les différends avec les opposants de la première heure à la création de Culture Montréal qui se sont regroupés dans le Conseil de la culture de Montréal. Tout comme la décision de la ministre de la Culture, Diane Lemieux[71], d'accorder une première subvention de fonctionnement à Culture Montréal.

À peine deux mois après le Sommet de Montréal, un processus de médiation orchestré par André Gamache du CRDÎM se conclut par la signature d'une entente de principe entre le Conseil de la culture et Culture Montréal. Cette entente réconcilie l'approche résolument citoyenne de Culture Montréal et la volonté arrêtée du Conseil de la culture d'obtenir la garantie d'une présence majoritaire

de professionnels à notre conseil d'administration. La plate-forme de Culture Montréal et le principe de l'adhésion individuelle restent intacts, mais nous acceptons que la majorité simple des élus au conseil d'administration soit issue des rangs professionnels. Le compromis est honorable. Le Conseil de la culture de Montréal se dissout et invite ses membres à rallier Culture Montréal à la veille de sa deuxième assemblée générale qui a lieu en février 2003. La plaie ouverte de la division des milieux culturels professionnels de la métropole est refermée et cautérisée. La guérison peut commencer.

Le capital de crédibilité accumulé par Culture Montréal en moins d'une année d'existence est important. Il en fait un interlocuteur recherché à l'échelle de la ville, mais aussi par toutes les instances qui traitent avec Montréal, comme les gouvernements et même certains réseaux internationaux.

Culture Montréal ne cherche pas à défendre des intérêts propres à ses membres. Il défend l'idée d'une ville misant sur la culture comme secteur d'activité majeur et comme dimension de sa citoyenneté et de son développement. C'est ce positionnement qui lui permet de catalyser les leaderships au lieu de tenter d'exercer lui-même un pouvoir quelconque ou de revendiquer une légitimité de fait. Culture Montréal ne se substitue pas à quelque autre organisme. Il n'usurpe aucune responsabilité ou prérogative. Il n'agit pas au nom et à la place d'un secteur. Il est le véhicule ouvert et accessible d'un grand mouvement de fond qui favorise une réinvention de la métropole par les arts et la culture tels que créés, exprimés, partagés et vécus sur son territoire imaginaire, identitaire et physique.

En raison de sa mission et de sa morphologie, Culture Montréal n'a pas d'autre choix que de donner priorité à l'autorité de l'argument sur l'argument de l'autorité. C'est un lieu de débat et de réflexion. C'est aussi, sinon surtout, un outil conçu pour l'action collective. Nous aurons l'occasion d'apprendre à nous en servir dans toutes sortes de circonstances dans les quatre années qui suivront.

En effet, la nouvelle Ville de Montréal traversera des zones de turbulences qui nous obligeront à peaufiner nos modes d'intervention,

à nous coaliser avec d'autres regroupements et à préciser divers aspects de notre mission. Les défusions municipales de 2004, la forte décentralisation subséquente des pouvoirs de l'ancienne Ville de Montréal vers les arrondissements, tout comme les changements de gouvernements à Québec et à Ottawa, nous amèneront à ajuster et à adapter notre discours et à développer de nouveaux arguments sans renoncer à nos idéaux.

Depuis la création de Culture Montréal, nous multiplions les mémoires, les discours, les interventions dans les médias, l'organisation de colloques locaux et internationaux, les publications imprimées ou électroniques ou des initiatives comme la recherche-action avec Richard Florida, en 2004[72].

Mais les interventions politiques et les actions de communication ne sont que la partie la plus visible de ce que nous faisons. Le travail de terrain se développe et c'est ce qui va donner à l'organisme ses racines. Grâce à l'engagement de ses membres dans des comités de travail soutenus par une petite équipe permanente, Culture Montréal sillonne les arrondissements de la ville pour repérer, soutenir et faire connaître les initiatives les plus prometteuses. Nous participons à l'élaboration d'une politique culturelle pour la Commission scolaire de Montréal. Nous sommes invités à des journées pédagogiques dans des écoles de quartier pour animer les débats sur les projets culturels. En 2003, nous sommes appelés en renfort pour soutenir le travail des Corporations de développement économique communautaires (CDEC) dont le financement est menacé. L'année suivante, nous soutenons la lutte pour empêcher la fermeture du programme de musique à l'école secondaire Pierre-Laporte. Nous nous engageons aussi dans le mouvement pour empêcher la délocalisation des ateliers d'artistes qui sont aménagés dans l'ancienne usine Grover. Nous nous intéressons aussi de près aux projets immobiliers qui sont en gestation partout sur le territoire afin de contribuer à les bonifier dans une logique de développement culturel intégré[73].

Culture Montréal apprend à combiner ce travail de proximité avec des interventions dans le débat public et une présence active sur la scène politique.

L'adoption d'une politique de développement culturel sans les moyens requis

À l'été 2005, la Ville adopte sa première politique de développement culturel. C'est l'aboutissement d'un long processus qui a engagé non seulement les milieux culturels, mais aussi les milieux socioéconomiques. Des consultations publiques ont permis aux citoyens de s'exprimer et d'apporter leur contribution.

La préparation de cette politique a mobilisé les membres de Culture Montréal des balbutiements de ce processus à la toute fin. Elle est devenue le fil conducteur de nos actions pendant trois ans. Il faut dire que nous avions annoncé clairement nos couleurs et pris des engagements dans ce sens au lendemain du Sommet de Montréal.

En effet, dans une lettre aux éditeurs parue dans *Le Devoir* le 3 septembre 2002 sous le titre « Montréal a besoin de leadership », j'affirme :

> Le processus d'élaboration et de mise en œuvre de la politique culturelle est tout aussi important que ses contenus pour ne pas qu'elle devienne une déclaration de bonnes intentions jetée en pâture aux artistes et aux citoyens préoccupés de culture. Plus large sera la consultation avant d'en arrêter les contours, meilleures seront les chances d'ancrer cette politique dans la réalité et de susciter des appuis provenant de secteurs qui ne se sentent pas encore interpellés par le développement culturel. Il est essentiel que cet exercice en soit un de démocratie et non de bureaucratie. L'approche citoyenne doit prévaloir à toutes les étapes. Les élus doivent être présents et engagés, les fonctionnaires et les experts mobilisés, les artistes et leurs associations consultés, sans perdre de vue l'importance de la société civile et la participation directe des citoyens.

Il faut aussi se méfier de l'utilitarisme comme du clienté-lisme qui consisterait à fractionner la politique culturelle pour la réduire à certaines de ses retombées souhaitables. Que le Service de la culture soit renforcé et que le Conseil des arts soit doté des moyens que commande sa mission, c'est essentiel! Que les conditions de création et de diffusion soient bonifiées, c'est excellent! Que le tourisme soit stimulé, c'est tant mieux! Que les investissements étrangers soient attirés, c'est formida-ble! Mais la finalité globale de la politique culturelle, celle de créer un cadre de vie épanouissant pour tous les citadins, ne doit jamais être perdue de vue.

Nous avons dû revenir publiquement à la charge quelques mois plus tard, soit en novembre 2002. Dans un éditorial paru dans le bulletin électronique de Culture Montréal, nous écrivions :

Les milieux culturels sont toujours dans l'attente de gestes concrets de la part de la Ville. Bien que le Sommet de Montréal ait été l'occasion d'une affirmation publique sans précédent du rôle de la culture comme vecteur fondamental de développement de la ville et en dépit de l'attention médiatique et des alliances stratégiques suscitées par la délégation culturelle, les lendemains de cet exercice nécessaire sont assez difficiles. En effet, les échos qui nous parviennent des délibérations au plus haut niveau de l'administration municipale ne sont guère rassurants. La Ville se déclare sans argent, les arbitrages entre les fonctions centrales de la Ville et les arrondissements sont déchirants, les négocia-tions pour la conclusion du fameux contrat de ville se dérou-lent dans un contexte d'anorexie budgétaire appréhendée et le gouvernement fédéral se fait attendre dans plusieurs des projets à connotation culturelle évoqués à l'occasion du Sommet de Montréal. Dans un tel contexte, on imagine que les justifications sont faciles à élaborer pour reporter des décisions concrètes en faveur d'un véritable développement culturel....

La conclusion de cet éditorial est on ne peut plus claire : « Si les artistes et leurs organisations devaient être éconduits une fois

encore par cette ville qui leur doit une grande partie de sa renommée et de sa qualité de vie, nous aurions tous manqué un rendez-vous avec l'histoire. »

Une des étapes charnières menant à l'adoption de la politique culturelle a été le dépôt, en juin 2003, d'un énoncé de politique culturelle par un groupe-conseil présidé par Raymond Bachand[74]. Incidemment, le hasard faisant parfois bien les choses : Raymond Bachand deviendra quelques années plus tard ministre responsable de la région de Montréal dans le gouvernement Charest et participera à ce titre à la préparation du *Rendez-vous novembre 2007 – Montréal, métropole culturelle* dont je traiterai plus loin.

Le résultat du travail accompli par le groupe-conseil est impressionnant. On laisse entrevoir la trajectoire que peut emprunter Montréal à l'heure de la mondialisation et de l'émergence des économies basées sur le savoir et les compétences. On identifie aussi cinq priorités, soit la consolidation des bibliothèques publiques, l'indépendance et le financement du Conseil des arts, l'embellissement urbain, la synergie de la ville avec les milieux culturels et l'organisation municipale interne de façon à harmoniser ses interventions culturelles. On donne aussi un ordre de grandeur des moyens financiers requis pour y arriver. Cet énoncé va aider à relancer et à approfondir les débats et les consultations qui précéderont l'adoption de la politique culturelle.

Objectivement, la politique de développement culturel adoptée en 2005 place Montréal dans le peloton de tête des villes culturelles de la planète sur le plan philosophique. Les grands principes d'accès à la culture, de valorisation du patrimoine et du design, de soutien à la création et du vivre-ensemble interculturel sont affirmés haut et fort dans une langue fluide. Ils sont déclinés avec clarté et intelligence. Les pistes d'action retenues sont conformes aux intentions de la politique. Le document de la politique est aussi bien présenté; le graphisme et les photos rendent hommage au génie créatif des Montréalais.

Mais les perspectives de mise en œuvre sont des plus modestes. La politique n'est pas accompagnée d'investissements et d'engagements de dépenses supplémentaires. Aucune augmentation pour le Conseil

des arts de Montréal n'est prévue. La Ville ne s'engage qu'à solliciter l'aide des gouvernements.

Sommes-nous condamnés à n'être qu'une métropole culturelle sur papier recyclé? La question est sur toutes les lèvres au sein des milieux culturels et même au-delà.

L'Hôtel de Ville est sans le sou et de plus en plus exsangue. Montréal ploie sous la lourde charge des structures administratives qu'une décentralisation pensée à la va-vite vient d'augmenter. Moins d'un an après les défusions, le sort réservé aux plans, aux politiques et aux grands outils que la métropole vient de se donner en réponse aux demandes de la société civile est pour le moins incertain. Qu'adviendra-t-il de la Charte montréalaise des droits et responsabilités qui est maintenant prête pour adoption, de la nouvelle Politique du patrimoine, de l'Office de consultation publique de Montréal et des stratégies de développement économique élaborées dans le sillage du Sommet de 2002?

À l'échelle régionale, la dynamique métropolitaine arrive rarement à dépasser les consultations, les rapports, les stratégies de marque sans lendemain et les déclarations d'intention grandiloquentes. Au Québec, la décentralisation reste timide et difficile.

En 2005, nous sommes bien loin de l'enthousiasme qui régnait à la clôture du Sommet de Montréal trois ans plus tôt. Les éditorialistes et certains leaders économiques composent de nouveaux couplets pour la complainte sur l'immobilisme qui revient hanter Montréal comme une ritournelle obsédante qu'elle ne parvient pas à faire taire. La métropole culturelle est de nouveau en proie au doute sur son avenir. Les musiciens de l'Orchestre symphonique sont en grève. Les syndicats d'enseignants viennent d'annoncer un autre boycottage des sorties culturelles scolaires comme moyen de pression pour faire avancer leurs négociations collectives. Des tentatives pour sauver le Festival international des films du monde de Montréal d'un naufrage annoncé depuis trop longtemps font les manchettes, et cela n'augure rien de bon.

Les élections municipales auront lieu dans quelques mois à peine. Le maire Tremblay veut s'y représenter en promettant de ne pas augmenter les taxes. L'heure n'est ni aux grandes ambitions, ni aux grandes promesses. La campagne électorale portera sur la propreté et l'élimination des nids-de-poule que nous laissent inévitablement en cadeaux les hivers montréalais.

Les élections municipales de 2005 : s'extraire des nids-de-poule

Au cours de l'été 2005, Culture Montréal prépare activement la rentrée automnale. On vient d'embaucher une nouvelle directrice générale, Anne-Marie Jean[75]. Elle a fait ses classes dans les cabinets politiques à Ottawa avec la nouvelle PDG de la Chambre de commerce du Montréal métropolitain, Isabelle Hudon. Anne-Marie travaille depuis quelques années dans le milieu montréalais de la production télévisuelle où elle s'est occupée d'émissions d'affaires publiques. Elle connaît bien les intervenants de la scène politique et est familiarisée avec les rouages médiatiques. Comme elle n'a pas été directement associée à l'émergence de Culture Montréal, elle pourra d'autant plus facilement réparer les ponts qui ne l'ont pas encore été avec certaines associations du milieu culturel québécois. Culture Montréal compte alors 600 membres. Son programme s'est enrichi à l'occasion des travaux précédant l'adoption de la politique culturelle. Ses alliances avec les forces vives de la ville sont nombreuses et diversifiées. Elles ont été testées dans l'action à plusieurs reprises.

Le 10 octobre 2005, après avoir consulté nos membres et les associations du secteur culturel, nous publions un programme en 10 points pour les élections montréalaises et nous demandons aux candidats d'y réagir. Elle présente les propositions suivantes :

1. mettre en œuvre immédiatement et intégralement la Politique de développement culturel et la Politique du patrimoine adoptées par la Ville de Montréal en 2005;
2. investir dans la créativité artistique en finançant adéquatement le Conseil des arts de Montréal;

3. améliorer les infrastructures culturelles de Montréal;
4. aménager le territoire avec respect, intelligence et vision;
5. inscrire l'interculturalisme au cœur de la vie urbaine;
6. valoriser l'émergence et la relève artistique;
7. démocratiser encore davantage l'accès aux arts et à la culture;
8. tenir compte de la contribution des arts et de la culture dans le développement économique et social à l'échelle de la ville et de chacun de ses arrondissements;
9. intégrer pleinement les arts et la culture dans les stratégies de développement métropolitaines;
10. organiser un sommet *Montréal, métropole culturelle* en 2007.

Nous avons inclus la dixième proposition parce que nous sommes convaincus qu'il faudra sans faute un exercice de mobilisation extraordinaire pour que les gouvernements s'intéressent davantage au développement de la métropole culturelle. Tous les exemples internationaux nous le confirment : aucune ville ne peut atteindre le statut de métropole culturelle sans l'appui massif de l'État.

Pour nous assurer que nos propositions ne restent pas lettre morte, nous avons entrepris des démarches pour que se tienne un débat public mettant en présence les candidats à la mairie. Les négociations sont ardues. Il faudra beaucoup insister, car les enjeux culturels sont complètement passés sous silence dans la campagne qui prendra fin trois semaines plus tard. Mais nous insistons. De guerre lasse, les organisateurs politiques acceptent notre demande, mais l'assemblée devra se tenir aux aurores.

Le 2 novembre à 7 h 30, plus de 200 personnes et une nuée de journalistes se retrouvent autour d'un café matinal au Théâtre Corona, dans le sud-ouest de Montréal, pour la seule assemblée publique de la campagne qui mettra en présence les candidats à la mairie à l'occasion d'un débat sur les enjeux culturels. Les trois candidats – Richard Bergeron, Pierre Bourque et Gérald Tremblay - réagissent aux propositions soumises par Culture Montréal. Chacun y va de ses priorités, mais tous prennent l'engagement d'organiser le Sommet Montréal, métropole culturelle en 2007 s'ils sont portés au pouvoir.

Le 7 novembre 2005, Gérald Tremblay est reconduit à la mairie de Montréal pour un deuxième mandat avec 53 % des voix. Son parti remporte aussi les mairies de 14 arrondissements.

Prendre rendez-vous avec le destin

Dès le début de 2006, Culture Montréal est à pied d'œuvre pour que le maire donne suite à l'engagement d'organiser un sommet pour doter Montréal des moyens de sa politique culturelle. Étant un homme de parole, il n'a aucune intention de se dérober. Son premier mandat l'a aussi persuadé d'accorder une priorité aux enjeux du développement culturel, même s'il répète sur tous les tons que la situation fiscale de la Ville l'empêche d'y consacrer les ressources voulues.

Chez Culture Montréal, il nous semble évident qu'on n'avancera à rien si on ne trouve pas une façon de mobiliser, de responsabiliser et de faire s'engager toutes les forces susceptibles de redonner un élan à la métropole. Les gouvernements et le milieu des affaires doivent être parties prenantes de la démarche dès le départ si on veut qu'ils soient au fil d'arrivée. Il est hors de question qu'on se retrouve à ce sommet seuls avec la Ville de Montréal. Le parfum âcre de la déception ressentie à la suite de l'adoption de la politique culturelle sans plan ambitieux ni budget précis flotte toujours dans l'air.

Au lieu de demander au maire d'entreprendre la démarche, nous décidons de nous en charger nous-mêmes. Nous estimons que la société civile montréalaise pourrait interpeller les gouvernements plus efficacement qu'un maire qui, face à ces derniers, se retrouve dans la position du quémandeur tous les jours et sur tous les fronts.

Un tandem de choc

En prenant appui sur l'engagement *de facto* de l'Hôtel de Ville, je contacte donc la PDG de la Chambre de commerce du Montréal métropolitain, Isabelle Hudon. Cette femme influente n'a pas froid aux yeux. À l'époque, elle est à la tête d'une organisation ouverte

et respectée avec laquelle nous collaborons étroitement depuis notre fondation. Elle a évidemment un accès direct aux plus hauts niveaux des gouvernements en place à Québec et à Ottawa, alors que Culture Montréal est davantage en relation avec les ministres et les hauts fonctionnaires de la culture. Je veux m'assurer de l'appui stratégique d'Isabelle Hudon mais, surtout, de sa participation personnelle à l'ensemble du processus. Elle accepte d'emblée. Et elle ne fera pas les choses à moitié! Mais elle insiste sur l'importance de « dé-culturaliser » (une expression de son cru) l'enjeu de l'édification de la métropole culturelle. Elle argumente que le soutien aux arts et à la culture ne doit pas être réduit à sa dimension sectorielle, mais doit plutôt être compris comme une condition *sine qua non* de réalisation du plein potentiel économique et social de Montréal. Évidemment, cette approche rejoint celle que prône Culture Montréal depuis sa création. Nous concluons donc une alliance qui sera la clé de voûte de la réussite d'une campagne intensive qui va s'étendre sur presque deux ans.

C'est la PDG de la Chambre de commerce et le président de Culture Montréal qui interpelleront donc, conjointement, les gouvernements du Québec et du Canada pour leur faire valoir que la culture peut et doit être un levier de développement de la métropole. Nous formerons un tandem tant pour discuter avec les politiciens que pour rallier les milieux des affaires.

Nous prenons d'abord contact avec les ministres responsables de la région de Montréal. C'est la ministre Line Beauchamp, également ministre de la Culture et des Communications, qui assume cette responsabilité pour le gouvernement du Québec, tandis qu'au fédéral, c'est le nouveau ministre Michael Fortier. Conscients de la lourdeur des appareils gouvernementaux et des frictions possibles en ce qui concerne les compétences, nous leur proposons une façon de travailler informelle et conviviale, autant que faire se peut. Nous suggérons de constituer un comité de pilotage réunissant cinq entités : la Ville, les deux gouvernements, la Chambre de commerce du Montréal métropolitain et Culture Montréal. Ils acceptent. Le maire, quant à lui, est déterminé à mettre tout son poids politique et à

affecter des ressources de son administration pour que l'entreprise soit un succès.

Une démarche taillée sur mesure

La première rencontre du comité de pilotage a eu lieu le matin du 29 mai 2006 à l'hôtel de ville. Nous sommes dans la salle Peter-McGill où se réunit habituellement le comité exécutif. C'est une salle assez austère, mais intime, et sa configuration est idéale : la table est ronde et il y a de l'espace en retrait pour des observateurs. Les quelques règles de fonctionnement suggérées pour ce comité de pilotage, dont j'assume la présidence, sont très simples et elles sont acceptées à l'unanimité. Elles permettent d'installer rapidement un climat de confiance propice à la coopération et à la recherche de solutions. La règle numéro un est que chacun des cinq grands partenaires soit toujours représenté par celle ou celui qui est assis autour de la table ce matin-là, soit le maire Tremblay, les ministres Beauchamp et Fortier, Isabelle Hudon et moi-même.

La composition initiale du comité de pilotage sera quelque peu modifiée au cours des 18 mois qui nous séparent du sommet. Ce sera le cas à la suite des élections québécoises de 2007 alors que le nouveau ministre responsable de Montréal, Raymond Bachand, et la nouvelle ministre de la Culture, Christine St-Pierre, remplaceront la ministre Lise Beauchamp qui assumera désormais d'autres responsabilités ministérielles. Mais ce qui est absolument remarquable — et à ma connaissance, unique —, c'est que toutes les réunions du comité de pilotage se tiendront en présence de tous ses membres. L'atmosphère sera parfois tendue, mais toujours respectueuse et le tutoiement sera de mise. Inutile de dire que le choix des dates des réunions est un casse-tête. Mais l'engagement personnel des participants, et non seulement des instances qu'ils représentent, a été un facteur décisif tout au long de la préparation de ce sommet qui a été renommé *Rendez-vous novembre 2007 — Montréal, métropole culturelle.*

Évidemment, les ministres et le maire sont accompagnés à chaque rencontre par des membres de leurs cabinets politiques et des hauts fonctionnaires. Une vingtaine d'entre eux y assistent chaque fois. Il n'est pas question de s'avancer dans quelque discussion sans avoir recours à l'expertise et aux connaissances qu'ils détiennent. Toutefois, les échanges stratégiques se déroulent à la table centrale entre les cinq membres officiels du comité de pilotage. Nous sommes engagés dans une dynamique de mise en commun, libre et non contraignante, des intentions et des volontés politiques. Si des consensus surgissent, ils chemineront dans les administrations des uns et des autres.

Par ailleurs, tout au long du processus de préparation du Rendez-vous, le comité de pilotage s'appuie sur un comité de suivi pour préparer ses réunions et mettre en œuvre ses recommandations. Ce comité de suivi est présidé par la directrice générale de Culture Montréal, Anne-Marie Jean, et chaque partenaire y délègue un représentant. Plus d'une centaine de fonctionnaires issus des trois administrations publiques sont mis à contribution pour développer les bases d'un plan d'action s'étalant sur dix ans, soit jusqu'en 2017. Plusieurs groupes de travail thématiques sont aussi mis sur pied et on y invite les représentants des trois conseils des arts – ceux de Montréal, du Québec et du Canada – et des experts dans les domaines du financement, de la fiscalité, de la gouvernance ou de l'aménagement du territoire.

Cependant, on décide de ne pas recommencer les consultations étendues avec les milieux culturels, sauf dans le cas des grands projets d'investissements. Nous tenons pour acquis que les 18 mois de consultation intense et systématique qui ont précédé l'adoption de la politique culturelle il y a moins d'un an et le consensus évident autour du contenu de cette politique sont plus que suffisants pour élaborer le plan d'action. Par ailleurs, les organismes qui ont des projets vont pouvoir les faire cheminer en s'adressant à Culture Montréal et aux autres partenaires, ce qu'ils feront.

Le 6 décembre 2006, après sept mois de travail loin des projecteurs, le comité de pilotage rend publics son existence et son projet. La Ville de

Montréal, le gouvernement du Québec, le gouvernement du Canada, la Chambre de commerce du Montréal métropolitain et Culture Montréal annoncent conjointement qu'ils sont les cinq grands partenaires de *Rendez-vous novembre 2007 – Montréal, métropole culturelle.*

Le communiqué de presse émis pour l'occasion parle « d'un événement conçu pour accélérer le déploiement et la consolidation de la vision de Montréal comme une métropole culturelle du 21ᵉ siècle qui mise prioritairement sur la créativité, l'originalité, l'accessibilité et la diversité » et précise que « cette vision, partagée par les différentes forces qui façonnent le développement artistique, culturel, économique, social et démocratique de Montréal, est notamment exprimée dans la Politique de développement culturel de la Ville de Montréal qui a été adoptée en 2005 au terme de trois années de réflexion, ainsi que de consultations publiques effectuées auprès de l'ensemble de la société montréalaise ».

On annonce d'un même souffle que le *Rendez-vous novembre 2007* verra à la mise en œuvre de mesures et de projets stratégiques regroupés dans un plan d'action sur 10 ans et élaboré en fonction de cinq grandes orientations : la démocratisation de l'accès à la culture; l'investissement dans les arts et la culture; la qualité culturelle du cadre de vie; le rayonnement culturel de Montréal et les moyens nécessaires à la réalisation du plan d'action.

La société civile et la classe politique ont rendez-vous

Onze mois plus tard, le Tout-Montréal converge vers le Palais des congrès pour participer au *Rendez-vous novembre 2007 – Montréal, métropole culturelle* présidé par le maire de Montréal.

Plus de 1 300 personnes sont inscrites. Ce sont des artistes, des entrepreneurs culturels, des créateurs de toutes les disciplines, des urbanistes, des activistes communautaires, des éducateurs, des universitaires et un important contingent de dirigeants d'entreprises et de fondations privées. Ils sont peu habitués à se côtoyer au quotidien, mais ils ont tous en main le même plan d'action à bonifier. Le

mot d'ordre qui circule depuis des mois est clair : ceux qui prennent la parole doivent annoncer de quelle façon ils s'engagent à contribuer à l'édification de la métropole culturelle. L'heure n'est pas aux palabres, mais à l'action.

Des élus de toutes les formations politiques représentées à l'Assemblée nationale du Québec, au Parlement du Canada et à l'Hôtel de Ville de Montréal sont aussi présents en grand nombre. Le premier ministre du Québec et des ministres de son gouvernement feront des annonces de nouveaux programmes et d'investissements dans les infrastructures. Le gouvernement fédéral annoncera aussi sa participation à des projets d'infrastructures, tout comme la Ville de Montréal. L'annonce conjointe la plus importante sur le plan financier est celle de la réalisation du Quartier des spectacles alors que Québec, Ottawa et Montréal s'engagent à y consacrer 140 millions de dollars. La Ville et le gouvernement du Québec annoncent aussi 37,5 millions de dollars sur trois ans pour consolider le réseau montréalais des bibliothèques publiques. La Chambre de commerce et les représentants du secteur privé prennent aussi des engagements qui se trouveront dans le plan d'action[76]. Culture Montréal fait de même.

Pendant deux jours, les participants au Rendez-vous jouissent de toute l'attention de plusieurs ministres et du maire de Montréal qui ne quittent jamais la table de la plénière centrale. Les délibérations sont suivies par les membres des cabinets politiques, les sous-ministres, les hauts fonctionnaires et les dirigeants des trois conseils des arts, ainsi que par tous les organismes qui financent les arts et la culture. C'est, pour tous les participants, y compris ceux du milieu culturel, l'occasion d'un cours intensif et en accéléré portant sur les problèmes complexes du développement culturel dans la métropole. Les patrons du Festival de jazz, de Juste pour rire ou du Festival des films du monde bénéficient du même temps de parole que les artistes de la relève ou qu'Anik Bissonnette, la plus célèbre ballerine de Montréal, qui intervient au nom du milieu de la danse. Les dirigeants de l'Oréal ou de Rio Tinto Alcan ne parlent pas plus longtemps au micro que la porte-parole de la coalition Pour des quartiers culturels à Montréal. Pendant toute la

durée de l'événement, les interventions à la table centrale, les rencontres informelles sur la grande place du *Rendez-vous*, les conférences de presse, les présentations d'organismes culturels dans les 80 kiosques d'information, les moments plus festifs et conviviaux et les discours solennels permettent de consolider les consensus autour du plan d'action et de cumuler les engagements tangibles pour le mettre en œuvre.

Au-delà des investissements majeurs, des subventions indexées ou augmentées, des programmes annoncés pour la relève ou l'interculturalisme, des ententes scellées *in extremis* ou des projets de toutes tailles ravivés ou révélés, ce rassemblement permet d'exprimer clairement une volonté collective de rupture avec le défaitisme et le cynisme dans lesquels la métropole risquait de s'enfoncer à nouveau si rien n'était fait.

Les deux syndromes les plus communs lors de ce genre d'exercice ont été évités. Ni la pensée magique ni les lamentations n'ont occupé une place importante lors du Rendez-vous.

Par ailleurs, nous savons déjà que le *Rendez-vous novembre 2007 – Montréal, métropole culturelle* bénéficiera d'un effet de halo persistant. La centaine de journalistes, d'éditorialistes, de chroniqueurs et de reporters des médias écrits et électroniques qui étaient accrédités ont abondamment couvert et commenté l'événement. Au moment d'écrire ces lignes, je constate qu'on s'intéresse toujours à ce qu'il est convenu d'appeler « les suivis du Rendez-vous ». Pas une semaine ne passe sans que des élus, des dirigeants d'entreprises ou des chefs de file évoquent le Plan d'action pour concrétiser, souligner ou réclamer une avancée dans la direction souhaitée. On met sur pied un comité de pilotage du Plan d'action 2007-2017[77] et on confie à un secrétariat permanent les suivis à faire.

Quelques enseignements pour la suite des choses

Maintenant que la poussière est quelque peu retombée et que les résultats du Rendez-vous commencent à se concrétiser, il m'apparaît

utile de tenter de tirer quelques enseignements de l'intense activité déployée par Culture Montréal pour que cet exercice de mobilisation serve l'édification de la métropole culturelle.

Il faut faire le point pour éviter de repartir de zéro chaque fois qu'il faudra ramener des enjeux de développement culturel à l'avant-scène. C'est aussi une façon de partager l'expérience acquise avec d'autres individus et d'autres groupes qui cherchent à atteindre des objectifs similaires. Cette dernière considération me tient d'autant plus à cœur que je constate à quel point il est difficile d'avoir accès à des descriptions concrètes des processus de transformation et des manifestations de leadership qui surviennent dans les autres villes dont le développement culturel constitue pour nous une source d'inspiration.

Voici donc cinq leçons que je retiens de ce que nous avons accompli entre la campagne électorale de novembre 2005 et la clôture du *Rendez-vous Montréal, métropole culturelle*, le 13 novembre 2007. Je les résume sous forme de simples prescriptions commentées.

1. Miser d'abord sur les contenus

L'atteinte des résultats du *Rendez-vous* n'aurait pas été possible sans le travail patient et méthodique de développement, de partage et d'appropriation élargie des contenus des politiques culturelles montréalaises. Le développement d'un vocabulaire commun, la clarification des concepts de base et l'ouverture aux contributions de chacun sont essentiels au ralliement à des propositions d'action. L'action sans la vision et les contenus ne rime à rien.

2. Bâtir des consensus

Les consultations ciblées du groupe-conseil présidé par Raymond Bachand et la consultation étendue de l'Office de consultation publique de Montréal ont permis de dégager un consensus général en faveur du projet de métropole culturelle au sein des milieux immédiatement concernés et, plus généralement, au sein de la société civile montréalaise. Culture Montréal, qui a contribué d'une façon

soutenue à toutes ces consultations, avait la légitimité voulue pour proposer la tenue d'un sommet portant sur un plan d'action.

3. Bien analyser la conjoncture et évaluer les forces en présence

Culture Montréal a proposé l'organisation du sommet sur le développement culturel en s'invitant dans une campagne électorale municipale sans relief. Nous constations l'impatience grandissante d'un nouveau leadership civique en émergence à Montréal. Nous la vivions dans nos propres rangs, mais nous la percevions aussi dans d'autres milieux. Quelques artistes et entrepreneurs culturels aussi l'exprimaient publiquement, notamment ceux qui tentaient de faire avancer des projets qui ne parvenaient pas à prendre un véritable envol, comme le Quartier des spectacles. Par ailleurs, la nouvelle PDG de la Chambre de commerce, Isabelle Hudon, incarnait avec fougue une impatience similaire dans les milieux économiques de la ville. C'est donc le partage d'un constat sur l'urgence d'agir ensemble pour la relance de la métropole qui permettra de cimenter un leadership civique efficace. En proposant de passer à l'action au lieu d'ajouter notre voix à celles qui déploraient sur tous les tons la situation de la ville, nous avons créé un effet catalyseur.

4. S'appuyer sur les réseaux de la société civile

La capacité collective de la société civile d'influer sur le cours des choses dans une grande ville repose beaucoup moins qu'il n'y paraît sur les instances officielles de concertation ou sur les arbitrages que font les élus à l'hôtel de ville. C'est la force résultant de l'addition des réseaux de personnes et d'institutions qui devient déterminante dès lors qu'il s'agit de réaliser une vision partagée et des objectifs convenus. Le travail de rapprochement et de collaboration avec les milieux d'affaires et communautaires entrepris par Culture Montréal dès sa création, en 2002, a été cristallisé par la perspective du *Rendez-vous*. On a pu ainsi décupler les angles d'intervention et les argumentaires en faveur de la métropole culturelle, tout comme les accès directs à des décideurs économiques et politiques.

5. Éradiquer le cynisme dans les rapports avec les élus politiques

L'intense dynamique de coopération qui s'est établie progressivement entre des leaders de la société civile et des élus politiques supposait une reconnaissance sans équivoque de leurs responsabilités et de leurs réalisations. Les femmes et les hommes politiques sont objectivement dans une position très différente de celle du PDG d'une chambre de commerce ou de la mienne. Il faut le reconnaître, le comprendre et le respecter. Il faut aussi savoir saluer convenablement leurs décisions qui font avancer les choses pour la collectivité. Le défaut de le faire, sous prétexte que c'est de toute façon le travail attendu des politiciens, est non seulement une preuve de mauvais jugement, mais c'est aussi une façon de déconsidérer la démocratie élective.

Par ailleurs, la qualité de la relation avec les membres de la fonction publique est aussi un facteur de succès dans ce type de mobilisation à grande échelle. Le *Rendez-vous* de novembre 2007 a aussi été en très grande partie le résultat direct du travail accompli par les fonctionnaires culturels de la Ville, du gouvernement du Québec et du fédéral qui ont aussi été appuyés, dans le dernier droit, par leurs collègues d'autres secteurs de l'administration publique.

Démocratiser la vigilance en mobilisant les citoyens

Culture Montréal n'a pas d'autre choix que de garder l'œil rivé sur les suivis du *Rendez-vous Montréal, métropole culturelle*.

Cependant, je suis convaincu que la façon la plus sûre de garder l'élan passe par un effort constant pour conscientiser et mobiliser les citoyens eux-mêmes. Il faut certes continuer de travailler dans les salles de réunion et dans les couloirs des gouvernements et des administrations publiques. C'est une façon de faire avancer les choses. Mais si la rue n'en entend pas parler et ne s'en préoccupe pas, les dérives technocratiques et les tentatives des uns et des autres de s'avantager au détriment de la vision d'ensemble seront difficiles à contrer. On n'édifie pas une métropole culturelle vivable et durable

en procédant de haut en bas et à l'écart des tensions créatives entre les experts, les élus et les citoyens.

Gouvernance et leadership culturels : échecs et recommencements

Il est difficile de structurer d'une façon permanente et efficace, sans pour autant la bureaucratiser, la mise en œuvre des politiques et du grand nombre d'initiatives que commande le plein développement des arts et de la culture dans une ville comme Montréal. Peu de villes dans le monde y sont parvenues à ma connaissance. C'est pourtant ce que Culture Montréal proposait de faire en publiant, le 23 février 2007, un argumentaire pour la création d'une Agence montréalaise de développement des arts et de la culture (AMDAC)[78].

Culture Montréal ne proposait rien de moins qu'une refonte complète de la gouvernance culturelle de Montréal. En prenant acte de la rareté des ressources disponibles, de l'excès de structures et de la perte de centralité et d'expertise causée par la décentralisation vers les arrondissements, on avançait qu'il fallait regrouper tous les services et les fonctions de soutien aux arts et aux lettres, au patrimoine, aux grands festivals et aux industries culturelles dans une seule agence. On suggérait aussi de confier à cette Agence la responsabilité de la recherche, de la planification, des infrastructures, du financement et de tous les aspects de la mise en œuvre de la politique culturelle. Nous avancions aussi que cette agence devait être indépendante du conseil municipal afin d'être soustraite à des influences politiques indues tout en ayant le pouvoir d'agir sur des cycles plus longs que les mandats électoraux.

Au lendemain de la publication de la proposition de Culture Montréal, les médias évoquent des images fortes comme celle d'un ministère de la Culture montréalais. Les premières réactions sont plutôt positives : l'idée d'un grand coup de balai dans le désordre des structures administratives montréalaises est toujours séduisante de prime abord.

Mais l'idée de créer une agence inquiète aussi beaucoup. Des élus et des fonctionnaires municipaux se sentent menacés et laissent entendre que ce serait une façon déguisée de privatiser la gestion de la culture[79]. À Québec et dans certaines régions, on exprime la crainte que le poids stratégique de Montréal devienne trop nettement prépondérant. Mais c'est surtout le Conseil des arts de Montréal et un certain nombre d'organismes recevant des subsides qui sont inquiets. Ils craignent que le Conseil des arts soit désavantagé et marginalisé par une reconfiguration qui n'en ferait désormais que la partie d'un grand ensemble, alors que notre intention est justement de placer le soutien aux arts au cœur du développement culturel de la ville. Certaines personnes sont particulièrement stressées par cette perspective et elles s'emportent. Les boucliers sont levés et on brandit des lances. On nous prête les intentions des plus machiavéliques. Le débat est vraiment mal engagé.

En dépit des travaux réalisés par un comité sur la gouvernance culturelle créé par le maire et présidé par Jacques Parisien[80], des assemblées d'information, des conférences de presse, des lettres ouvertes et des rencontres avec les dirigeants et les administrateurs du Conseil des arts, Culture Montréal ne parvient pas à calmer les inquiétudes au sein des milieux artistiques et à mettre en lumière les traits fondamentaux de sa proposition. Rien n'y fait : les esprits sont échauffés et les idées circulent mal.

Au sortir de son lac-à-l'épaule du mois d'août 2007, Culture Montréal annonce qu'il retire sa proposition de création de l'AMDAC et qu'il ne souhaite plus qu'il en soit question lors du *Rendez-vous novembre 2007 – Montréal, métropole culturelle* qui aura lieu dans à peine deux mois. En effet, nous avons conclu que le débat est trop contaminé par le subjectivisme et que sa poursuite dans de telles conditions risquerait de détourner l'attention des grands objectifs et du plan d'action du *Rendez-vous*. La proposition est tuée dans l'œuf. Le débat sur la gouvernance culturelle de Montréal reste en suspens.

Cet épisode pour le moins difficile de la trajectoire de Culture Montréal nous permet encore mieux de saisir l'importance cruciale

de bien analyser la conjoncture, les intérêts et les dispositions de toutes les forces en présence avant de passer à l'action. La réflexion sur la gouvernance culturelle est très récente à Montréal et elle commence à peine à se développer dans quelques grandes villes et régions d'Europe et d'Amérique du Nord. Nous avons fait preuve de précipitation en la lançant de cette manière en amont du *Rendez-vous* qui nous mobilisait déjà complètement.

À l'automne 2008, Culture Montréal organisait un colloque international dans le cadre des Entretiens Jacques-Cartier à Montréal. Baptisé *La gouvernance culturelle des grandes villes : enjeux et possibilités*, l'événement a permis à 300 personnes — dont les membres de la direction du Conseil des arts de Montréal avec lesquels les discussions se poursuivent — d'entendre des conférenciers du Québec, de l'Ontario, de Colombie-Britannique, des États-Unis, de Belgique, de Suisse, de France, d'Espagne et des Pays-Bas réfléchir à voix haute sur les dynamiques toujours complexes entre les acteurs culturels, les institutions politiques et les citoyens. Un débat à suivre, donc, ici et dans les autres grandes villes.

Mais je suis de plus en plus convaincu que bien avant les structures et les modèles d'organisation et de gouvernance, ce sont l'intelligence, les idées et les initiatives des individus, soutenues par des institutions et des organisations, qui priment. L'engagement et le leadership des personnes sont à la base de tout mouvement de transformation. Le leadership suppose l'alignement réussi de trois éléments clés que sont la vision, la crédibilité et l'intégrité. C'est ce qui sera décisif pour avancer vers une réelle prise en compte des arts et de la culture par les villes du 21e siècle.

L'enjeu du leadership culturel supplante largement celui de la gouvernance.

Montréal, métropole culturelle : hypothèses provisoires

Montréal est-elle une métropole culturelle? La question est maintenant souvent posée hors de la périphérie du secteur culturel. Des

réponses fusent de divers milieux et font leur chemin jusqu'aux pages éditoriales des quotidiens de la ville. Elles trouvent aussi des échos dans les discours des politiciens de tous les ordres de gouvernement. La question intéresse aussi autant les spécialistes que les néophytes du *branding* urbain, qui y vont de leurs recommandations parfois contradictoires, mais intéressantes. Elle fait aussi l'objet de dissertations savantes dans les universités et dans des rencontres internationales. Les chauffeurs de taxi commencent aussi à commenter l'affaire, ce qui constitue le plus sûr indice que cette question fait désormais partie des discussions quotidiennes sur l'avenir de Montréal.

Je n'ai certainement pas de réponse définitive à cette question et je n'en cherche pas. L'appellation « Montréal, métropole culturelle » est devenue une façon commode et répandue de désigner un projet collectif qui consiste à faire appel aux arts et à la culture pour repenser la façon de vivre dans la ville, de la construire et de la présenter au monde. Le concept de métropole culturelle à la montréalaise ne mise pas uniquement sur les grands projets, sur le centre-ville ou sur une offre festivalière à grande échelle, mais il se traduit par des centaines d'initiatives institutionnelles et individuelles et par l'éclosion d'une vie culturelle beaucoup plus riche à l'échelle des quartiers. Il fait appel aux artistes et aux professionnels de la culture, mais il doit aussi être appuyé par l'école montréalaise et par une participation culturelle exemplaire, y compris sur le plan de la pratique des arts en amateurs et du loisir culturel.

Par ailleurs, en associant le mot « culturelle » à celui de « métropole », nous annonçons un parti-pris clair. Nous établissons aussi un rapport d'inspiration et d'émulation avec un ensemble de villes qui s'inscrivent dans cette trajectoire, comme Barcelone, Berlin, Lyon et tant d'autres. En insistant sur des caractéristiques générales qui sont propres aux villes et aux régions métropolitaines actuelles, nous favorisons aussi la prise en compte des grands enjeux urbains qui obligent une profonde reconfiguration de l'offre et de la participation culturelle.

Personne ne peut prétendre trancher avec autorité si Montréal est ou non une métropole culturelle parce que ce concept reste trop

vague et mouvant. Mais qu'importe, puisque c'est un concept dynamique et que c'est un objectif inspirant de plus en plus largement partagé dans la ville. Il y a certes une stratégie de marque à développer pour communiquer ce grand projet urbain au reste du monde. Il faut s'assurer que le choix d'un angle précis et d'une formule simple et accrocheuse ne se fasse pas en fonction des projets et des intérêts de quelques entrepreneurs, mais qu'il traduise et projette l'énergie, la vitalité artistique et culturelle et la convivialité d'une métropole différente et inimitable.

Montréal doit trouver sa propre voie, c'est la seule qui soit praticable à terme. Cette ville doit être la métropole culturelle que ses artistes, ses intellectuels, ses entrepreneurs culturels, son secteur privé, ses élus et surtout sa population peuvent et veulent édifier ensemble.

L'essentiel de l'œuvre sera toujours spontané, imprévisible, anarchique, désorganisé, éclaté et surprenant comme la vie elle-même. C'est d'ailleurs cette énergie incontrôlée et irrésistible qui nous fascine et nous emporte quand on visite les métropoles culturelles les plus inspirantes. Mais c'est aussi le mélange spécifique et authentique de la géographie, du climat, de l'histoire, du génie intrinsèque du lieu et de l'architecture, de l'organisation des rues et des places, de l'offre des institutions culturelles qui nous attire et nous invite à revenir dans ces villes.

C'est dire qu'une partie de l'œuvre qui consiste à édifier une métropole culturelle peut quand même être planifiée et réalisée sur des cycles plus ou moins longs. Toute la question est de savoir comment, par qui et pour qui? Comme je le soulignais en introduction de cette partie du livre, je suis convaincu que le développement culturel est trop important pour qu'on le laisse entre les mains du secteur culturel, des gens d'affaires, des politiciens ou des fonctionnaires qui ne seraient pas en interaction constante les uns avec les autres et avec la population dans le cadre de consultations publiques et d'élections démocratiques.

C'est cette conviction qui m'a amené à participer à la naissance et au développement de Culture Montréal. Culture Montréal est une

invention typiquement montréalaise. Nous nous sommes inspirés librement d'organismes comme Héritage Montréal et de mouvements sociopolitiques à l'œuvre dans plusieurs autres villes. Nous avons inventé notre propre modèle qui n'en est encore qu'à ses balbutiements, mais les premiers résultats obtenus sont encourageants.

Nous allons poursuivre notre route, de plus en plus nombreux je l'espère, en fixant de temps à autre la ligne d'horizon pour mesurer les progrès accomplis.

L'art et la culture ne peuvent pas sauver le monde, mais ils peuvent contribuer à le changer

Le rideau tombe sur la première décennie du 21ᵉ siècle. Il tombe lentement et en grinçant. Il serait difficile de prétendre que l'état de notre monde n'est pas une source d'inquiétude et de désenchantement.

La crise financière actuelle, dont l'épicentre est chez nos voisins immédiats, a un effet domino dont personne n'est encore en mesure d'évaluer la durée ni toutes les conséquences. La mondialisation, qui a changé toutes nos habitudes de vie, y compris sur le plan culturel, est si déréglée que certains économistes comme Jeff Rubin[81] vont jusqu'à en prédire la fin à plus ou moins brève échéance.

Pour l'heure, on assiste à un mouvement de repli vers les gouvernements nationaux. Les tentations protectionnistes sont fortes, mais elles sont quand même dénoncées de toutes parts parce que les économies nationales dépendent encore fortement les unes des autres. La plupart des pays riches tentent, avec plus ou moins de succès, de se mettre à l'abri d'une débâcle généralisée en improvisant des plans de relance plus ou moins sophistiqués. Mais les segments les plus pauvres et vulnérables de leurs populations ne sont pas épargnés. Pendant que les gens les plus fortunés profitent d'aubaines, les plus démunis voient leur horizon se rétrécir.

Sur le front environnemental, les savants et les militants écologistes tirent à répétition la sonnette d'alarme en constatant l'accélération du réchauffement climatique. Leurs prédictions apocalyptiques et les images saisissantes de la fonte des glaciers de l'Arctique trouvent un vif écho parmi la jeunesse et une portion grandissante de la population. La conscience que nous vivons tous sur du temps emprunté au futur de la vie sur terre s'aiguise. Mais les leaders politiques repoussent constamment l'échéance du remboursement de crainte de devenir les boucs émissaires de leurs électorats affectés par les changements draconiens qui seront nécessaires.

Les diverses tentatives pour parvenir à une concertation politique internationale afin de remettre l'économie sur les rails et contrer la détérioration de l'environnement ne sont pas concluantes. On l'a constaté une fois de plus lors du Sommet du G8, qui se déroulait en juillet 2009 tout près des ruines laissées par un violent tremblement de terre qui a frappé la petite ville de L'Aquila, en Italie. Les résultats ont été très minces de l'avis de tous les experts. Les espoirs que suscitait la première présence du président Obama dans ce forum des pays qui ne regroupent que 15 % de la population mondiale, mais qui concentrent 60 % de la richesse économique, ont été déçus. Ainsi, les membres du G8 se sont engagés à réduire de moitié les émissions polluantes... d'ici 2050, soit dans quatre décennies! Par ailleurs, on ne s'est pas vraiment entendu sur les plans de relance. Certains pays plaidaient pour un retour rapide à l'équilibre budgétaire alors que les États-Unis contemplent la probabilité d'un déficit qui dépasserait 1 800 milliards de dollars au 30 septembre 2009. Dans les coulisses du Sommet du G8, on murmurait déjà qu'il faudra comprimer les dépenses publiques quand l'économie va redécoller. C'est une perspective inquiétante pour l'éducation et la culture, soit dit en passant.

Les pays pauvres, où vit 80 % de la population mondiale, attendront sans doute longtemps encore l'amorce d'une redistribution de la richesse. Leurs citoyens tentent de survivre aux ravages causés par les épidémies, l'insalubrité, le manque d'eau potable et la famine. En

2009, 32 pays sont en état d'urgence alimentaire. Près d'un milliard d'êtres humains souffrent de malnutrition. De plus, une trentaine de zones de guerre sont réparties sur presque tous les continents. Elles sont le théâtre de la violence extrême et de la barbarie la plus abjecte dans lesquelles peut s'enfoncer le genre humain.

Soyons clair : les arts et la culture ne peuvent pas constituer, en eux-mêmes, une réponse valable à tous ces problèmes. Ni l'éducation ni la science ni même l'argent ne peuvent constituer la solution universelle à tous ces maux. Les religions, quelles qu'elles soient, ne les résoudront pas davantage.

Les enjeux de la civilisation sont devenus tellement nombreux et complexes qu'on a le sentiment qu'ils ne peuvent que nous échapper. Pourtant, même si certains d'entre eux ne peuvent que s'aggraver avec le temps qui passe, comme la pollution par exemple, la plupart de ces problèmes ne sont pas nouveaux dans l'histoire de l'humanité. Et nous parvenons aujourd'hui à en résoudre une part beaucoup plus importante qu'il y a 100 ans. Tout n'est donc pas noir. Nous faisons des progrès.

Mais le simple fait que nous ayons les moyens technologiques et, surtout, l'illusion de pouvoir observer en direct à peu près tout ce qui se déroule n'importe où dans le monde est déjà lourd de conséquences sur le plan éthique. La possibilité d'être informés instantanément des dérives de notre société et des catastrophes naturelles ne nous donne pas pour autant les moyens d'analyser ce qui se passe et de nous projeter dans l'avenir. Dans ces conditions, l'indifférence et le fatalisme gagnent du terrain.

Certains choisissent l'ignorance intentionnelle pour mieux vivre leur vie. C'est leur droit. Mais beaucoup d'autres s'engagent dans des actions concrètes pour tenter de changer le cours des choses. Les temps difficiles que nous traversons génèrent en effet des initiatives formidables de générosité, de compassion et d'entraide qui font bien moins souvent la une des journaux que les atrocités dont elles essaient d'amoindrir les effets. Chaque attentat, guerre, désastre humanitaire ou accident catastrophique donne lieu à des

gestes héroïques de femmes et d'hommes qui n'avaient aucune prédisposition pour ce genre de comportement avant que le malheur ne s'abatte sur leur morceau de l'univers et ne les incite à porter secours aux autres. Par ailleurs, en dehors de moments de crise extrême, la volonté d'améliorer le sort de ses semblables se traduit par l'augmentation du bénévolat et des dons de la part des gens de toutes les conditions sociales[82].

C'est la lumière émanant du refus d'abdiquer, que sous-tendent les gestes quotidiens de solidarité, qui donne le courage de ne pas détourner les yeux du spectacle inquiétant de notre monde.

Changer le monde

S'il est vrai que la grande majorité des êtres humains se débattent encore avec des problèmes de survie, cela n'efface pas pour autant leur besoin de création artistique et de culture. Les contes, les chants, les poèmes, la musique, les danses, les dessins et toutes les autres formes de création artistique et de manifestations culturelles qui jaillissent des camps de réfugiés, des favelas et de toutes les collectivités durement éprouvées font la preuve, si besoin en est, qu'on ne peut pas vivre sans un minimum de liberté d'expression culturelle. Nous avons vu ce phénomène dans les camps de concentration nazis, nous le constatons dans les camps de réfugiés palestiniens et il a été mis en lumière lors de la chute du régime d'apartheid en Afrique du Sud lorsque le gouvernement Mandela a encouragé l'exposition des œuvres créées pendant la période où le racisme extrême régnait sans partage.

Évidemment, quantité de ces créations surgies du chaos et de la misère humaine vont disparaître sans laisser de traces, mais d'autres vont subsister, se transmettre et finir par faire partie de la culture et de l'histoire de l'art d'un peuple, d'un continent ou même du patrimoine mondial. Comme l'écrit Jane Jacobs dans *Retour à l'âge des ténèbres* après avoir commenté la situation de l'Irlande et rappelé l'importance de la chanson – « Tous les chants irlandais sont des

chants de protestations » − comme moyen de transmission de la culture : « De toute évidence, les arts qui éveillent les émotions − les arts authentiques, à l'exclusion de la propagande − sont au cœur de toutes cultures[83] ».

Là où on lutte pour survivre, la culture joue encore un rôle. La question est de savoir si on peut améliorer la vie, même lorsqu'elle est chancelante, en augmentant la part accordée aux arts et à la culture. Je suis évidemment convaincu que oui.

L'art et la culture comme vecteurs de civilisation

L'art et la culture pavent la voie à la civilisation dans toutes ses dimensions et à tous ses échelons, du plus modeste au planétaire. Ils sont en quelque sorte des garants d'une aspiration à la civilisation. Ils la revendiquent et la déclament haut et fort. Ils ne peuvent certes pas résoudre tous les maux, mais leur présence est nécessaire pour donner aux humains les moyens d'exprimer aux autres ce qu'ils ressentent et ce dont ils rêvent.

Le pouvoir de transformation intrinsèque à l'art agit sur les individus. Il n'est pas rare d'entendre des témoignages à cet effet de la part de personnes qui ont une pratique artistique plus ou moins élaborée, comme j'en ai fait état dans la deuxième partie du livre. Même les personnes qui ont un rapport plus contemplatif avec les œuvres et les manifestations artistiques évoquent les transformations spirituelles et comportementales qu'elles expérimentent.

L'art et la culture ont aussi le pouvoir de transformer nos milieux de vie. Nous sommes tous en mesure de citer des exemples pour illustrer ce phénomène, d'autant plus qu'il est devenu l'objet de stratégies délibérées de la part des gouvernements et des administrations locales.

La démocratisation de l'accès aux arts et la volonté d'affirmer des identités nationales ont justifié depuis plus de six décennies des investissements et des mesures qui ont favorisé le développement d'un secteur culturel dynamique dans un très grand nombre de pays.

Aujourd'hui, ce secteur d'activité est appelé à jouer un rôle économique et social très important, y compris à l'échelle des villes et des régions. Cela pose des défis de taille à ses acteurs individuels et institutionnels, qu'ils soient rattachés à la filière plus classique des arts subventionnés ou qu'ils évoluent dans l'industrie culturelle, parce qu'ils ne sont pas encore outillés pour jouer ce rôle. Cela demande aussi des ajustements de la part des gouvernements et des organismes réglementaires et des structures de financement qui ne peuvent plus se contenter de chercher à répondre tant bien que mal aux desiderata du secteur culturel en ignorant la société civile et les citoyens.

La participation culturelle comme projet de société

L'accès aux arts et à la culture pour tous est un projet de société. La participation culturelle, sous toutes ses formes, devient désormais un but vers lequel tendre pour éviter que les grandes villes se fracturent en fonction des disparités économiques, sociales, linguistiques et culturelles. En investissant davantage dans la médiation culturelle, dans l'art public, dans les loisirs artistiques, dans les programmes artistiques et culturels à l'école, on ne peut qu'améliorer la créativité, la libre pensée et la capacité de vivre ensemble des citoyens.

La démocratisation et la participation culturelle peuvent aussi être l'objet d'un pacte prometteur et durable entre le secteur culturel et la population. Mais ce pacte doit être appuyé financièrement par les pouvoirs publics, qui ne doivent pas chercher pour autant à en régir la dynamique.

Il faut aussi protéger la liberté des artistes tout en valorisant leur apport à la société et en rétribuant mieux leur travail. Il ne faut pas perdre de vue que si les gouvernements et les conseils des arts sont les premiers responsables de la protection de l'art et des artistes, celle-ci sera d'autant plus forte et conséquente qu'elle sera aussi exigée par les citoyens et les leaders et les organismes de la société civile. Ce sera une des conséquences du pacte entre le secteur culturel et la population que je viens d'évoquer.

Un appel au débat et à l'action

Comme je l'écrivais en introduction de ce livre, je sais bien que certaines personnes ne partagent pas les points de vue que j'ai exprimés. Ils voudront les nuancer ou les contester. Je les invite à le faire. Il se peut aussi que je n'aie pas rendu justice à des gens qui ont joué un rôle dans certains événements que j'ai décrits. Je m'en excuse et demande leur indulgence.

Je souhaite que ce livre puisse enrichir la discussion publique autour des choix à faire, autant ceux concernant l'avenir du secteur de la culture que ceux relatifs à l'architecture du développement culturel aux échelles métropolitaine, régionale et nationale.

Par ailleurs, je tiens à préciser que si mon expérience est ancrée dans une grande ville, elle ne me conduit pas pour autant à déconsidérer les dynamiques propres aux régions rurales ou aux plus petites collectivités. Je pense au contraire que nous cherchons souvent à reproduire dans les métropoles des rapports humains et des modèles culturels qui s'établissent plus spontanément dans les plus petites communautés.

Enfin, je souhaite que ce livre soit lu comme un appel à l'action citoyenne. Car s'il faut réfléchir et débattre, il faut aussi passer à l'action. L'état de notre monde l'exige. Nous ne pouvons pas nous contenter d'observer les élus politiques discourir et faire des gestes en notre nom. Il n'y aura pas d'avancées marquantes pour la paix dans le monde, la protection de l'environnement, la lutte contre la pauvreté ou pour la promotion des droits de la personne, y compris les droits culturels, si nous ne faisons pas tous notre part. Nous devons faire entendre nos voix et sauter dans la mêlée pour tenter de favoriser des changements que nous croyons essentiels. Ce faisant, nous aurons la chance de rencontrer des gens ordinaires qui, collectivement, sont à même de faire des choses extraordinaires.

Le facteur C ne façonnera pas à lui seul notre avenir. Mais nous le voyons déjà à l'œuvre partout sur la planète. Son pouvoir de transformation et de « réenchantement » prend de l'ampleur. Tout nous incite à y recourir. C'est une tâche à notre portée.

Le mot de la fin

Pendant que j'écrivais ce livre, une amie qui séjournait à Madrid m'a fait parvenir un courriel dans lequel elle me disait avoir vu au Musée national Centre d'art Reina Sofia le tableau *Guernica*[84] de Picasso et une maquette du pavillon de la République espagnole à l'exposition universelle de 1937 à Paris dans lequel il avait été exposé.

Sur un mur de ce pavillon, il y avait une phrase qu'elle a recopiée et m'a envoyée en me disant qu'elle pourrait m'être utile.

Cher lecteur, je vous offre cette phrase à mon tour :

« La culture n'est digne de ce nom que dans la mesure où elle l'est pour tous les hommes. »

NOTES

Introduction

1. Le contrat signé avec Ex Machina pour prolonger le *Moulin à images* jusqu'en 2014 est de 22 millions de dollars, alors que celui qui lie la Ville de Québec au Cirque du Soleil pour la présentation pendant cinq ans d'un spectacle déambulatoire, conçu à partir du thème *Le rêve continue*, totalise 30 millions de dollars.

2. Plus de 400 expositions et spectacles sont prévus dans le cadre de l'*Olympiade culturelle 2010*.

3. En avril 2009, la journaliste parlementaire Chantal Hébert soulignait dans son blogue (www2.lactualite.com/chantal-hebert) que depuis la rentrée parlementaire de janvier, on avait parlé davantage de culture que d'environnement à la Chambre des communes.

4. Richard Florida a élaboré un indice des villes créatives qui ont comme caractéristiques d'avoir une population très instruite, un pourcentage élevé de personnes qui occupent des professions en création, de nombreux immigrants et un secteur de haute technologie dynamique.

5. Voir le site de la Fondation Forum Universel des Cultures : www.fundacioforum. org/city/download/fra/directrius.pdf.

Première partie

6. Une motion unanime de l'Assemblée nationale du Québec à cet effet a été adoptée le 17 juin 1997.

7. Louise Beaudoin a été ministre de la Culture et des Communications du 3 août 1995 au 15 décembre 1998.

8. L'agence Bos a conçu chacune des campagnes annuelles des Journées de la culture depuis 1997. Pour en avoir un aperçu, consulter le www.culturepourtous. ca/journeesdelaculture/archives.htm.

9. En 2008, les Journées de la culture ont mobilisé 2 200 organisateurs d'activités dans 295 municipalités du Québec et on estime à plus de 350 000 le nombre de citoyens qui y ont participé.

10. UNESCO, *Déclaration universelle de l'UNESCO sur la diversité culturelle. Adoptée par la 31ᵉ session de la Conférence générale de l'UNESCO, Paris, 2 novembre 2001*, UNESCO, 2002. Ce document peut être consulté à l'adresse suivante : http://unesdoc.unesco.org/images/0012/001271/127160m.pdf.

11. Guy Rocher, *Introduction à la sociologie générale, 1. L'action sociale*, Montréal, Hurtubise HMH, 1969, p. 88.

12. Voir son site Internet : www.anndalyconsulting.com.

13. Voir : www.ci.austin.tx.us/culturalplan/plan.htm.

14. *Valoriser notre culture : mesurer et comprendre l'économie créative au Canada* a été rédigé sous la direction de Michael Bloom et on peut le télécharger au http:// www.conferenceboard.ca/francais/rapports.aspx.

15. HILL STRATÉGIES RECHERCHE INC., « Les bénévoles dans les organismes artistiques et culturels au Canada en 2004 », *Regards statistiques sur les arts*, vol. 5, nº 2, janvier 2007, disponible à l'adresse suivante : www.hillstrategies.com/resources_details.php?resUID=1000208&lang=fr.

16. En 2003, l'Ontario était un importateur net et le Québec, un exportateur net de biens culturels. Le Québec a exporté plus de biens culturels (738 millions de dollars) qu'il en a importé (398 millions de dollars) en 2003. L'Ontario a importé pour 3 milliards de dollars de biens culturels et en a exporté pour presque 1,3 milliard. Le Québec, qui était la deuxième source et destination de biens culturels échangés au Canada, représentait 10 % des importations et 30 % des exportations en 2003. (Référence : STATISTIQUE CANADA, *Contribution économique du secteur culturel aux économies provinciales du Canada*, mars 2007, disponible au www.statcan.gc.ca/pub/81-595-m/2006037/4053322-fra.htm).

17. En 2006-2007, les dépenses culturelles combinées des trois ordres de gouvernement ont atteint 8,23 milliards. Voir STATISTIQUE CANADA, *Dépenses publiques au titre de la culture : tableaux de données 2006-2007* au www.statcan.gc.ca/pub/87f0001x/87f0001x2009001-fra.htm.

18. Voir : HILL STRATÉGIES RECHERCHE INC., « Les dépenses de consommation au chapitre de la culture en 2005 pour le Canada, les provinces et 15 régions métropolitaines », *Regards statistiques sur les arts*, vol. 5, nº 3, février 2007, disponible au www.hillstrategies.com/stats_insights.php?lang=fr&pageNumber=2.

19. Voir : Claude Edgar Dalphond, *Le système culturel québécois en perspective*, Gouvernement du Québec, 2009, p. 60, disponible au www.mcccf.gouv.qc.ca/index.php?id=20.

20. Voir : STATISTIQUE CANADA, *Cadre canadien pour les statistiques culturelles*, août 2004, disponible au www.statcan.gc.ca/pub/81-595-m/81-595-m2004021-fra.pdf.

21. Voir : www.americansforthearts.org/information_services/research/services/economic_impact/005.asp.

22. Voir : STATISTIQUE CANADA, *Dépenses publiques au titre de la culture : tableaux de données 2006-2007* au www.statcan.gc.ca/pub/87f0001x/87f0001x2009001-fra.htm.

23. Pour plus de détails voir : *Subventions, contributions et transferts de fonctionnement des administrations provinciales et territoriales au titre de la culture, selon la fonction et la province ou le territoire, 2006-2007* au www.statcan.gc.ca/pub/87f0001x/2009001/t008-fra.htm.

24. Voir : www.hillstrategies.com/resources_details.php?resUID=1000301&lang=fr.

25. Voir : *Portrait socioéconomique des artistes au Québec* au www.mcccf.gouv.qc.ca/index.php?id=2035.

26. En 2008, le Cirque du Soleil a versé plus de 35,4 millions de dollars en droits de suite. Plus de la moitié de cette somme, soit 56 %, a été versée à des concepteurs québécois et 1 % à des concepteurs vivant ailleurs au Canada.

27. Pierre-Michel Menger, *Du labeur à l'œuvre. Portrait de l'artiste en travailleur*, Paris, Seuil, 2002.

28. Voir : http://www.mcccf.gouv.qc.ca/index.php?id=2035.

29. À titre d'exemple, l'École nationale de théâtre du Canada n'accepte chaque année que 60 étudiants sélectionnés parmi plus de 1 100 candidats.

30. Voir : *Portrait socioéconomique des artistes au Québec* au www.mcccf.gouv.qc.ca/index.php?id=2035.

31. Pour un aperçu de la chronologie des événements, consultez le www.ccarts.ca/fr/about/history/documents/brefhistoriquedelacca.pdf.

32. Instituée par le premier ministre Louis Saint-Laurent, la Commission était présidée par le diplomate de carrière Vincent Massey et avait pour membres Henri Lévesque, Arthur Surveyer, Norman Mackenzie et Hilda Neatby. La commission a tenu 114 audiences publiques dans tout le Canada et a entendu 1 200 témoins. Son rapport final a été déposé en juin 1951. Il a inspiré la fondation de la Bibliothèque nationale du Canada, du Conseil des arts du Canada et de l'École nationale de théâtre du Canada. Ce rapport, souvent désigné comme le Rapport Massey-Lévesque, est considéré comme la « bible » à partir de laquelle ont été élaborées de nombreuses initiatives culturelles fédérales au Canada. Le gouvernement du Québec, qui craignait les interventions fédérales dans ses champs de compétence, a refusé de participer aux travaux de la Commission lorsque celle-ci était de passage à Montréal, le 26 novembre 1949. Il faut aussi dire que le régime Duplessis était réfractaire aux idées les plus libérales exprimées par les commissaires.

33. On peut lire à la page 20 du rapport un commentaire révélateur du point de vue général adopté par les commissaires : « Tout Canadien réfléchi se reconnaît une dette envers les États-Unis pour ce qui est de films, d'émissions radiophoniques et de périodiques excellents. Cependant, le prix que nous payons au point de vue national est peut-être excessif. » (*Rapport de la Commission royale d'enquête sur l'avancement des Arts, Lettres et Sciences au Canada 1949-1951*, consulté en ligne au www.collectionscanada.gc.ca/massey/h5-407-f.html).

34. « Nos difficultés en ce domaine n'ont que peu de points communs avec celles qu'éprouvent les pays étrangers; de plus, dans ces pays, les problèmes de ce genre relèvent, dans la plupart des cas, d'un ministère central de l'Éducation nationale ou d'un ministère des Affaires culturelles, formules qui sont incompatibles avec la constitution du Canada [...]. » (*Rapport de la Commission royale d'enquête sur l'avancement des Arts, Lettres et Sciences au Canada 1949-1951*, p. 435, consulté en ligne au www.collectionscanada.gc.ca/massey/h5-452-f.html).

35. Du nom du secrétaire d'État américain, George Marshall, ce plan devait aider à la reconstruction de l'Europe après la Seconde Guerre mondiale. Les produits américains, y compris sa production culturelle, ont ainsi trouvé des débouchés considérables.

36. C'est sous l'administration Carter que le Congrès impose au National Endowment for the Arts (NEA) et aux agences des États d'accorder la priorité à la création artistique américaine et à la diversité culturelle.

37. *Cool Britannia* était en fait une stratégie de marque lancée après l'élection de Tony Blair. Il s'agissait de tenter de changer l'image de la Grande-Bretagne en la présentant comme jeune, moderne et branchée, tout en donnant un élan au nouveau gouvernement. La photo la plus emblématique de cette période est celle où

Noel Gallagher, du groupe rock Oasis, boit du champagne avec Tony Blair à l'occasion d'une soirée à Downing Street en juillet 1997.

38. Pour avoir un aperçu de ces critiques, consultez le www.surlesarts.com/article_details.php?artUID=50250. Voir aussi la réponse de Florida à ses détracteurs : *La revanche des éteignoirs* (2004) : http://www.culturemontreal.ca/pdf/050127_RevancheFlorida_fr.pdf.

39. La Coalition pour la diversité culturelle regroupant des associations professionnelles et des organisations des milieux culturels québécois et canadiens a été créée en 1999 et a joué un rôle de premier plan dans les efforts qui ont mené à l'adoption de la Convention sur la diversité culturelle.

40. Citée par Jack Ralite dans *Culture toujours... et plus que jamais!*, ouvrage coordonné par Martine Aubry, Éditions de l'Aube, 2004, p. 92.

41. À titre d'exemple, un auteur-compositeur du Québec peut facilement être membre de sept associations différentes : l'Union des artistes, la Guilde des musiciens, la Société des auteurs de radio, télévision et cinéma (SARTEC), la Société des auteurs et compositeurs dramatiques (SACD), la Société du droit de reproduction des auteurs compositeurs et éditeurs au Canada (SODRAC), la Société canadienne des auteurs, compositeurs et éditeurs de musique (SOCAN) et la Société professionnelle des auteurs et des compositeurs du Québec (SPACQ).

Deuxième partie

42. Voir le site www.wolfbrown.com/images/articles/ValuesStudyReportSummary.pdf.

43. Voir : *Pour une nouvelle alliance entre les bibliothécaires et les autres professionnels de la culture* au www.culturemontreal.ca/positions/030522_braultbiblio.htm.

44. Les surtitres ont été développés à la Canadian Opera Company par Gunta Dreifelds, Lotfi Mansouri et John Leberg et ont été utilisés pour la première fois lors d'une représentation d'*Elektra* de Richard Strauss le 21 janvier 1983.

45. Jane Jacobs, *Retour à l'âge des ténèbres*, Montréal, Boréal, 2005, p. 128.

Troisième partie

46. Les finissants de l'École nationale de théâtre du Canada sont répartis également entre la section francophone et la section anglophone.

47. Max Wyman, *The defiant imagination: why culture matters*, Vancouver/Toronto, Douglas & McIntyre, p. 41-47.

48. Sir Peter Hall, *Cities in Civilization: Culture, Innovation and Urban Order*, Londres, Weidenfelsd & Nicholson, 1998.

49. L'expression « Révolution tranquille » est une traduction française de la formule « Quiet Revolution » inventée par un journaliste du *Globe and Mail* au lendemain de l'élection de Jean Lesage en 1960. Elle désigne la période comprise entre 1960 et 1970 pendant laquelle on affirme la séparation entre l'Église et l'État, on proclame l'État-providence comme outil de développement et on lance un grand mouvement de modernisation du Québec.

50. Texte du manifeste disponible dans le site de l'artothèque : www.artotheque. ca/image/refus.html.

51. Richard Florida, Louis Musante et Kevin Stolarick, "Montréal's Capacity for Creative Connectivity: Outlook & Opportunities", *American scientific journals,* 2009, publication à venir. Une synthèse de cet article est disponible au www. culturemontreal.ca/pdf/050127_catalytix_fr.pdf.

52. Il s'agit du Complexe Chaussegros-de-Léry, du Centre de commerce mondial de Montréal, du déménagement et de l'agrandissement du Musée d'art contemporain de Montréal à la Place des Arts, du Musée McCord, du Musée Pointe-à-Callière, du Biodôme de Montréal et du réaménagement du Vieux-Port de Montréal.

53. Jean-Marc Larrue, *Le Monument inattendu. Le Monument-National, 1893-1993*, Montréal, Éditions Hurtubise HMH, 1993.

54. En 2004, une exposition permanente intitulée « Le Monument-National : lieu d'engagement » a été installée dans le couloir adjacent à la salle Ludger-Duvernay.

55. Voir le site de l'Office de consultation publique de Montréal pour prendre connaissance des projets immobiliers de la SDA dans le Quadrilatère Saint-Laurent : http://www2.ville.montreal.qc.ca/ldvdm/jsp/ocpm/ocpm.jsp?laPage=projet38.jsp.

56. Il s'agit du Du Maurier Theatre Centre à Toronto. Ce lieu change de nom en 2003, tout comme le Studio du Maurier du Monument-National, à cause de la loi interdisant les commandites liées au tabac.

57. À notre trio s'ajoutent Charles-Mathieu Brunelle, le nouveau directeur de la Cinémathèque québécoise, Dinu Bumbaru d'Héritage Montréal et Denise Lachance de la direction de Montréal du ministère de la Culture.

58. En 1992, le Montreal Board of Trade et la Chambre de commerce de Montréal ont fusionné pour devenir une seule chambre de commerce bilingue, la Chambre de commerce du Montréal métropolitain.

59. Laurier Cloutier, « La Chambre veut stopper l'appauvrissement de Montréal », *La Presse*, mardi 14 septembre 1993, p. C1.

60. Organisée par la Fédération des femmes du Québec en collaboration avec 150 groupes communautaires, cette marche visait l'amélioration des conditions économiques des femmes. Pendant 10 jours, les marcheuses ont reçu un appui important de la population. Le 4 juin 1995, après 200 km de marche, près de 20 000 personnes les attendaient à Québec pour appuyer leurs demandes. Le gouvernement du Québec répondra positivement à certaines de leurs revendications, mais cette initiative a surtout permis de faire connaître le secteur communautaire et de lui donner de la crédibilité.

61. En mars 1996, le Groupe de travail sur l'économie sociale était mis en place dans le cadre de la préparation du Sommet de l'économie et de l'emploi. Il s'incorpore comme organisme sans but lucratif en 1999. Le Chantier travaille à favoriser et à soutenir l'émergence, le développement et la consolidation d'entreprises et d'organismes d'économie sociale dans un ensemble de secteurs de l'économie, y compris la culture. Ces entreprises collectives apportent une solution originale aux besoins de leur communauté et créent des emplois durables.

62. En 1992, le Cirque du Soleil a visité Tokyo, puis sept autres villes japonaises. L'année suivante, il parcourt 60 villes de Suisse avec le Cirque Knie, puis se lance à la conquête de Las Vegas.

63. La composition du comité organisateur de ce premier forum correspond à celle du GMC à ce moment-là : Simon Brault, Charles-Mathieu Brunelle, Dinu Bumbaru, Claude Gosselin, Gaétan Morency, Wendy Reid et Lise Vaillancourt.

64. Lucien Bouchard a été premier ministre du Québec du 29 janvier 1996 au 8 mars 2001.

65. Le Festival Montréal en Lumière est un festival culturel et gastronomique visant à relancer la saison touristique hivernale. Proposé par Tourisme Montréal, il a été retenu comme l'un des projets prioritaires lors du sommet d'octobre 1996. La maîtrise d'œuvre de l'événement a été confiée à l'Équipe Spectra qui l'a lancé en février 2000.

66. Voir : www.culturemontreal.ca/pdf/projet.pdf.

67. C'est à Porto Alegre au Brésil que s'est tenu le Forum social mondial entre 2001 et 2005. Ce forum se veut une alternative au Forum économique de Davos en Suisse. Il a pour but de réunir des organisations citoyennes du monde entier pour élaborer une transformation sociale de la planète.

68. Les 17 membres du premier conseil d'administration de Culture Montréal : Boubacar Bah, Simon Brault, Charles-Mathieu Brunelle, Dinu Bumbaru, Raymond Cloutier, Isabelle Duchesnay, André Dudemaine, Gilles Garand, Jean-Guy Legault, Lucette Lupien, Benjamin Masse, Gaétan Morency, David Moss, Christian O'Leary, Danielle Sauvage, Louise Sicuro et Jacques Vézina.

69. Sous la présidence de Simon Brault, 22 personnes composent la délégation culturelle : Boubacar Bah (Festivals Montréal), Charles-Mathieu Brunelle (Cité des arts du cirque), Pierre Curzi (Union des artistes), Marie-Hélène Falcon (Festival de théâtre des Amériques), Yvan Gauthier (Conseil des métiers d'art du Québec), Bastien Gilbert (Regroupement des centres d'artistes autogérés du Québec), Phyllis Lambert (Centre canadien d'architecture), Francine Lelièvre (Musée Pointe-à-Callière), Louise Letocha (Héritage Montréal), Pierre McDuff (Conseil québécois du théâtre), André Ménard (Équipe Spectra), Christian O'Leary (Festival international de nouvelle danse), Lorraine Pintal (Théâtre du Nouveau Monde), Jacques Primeau (Association québécoise de l'industrie du disque, du spectacle et de la vidéo), Monique Savoie (Société des arts technologiques) et Annie Vidal (Faites de la musique). Participent également à cette délégation culturelle des invités spéciaux du maire ainsi que des représentants institutionnels : Clarence Bayne (Black Theatre Workshop), Lise Bissonnette (Bibliothèque nationale du Québec), Honey A. Dresher (Conseil des relations interculturelles), Jacques Cleary et Maurice Forget (Conseil des arts de Montréal), David Moss (Centre Saidye Bronfman). Il est à souligner que 27 délégués culturels provenant des arrondissements ont aussi été invités à participer aux délibérations de la délégation.

70. Par exemple, *Le Devoir* titre en première page : « Mais où donc s'en va le maire Tremblay? Le Sommet de Montréal s'ouvre dans un climat de scepticisme ». Le journaliste François Cardinal affirme que ni le simple citoyen, ni les groupes de pression ne saisissent ce qui peut ressortir de ces trois jours de discussions (*Le Devoir*, mardi 4 juin 2002, p. A1).

71. Diane Lemieux a été ministre d'État à la Culture et aux Communications du 8 mars 2001 au 29 avril 2003.

72. Richard Florida, Louis Musante et Kevin Stolarick, "Montréal's Capacity for Creative Connectivity: Outlook & Opportunities," *American scientific journals,* 2009, publication à venir. Une synthèse de cet article est disponible au www. culturemontreal.ca/pdf/050127_catalytix_fr.pdf.

73. Voir : http://www.culturemontreal.ca/pdf/050318_CM_AmenagUrbain.pdf.

74. Le groupe-conseil a été créé en septembre 2002 avec la nomination d'un président, Raymond Bachand, et d'un secrétaire général, Michel Aganïeff, et il a été complété en décembre de Georges Adamczyk, Louise Lemieux-Bérubé, Claude Corbo, Manon Forget, Marcel Fournier, André Ménard, David Moss, Lorraine Pintal, Chantal Pontbriand, Mustapha Terki et Maïr Verthuy.

75. Elle succède à Ariane Émond qui a dirigé l'organisme d'août 2003 à avril 2005. Entre 2001 et 2004, Eva Quintas agissait comme coordonnatrice de l'organisme.

76. Le plan d'action 2007-2017 est disponible dans le site Internet de la Ville à l'adresse suivante : http://ville.montreal.qc.ca/portal/page?_pageid=5017, 15631571&_dad=portal&_schema=PORTAL.

77. Ce comité est composé des personnes suivantes : Raymond Bachand, ministre responsable de la région de Montréal ; Simon Brault, président de Culture Montréal ; Diane Giard, première vice-présidente, Banque Scotia ; André Lavallée, vice-président du comité exécutif de Montréal, responsable du patrimoine et du design ; Michel Leblanc, président et chef de la direction, Chambre de commerce du Montréal métropolitain ; James Moore, ministre du Patrimoine canadien ; Christian Paradis, ministre fédéral responsable de la région de Montréal ; Jacques Parisien, président, Groupe Astral Media, Radio et Affichage ; Javier San Juan, président-directeur général, L'Oréal Canada ; Catherine Sévigny, membre du comité exécutif de Montréal, responsable de la Culture ; Christine St-Pierre, ministre de la Culture, des Communications et de la Condition féminine et Gérald Tremblay, maire de Montréal.

78. Pour prendre connaissance de la proposition complète et consulter la revue de presse : http://www.culturemontreal.ca/071107_novembre2007/070307_ResumeAMDAC.htm.

79. Sous le titre « Un projet d'agence qui inquiète », Frédérique Doyon, dans *Le Devoir* du 27 juin 2007, écrit : « Il y a une tendance qui se dessine à utiliser une agence pour privatiser en quelque sorte certaines fonctions municipales, affirme une source municipale qui souhaite conserver l'anonymat, en citant l'exemple du Quartier international maintenant responsable du dossier du Quartier des spectacles. Si on crée une entité corporative avec un conseil d'administration où la Ville devient une voix parmi d'autres, comment sera-t-elle imputable, quelle reddition de comptes y a-t-il par rapport à la population? »

80. Ce comité de travail regroupe notamment des représentants des services culturels de la Ville, du Conseil des arts de Montréal et de Culture Montréal. Dans son rapport présenté à la 4e rencontre du comité de pilotage tenue le 19 juin 2007, Jacques Parisien annonce que le comité recommande de regrouper, en une seule entité, les activités, les services, les opérations, les fonctions et les programmes

qui font partie du périmètre municipal. Un plan de transition est proposé. On n'y donnera pas suite.

Conclusion

81. L'économiste canadien Jeff Rubin prévoit la renaissance des marchés nationaux et un retour forcé à une économie de proximité, notamment à cause de l'escalade des coûts du pétrole. Voir son livre *Why Your World is About to Get a Whole Lot Smaller: Oil and the End of Globalization*, Toronto, Random House Canada, 2009, 265 p., publié en français sous le titre *Demain, un tout petit monde, Comment le pétrole entraînera la fin de la mondialisation* chez Hurtubise.

82. Les données les plus récentes publiées par Statistique Canada révèlent que les Canadiens ont fait don, au total, de 10 milliards de dollars en 2007, ce qui représente une augmentation nominale de 12 % de la valeur des dons par rapport à 2004. Près de 12,5 millions de Canadiens ou 46 % de la population âgée de 15 ans ou plus ont fait du bénévolat au cours de la période d'un an précédant l'enquête. Les Canadiens ont consacré près de 2,1 milliards d'heures au bénévolat, l'équivalent de près de 1,1 million d'emplois à plein temps, ce qui représente en heures une augmentation de 4,2 % par rapport à 2004. Voir : www.statcan.gc.ca/pub/71-542-x/71-542-x2009001-fra.htm.

83. Jane Jacobs, *Retour à l'âge des ténèbres*, Montréal, Boréal, 2005, p. 189.

84. Guernica, qui a donné son nom à une des toiles les plus célèbres de Picasso, est la capitale historique du pays basque. Elle a été bombardée le 26 avril 1937 par l'aviation d'Hitler en appui au général Franco pendant la guerre civile espagnole et 3 000 des 7 000 habitants de la ville périrent. Comme plusieurs autres artistes, Picasso a été révolté par ce carnage de la population civile.